JIBEN YUELI YU GUANXIANYUE
QUPU SHANGXI

基本乐理与管弦乐曲谱赏析

马清 编著

北京大学出版社
PEKING UNIVERSITY PRESS

图书在版编目（CIP）数据

基本乐理与管弦乐曲谱赏析 / 马清编著. —北京：北京大学出版社，2024.1
（博雅大学堂. 艺术）
ISBN 978-7-301-34385-2

Ⅰ.①基… Ⅱ.①马… Ⅲ.①基本乐理 – 教材 ②管弦乐 – 音乐欣赏 –
世界 – 教材 Ⅳ.①J613 ②J620.7

中国国家版本馆CIP数据核字（2023）第160644号

书　　　名	基本乐理与管弦乐曲谱赏析	
	JIBEN YUELI YU GUANXIANYUE QUPU SHANGXI	
著作责任者	马　清　编著	
责 任 编 辑	谭　艳	
标 准 书 号	ISBN 978-7-301-34385-2	
出 版 发 行	北京大学出版社	
地　　　址	北京市海淀区成府路205号　100871	
网　　　址	http://www.pup.cn　新浪微博：@北京大学出版社	
电 子 邮 箱	编辑部wsz@pup.cn　总编室zpup@pup.cn	
电　　　话	邮购部010-62752015　发行部010-62750672　编辑部010-62707742	
印 刷 者	北京宏伟双华印刷有限公司	
经 销 者	新华书店	
	720毫米×1020毫米　16开本　14.25印张　381千字	
	2023年10月第1版　2024年1月第1次印刷	
定　　　价	88.00元	

目　　录

前　　言

本书的乐谱以交响乐、管弦乐曲为主，汇集了自17世纪开始，经古典、浪漫主义时期到近现代，从意大利作曲家维瓦尔第到俄罗斯作曲家普罗科菲耶夫，共50位作曲家的经典作品选段。书中谱例均源于作曲家的作品总谱。限于篇幅，我们只能节选一种版本的一件或几件主要演奏乐器的乐谱。

学习和研究这些乐谱，有助于我们了解作曲家的创作构思、旋律创新、和声与复调的贴切运用、配器的巧妙安排，进而深入音乐的时空，享受音乐带来的美妙感受和精神激励。这一串串音符建构起作曲家丰富的情感世界和崇高的理想追求——读谱听音，如见其人。跨越数百年的历史，一路读谱聆听，也会对于音乐风格的变迁有更为深切的体会。

在博大深邃的音乐世界里，本书所呈现的内容只是其中极少的一部分。随着时代的发展，更有许多新的创作与美好动人的音乐之声等待我们去发现、体会与分享。希望我国的大学生和广大的音乐爱好者能借此书的提示，"古为今用，洋为中用"，不断提升我们中华民族的音乐素养和创作水准，在对比的基础上充分发挥自身的文化优势，提升国家文化软实力和中华文化影响力，增强文化自信心，为振兴中华民族、"加快建设教育强国、科技强国、人才强国"贡献自己的一份力量！

本书在编写过程中得到了北京大学艺术学院和北京大学出版社责任编辑谭艳老师的支持，同时也得到了北京大学外国语学院俄语系陈松岩老师、尹旭老师，以及孙兆程、吴宛婧、韩政沅、景蓝天、刘毅丁、范安骏逸等同学的帮助，还有北京星晨华谱图片设计有限公司的大力支持，在此一并表示感谢！

北京大学　马清

2022年8月25日

No.1 　维瓦尔第

▌一、作曲家及其作品推荐

- 维瓦尔第（A. Vivaldi，1678—1741年），意大利作曲家、小提琴家。
- 主要推荐作品：

《四季》（Op.8，1725年）

▌二、作品导读

《四季》

No.1-1　《四季》是维瓦尔第创作的《12首小提琴协奏曲》的前4首，作于1725年。《四季》的每首乐曲前及乐曲中配有一些诗句，描写春、夏、秋、冬四季的景色及人们心中的感受。目前《四季》的乐谱参考的是现存于伦敦大英图书馆的一个荷兰1725年出版的早期版本。

第一首《春》，E大调，共3个乐章。

第 I 乐章，快板，E大调，$\frac{4}{4}$ 拍。

诗句选： 春天已到来，

鸟儿唱着欢乐之歌来迎春，

微风轻拂清泉，

泉水潺潺流淌。

此处节选的是独奏小提琴与第一、二小提琴、中提琴和大提琴协奏的乐谱。分析乐谱，我们可以看出：大提琴的节奏平稳，成为基础低音，其他四个声部的节奏基本一致，产生整齐的音响。第 ①小节①的和弦音是E—#G—B，构成大三和弦，色彩明亮，充满春天的气息。第 ④小节的大提琴出现#A音，与其他声部构成#A—#C—E—#G的减小七和弦，后进入B—#D—#F的大三和弦，和声有特色，音响效果好。

① 为方便读者查找下文的乐曲选段谱例，本书采用与谱例一致的小节表达方式，第一小节即第 ① 小节，以此类推，下文不再另注。

第二首《夏》，g小调，共3个乐章。

第 Ⅰ 乐章，不很快的快板，g小调，$\frac{3}{8}$拍。

诗句选： 炎热的太阳照耀大地，

　　　　　人畜倦怠，松林干枯。

第 ① 小节是g小调的主三和弦G—♭B—D，音色暗淡，反映出夏季的炎热带给人们的感受。第 ⑤ 小节再现此和弦，时值更长，突出了小调特性。第 ⑦ 小节的和弦是D—♯F—A—C，构成大小七和弦，音响更加丰富，也为乐曲的发展作了铺垫。

第 Ⅲ 乐章，急板，g小调，$\frac{3}{4}$拍。

诗句选： 啊，他的恐惧变成了现实，雷鸣电闪，

　　　　　还有冰雹砸坏了玉米和小麦。

这段音乐通过快速的16分音符（ ♪ ）及同音反复（G音多次反复）来表现雷电。

第三首《秋》，F大调，共3个乐章。

第 Ⅰ 乐章，快板，F大调，$\frac{4}{4}$拍。

诗句选： 农民们载歌载舞，

　　　　　欢庆丰收的喜悦。

第 ① 小节由小提琴演奏主题，第 ④ 小节低八度模仿，第 ⑧ 小节对第 ⑦ 小节进行节奏、音程移位的模仿。第 ⑦ 小节的C—D音与第 ⑧ 小节的♭B—C音的小七度音程大跳，产生一种幽默与欢乐的气氛。

第 Ⅲ 乐章，快板，F大调，$\frac{3}{8}$拍。

诗句选： 猎人拂晓去打猎，

　　　　　带上号角，枪和狗。

这段音乐中的附点音符（ ♩. ♪ ）加强了乐曲的律动感，增添了热烈的气氛。五度音程（F—C）描写了猎人的号角声。第 ⑨ 至 ⑫ 小节，高音下行（F—♭E—D—C），使旋律产生对比与变化。

第四首《冬》，f小调，共3个乐章。

第 Ⅰ 乐章，不太快的快板，1=♭A，$\frac{4}{4}$拍。

诗句选： 呼啸的寒风席卷着白雪，

　　　　　茫茫世界一片冰天雪地。

第 ㉓ 小节的16分音符与32分音符（ ♫♫♫ ）描写了寒风凛冽的冬天。第 ㉔ 小节的G—♭D音构成增四度音程，第 ㉖ 小节的♭E—♭B音也构成增四度音程，和声有对比与变化，音响丰富。

第 Ⅱ 乐章，广板，1=♭E，$\frac{4}{4}$拍。

诗句选： 在炉火边过着宁静、满足的岁月，

　　　　　屋外的雨水滋润着万物。

缓慢抒情的旋律描绘出宁静、平和的景色，尽管身处严冬，但音乐给人带来了春天般的温暖、美好与希望。

三、乐曲选段

四 季

Vivaldi

第一首 春

I 快板

第二首 夏

I 不很快的快板

III 急板

第三首　秋

I 快板

III 快板

第四首　冬

I 不太快的快板

II 广板

No.2　巴　赫

┃ 一、作曲家及其作品推荐

- 巴赫（J.S.Bach，1685—1750年），德国作曲家、管风琴家。
- 主要推荐作品：

　　1.《哥德堡变奏曲》（BWV988，大约1741—1742年）

　　2.《第二勃兰登堡协奏曲》（BWV1047，1718—1721年）

　　3.《第三管弦乐组曲》（BWV1068，大约1722年）

　　4.《康塔塔》（BWV147）

┃ 二、作品导读

1.《哥德堡变奏曲》

No.2-1　《哥德堡变奏曲》（BWV988）是巴赫最著名的键盘作品，大约1741—1742年间在莱比锡创作，原名为《有各种变奏的咏叹调》，由主题"萨拉班德舞曲"、30段变奏及结尾、再现"萨拉班德舞曲"，共32段乐曲组成。俄罗斯钢琴家安德烈·加夫里洛夫（Andrei Gavrilov）曾在1993年录制此曲，并解说道："30种变奏其实是巴赫那个时代的各种生活场景，比如宫廷的宴饮、舞蹈、狩猎，以及面对自然的沉思默想。主题经由30种生活场景的变幻后，最后又回归到开始。"①

主题，1=G，$\frac{3}{4}$拍。旋律庄重高雅，节奏从容舒缓，在演奏时需要特别注意各类装饰音波音（✦）、倚音（♪）、颤音（*tr*）、回音（∽）的细微变化，以及附点音符（♫）和连线分句的精准表达。

2.《第二勃兰登堡协奏曲》

No.2-2　《勃兰登堡协奏曲》是巴赫管弦乐作品中流传最广的一部，作于1718—1721年，包含6首协奏曲（BWV1046—1051），每首乐曲的乐队编制不同，本书节选的是第二首。

第Ⅱ乐章，行板，1=F，$\frac{3}{4}$拍。演奏乐器有长笛、双簧管、小提琴与数字低音。第 [1] 和 [2] 小节的低音声部以分解和弦形式作为伴奏，第 [1] 小节的和弦音是D—F—A，是d小调的主三和弦。第 [1] 和 [2] 小节的低音，按音阶形式排列为D—E—F—G—A—♭B—♯G—D，展示出乐曲是d的和声小调。

主题由小提琴在第 [1] 小节第三拍进入，在第 [3] 小节由双簧管进行同度模仿，在第 [5] 小节由长笛在高八度进行模仿，构成三声部依次进入的卡农式复调。乐曲主题优美抒情，节奏平稳，具有叙述、沉思的特点。

第 [15] 小节由双簧管演奏出另一旋律，富有歌唱性，在第 [17] 小节由小提琴进行模仿，在第 [19]

① 林逸聪编撰：《音乐圣经（增订本）》上卷，华夏出版社，1999年，第49页。

小节由长笛在高八度上进行模仿，再次形成卡农模仿。

第 33 小节由双簧管演奏F—♭B，第 34 小节由小提琴演奏C—F，形成下四度模仿。第 35 小节由长笛演奏G—C，是对第 34 小节的上五度模仿。

这段音乐展示了传统的和声与三声部模仿对位的完美结合。

3.《第三管弦乐组曲》

No.2-3 《第三管弦乐组曲》（BWV1068）为D大调，大约作于1722年，由5首乐曲组成，其中第二首《G弦上的咏叹调》和第三首《加沃特舞曲》流传最为广泛。

《G弦上的咏叹调》，D大调，$\frac{4}{4}$拍。第 1 小节的♯F音是4拍。长时值加上平稳的节奏，展示了乐曲旋律的高雅、庄重，表达了作曲家的宗教思想情感，歌颂了神的庄严、伟大。

《加沃特舞曲》，D大调，$\frac{2}{2}$拍。此曲主题欢快、明朗。第 7 小节以后出现♯G音，乐曲由原来的D大调转入A大调（A—B—♯C—D—E—♯F—♯G—A），乐句停在主音A上，形成了调式变换，使音乐形象更加生动。

4.《康塔塔》

No.2-4 康塔塔是一种演唱曲，巴赫一生创作了200余部康塔塔作品，内容多与宗教相关。本书所选的是编号为BWV147的《康塔塔》，此曲又名《耶稣，人们仰望的喜悦》。

《耶稣，人们仰望的喜悦》，1=G，$\frac{9}{8}$拍。此曲旋律优美清新，第 9 小节进入人声合唱。

三、乐曲选段

No.2-1

哥德堡变奏曲

Bach

I 主题

第二勃兰登堡协奏曲

Bach

Ⅱ 行板

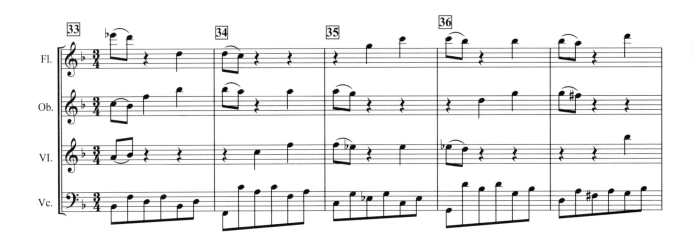

第三管弦乐组曲

Bach

Ⅱ G弦上的咏叹调

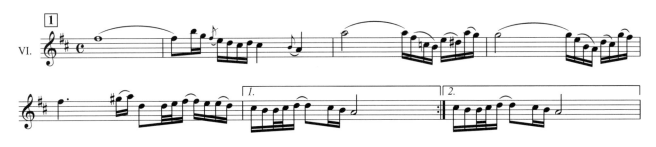

Ⅲ 加沃特舞曲

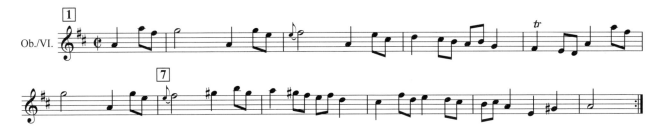

康 塔 塔

Bach

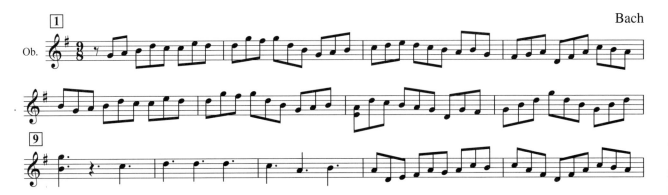

No.3 亨德尔

一、作曲家及其作品推荐

- 亨德尔（G. F. Handel，1685—1759年），出生于德国的英籍作曲家。
- 主要推荐作品：

 1.《哈利路亚》（选自清唱剧《弥赛亚》，1742年）

 2.《水上音乐》（1715—1717年）

 3.《皇家焰火音乐》（1749年）

 4.《英雄凯旋歌》（选自清唱剧《犹大·马加比》，HWV63，1747年）

 5.《让我痛哭吧！》（选自歌剧《里纳尔多》，HWV7a，1711年）

二、作品导读

1.《哈利路亚》

No.3–1　《哈利路亚》选自清唱剧《弥赛亚》，作于1742年，乐曲的歌词选于《圣经》。

第 ① 小节第一拍的和弦音是D—#F—A，D大调的主三和弦音响明亮。第 ⑤ 小节第一拍的和弦音是A—#C—E，即D大调的属三和弦，音响鲜明而动听。

第 ② 小节的节奏（♩♩）与第 ④ 小节的切分节奏（♪♩ ♩♪）灵巧敏捷，律动有力。

这首合唱曲的四个声部（S、A、T、B），从横向上看，旋律进行流畅，宜于发音吐字；从纵向上看，和声规范、协调，且有气势。

2.《水上音乐》

No.3–2　管弦乐组曲《水上音乐》作于1715—1717年，是当时英国皇室成员在泰晤士河上夜游，音乐家们为其演奏的音乐。据说亨德尔曾三次参加这种演出活动，创作了多首乐曲，取名为《水上音乐》。至今此曲版本很多，本书选用的是罗杰·费斯克（Roger Fiske）编订的版本，此版本中《水上音乐》由22首乐曲组成。

No.6　Air，1=F，$\frac{4}{4}$拍。主题旋律优美动听，节奏从容，带有附点，体现出一种贵族高雅的气质。第 ⑨ 小节后，出现♭E音，使乐曲产生离调倾向，丰富了调性的色彩。

No.12　1=D，$\frac{3}{2}$拍。这段乐曲演奏的乐器有双簧管、大管、圆号、小号及弦乐组。第 ① 小节开始的主题雄壮有力，第 ② 小节后多次出现切分节奏（$\frac{3}{2}$♩ ♩♩♩），增强了乐曲的气势。

3.《皇家焰火音乐》

No.3–3　《皇家焰火音乐》作于1749年，同年4月在伦敦格林公园为庆祝英法战争结束的焰火晚会上首演。为适应露天演出，乐队编制庞大，据说使用了上百件木管、铜管及打击乐器。

《序曲》，1=D，$\frac{4}{4}$拍，由慢板和快板两部分组成。第 ① 小节慢板，由圆号、小号齐奏的旋律激昂嘹亮，节奏铿锵有力。

《小步舞曲》，1=D，$\frac{3}{4}$拍。第 ① 至 ⑧ 小节由小号主奏，旋律明亮、坚定有力。第 ⑨ 小节后由全体乐队演奏，音乐更加开阔，展现了热烈欢庆的场面。

4.《英雄凯旋歌》

No.3–4 《英雄凯旋歌》选自清唱剧《犹大·马加比》，作于1747年。

由女声齐唱开始的第 ① 至 ⑧ 小节，主题简明、生动，旋律清新、亲切感人。从第 ⑨ 小节开始是四声部（S、A、T、B）合唱，其中第 ⑪ 小节第一拍的和弦音是 ♭B—D—F—♭A，为减减七和弦；第 ⑫ 小节的和弦音是 G—♭B—D，为大三和弦；第 ⑭ 小节的和弦音是 F—♮A—C—♭E，为大小七和弦。这些和弦的应用使乐曲的和声变化丰富，具有无穷的魅力。

5.《让我痛哭吧！》

No.3–5 《让我痛哭吧！》是一首独唱乐曲，选自歌剧《里纳尔多》，作于1711年，改编自意大利诗人托尔夸托·塔索（Torquato Tasso）的同名叙事诗。此曲有多种版本。

第 ① 至 ⑧ 小节节奏舒缓，旋律优美而带忧伤色彩。第 ⑩ 至 ⑬ 小节在独唱与伴奏中出现 ♭B 音，乐曲有离调的倾向，调性产生对比，增强了乐曲的表现力。第 ⑭ 小节低音伴奏恢复 ♭B 音，乐曲又回到原调。

三、乐曲选段

No.3–1

哈 利 路 亚

—— 选自清唱剧《弥赛亚》

Handel

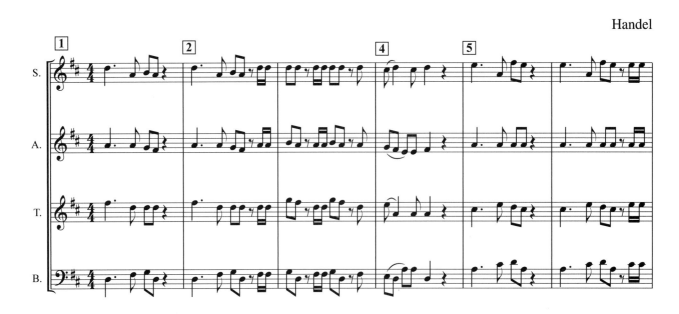

10

水上音乐

Handel

No.6　Air

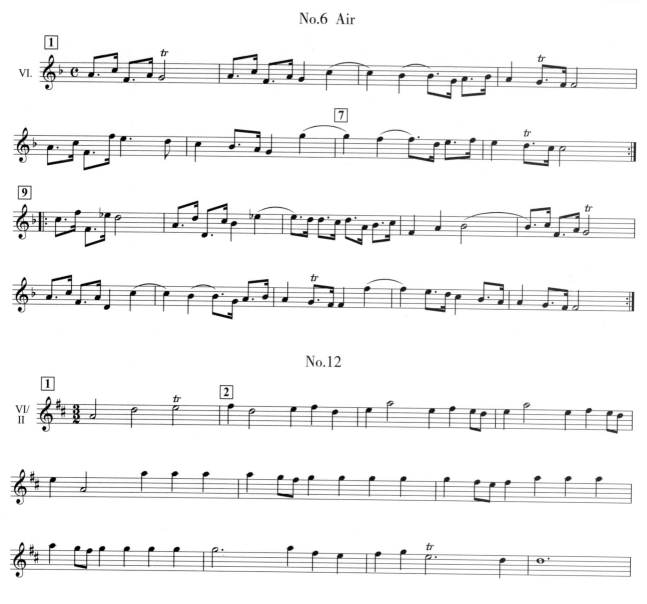

No.12

皇家焰火音乐

Handel

序曲

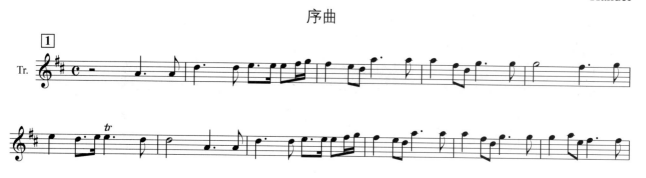

小步舞曲

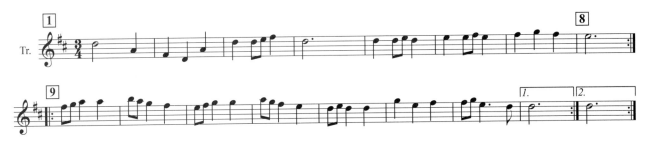

No.3-4

英雄凯旋歌

——选自清唱剧《犹大·马加比》

Handel

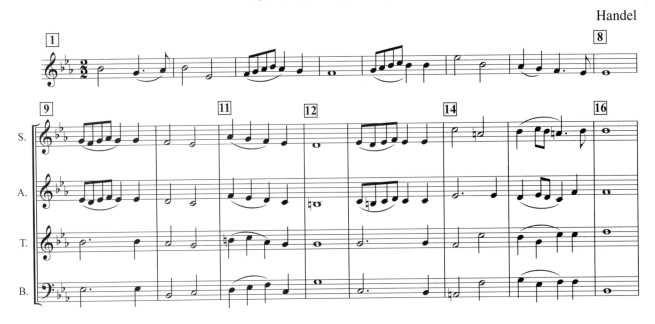

No.3-5

让我痛哭吧!

——选自歌剧《里纳尔多》

Handel

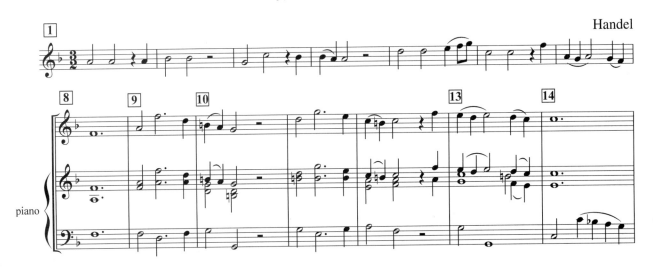

18世纪的作曲家及其作品选

No.4　海顿

一、作曲家及其作品推荐

- 海顿（F. J. Haydn，1732—1809年），奥地利作曲家。
- 主要推荐作品：

 1.《#f小调第四十五交响曲》（"告别"，Hob.1.45，1772年）

 2.《G大调第九十四交响曲》（"惊愕"，Hob.1.94，1791年）

 3.《第七十六弦乐四重奏》（"皇帝"，Op.76，No.3，Hob. III.77，1797年）

二、作品导读

海顿一生创作了104首交响曲和83首弦乐四重奏，被人尊称为交响乐和弦乐四重奏之父。海顿的许多交响曲带有标题，如"早晨""夜""狩猎"及"军队"等等。

1.《#f小调第四十五交响曲》（"告别"）

No.4-1　《#f小调第四十五交响曲》（"告别"）作于1772年，共4个乐章。其中第Ⅳ乐章开始部分是急板，演奏速度相当快，描写了演奏家们紧张的排练与演出活动。后面部分转慢板，$\frac{3}{8}$拍，速度放慢。第[1]小节有12个声部在演奏，随着音乐发展，声部逐渐减少。至第[92]和[93]小节，中提琴结束演奏。最后，在第[105]至[107]小节只剩下第一、二小提琴两人演奏。海顿用这种方法表达了乐队成员想回家的愿望，最终梦想成真。

2.《G大调第九十四交响曲》（"惊愕"）

No.4-2　《G大调第九十四交响曲》（"惊愕"）作于1791年，共4个乐章，其第Ⅱ乐章有一个突然的强奏，音乐风趣、幽默。

第Ⅱ乐章，行板，1=C，$\frac{2}{4}$拍。第[1]小节开始由第一、二小提琴轻轻地用跳音演奏主题，旋律简明，容易传唱。音乐反复后，在第[9]小节第二拍，全体乐队成员突然强奏一个和弦，使人震惊。第[10]小节后，乐队又恢复到弱音量演奏，旋律欢快、流畅。

3.《第七十六弦乐四重奏》（"皇帝"）

No.4-3　《第七十六弦乐四重奏》（"皇帝"）作于1797年，共4个乐章。

第Ⅱ乐章，如歌的柔板，1=G，$\frac{2}{2}$拍，变奏曲式，主题旋律庄重，节奏平稳。第[4]小节第一拍

有和弦音 D—#F—A—C，是大小七和弦，后面一拍有和弦音 #C—E—G—B，是减小七和弦，和声悦耳动听。

第 17 小节以后为乐曲的后面部分，旋律更加舒展，有颂歌的特点。

三、乐曲选段

No.4–1

#f小调第四十五交响曲（"告别"）

Haydn

IV 急板，转慢板

14

G大调第九十四交响曲（"惊愕"）

Haydn

Ⅱ 行板

第七十六弦乐四重奏（"皇帝"）

Haydn

Ⅱ 如歌的柔板

一、作曲家及其作品推荐

- 莫扎特（W. A. Mozart，1756—1791年），奥地利作曲家、钢琴家、小提琴家。
- 主要推荐作品：

 1.《A大调单簧管协奏曲》（K622，1791年）

 2.《g小调第四十交响曲》（K550，1788年）

 3.《d小调第二十钢琴协奏曲》（K466，1785年）

 4.《A大调第二十三钢琴协奏曲》（K488，1786年）

二、作品导读

莫扎特一生共创作了41首带编号的交响曲，还创作了一些未编号的交响曲。他的交响曲及其他的器乐作品，如弦乐四重奏、钢琴协奏曲等，都具有一个突出的特点：这些作品的主要旋律都富有歌唱性，并且音调自然、流畅、优美、感人。另外，他的创作风格优雅、笔触精练，不少作品反映出大众的喜怒哀乐。

1.《A大调单簧管协奏曲》

No.5-1 《A大调单簧管协奏曲》（K622）是莫扎特创作的最后一首协奏曲，作于1791年，共3个乐章。

第Ⅱ乐章，慢板，D大调，$\frac{3}{4}$拍，三段体。在弦乐组轻柔的伴奏下，第 1 小节由黑管（A管）独奏主题，旋律甜美，节奏从容，延续至第 8 小节。音乐反复时由弦乐重现这一主题，音响更显温柔抒情，使人回忆或向往美好的生活。第 17 小节开始，第一遍由黑管演奏，第二遍反复时由乐队重现主题，音调忧伤深情，使人产生共鸣。

2.《g小调第四十交响曲》

No.5-2 《g小调第四十交响曲》（K550）作于1788年，共4个乐章。

第Ⅰ乐章，很快的快板，g小调，$\frac{4}{4}$拍，奏鸣曲式。第 1 小节是呈示部的开始，在中提琴的和弦音伴奏下，小提琴演奏主部主题，节奏轻快但情绪忧伤。第 8 小节出现#F音，与后面的♭E音构成增二度音程#F—♭E，旋律更显忧伤。第 20 小节再现主题，至第 26 小节出现♭E到C音的六度大跳，表达了抗争的精神。第 30 至 33 小节依次出现四个三和弦的分解形式：♭E—G—♭B，D—F—♭B，C—♭E—G和♭B—D—F，用跳音演奏，铿锵有力，表现出在困境中的坚强与乐观精神。

3.《d小调第二十钢琴协奏曲》

No.5-3 《d小调第二十钢琴协奏曲》（K466）作于1785年，共3个乐章。

第Ⅰ乐章，快板，1=F，$\frac{4}{4}$拍，奏鸣曲式。这首乐曲的开始部分由弦乐组演奏切分节奏

（ $\frac{4}{4}$ ♪♪ ♩ ♩ ♩ ♪ ）作伴奏，低音提琴演奏出低沉不安的旋律，暗示出一种困境状态。至第 115 小节时，旋律逐渐向高音区发展。第 115 小节的 F 与 E 音、第 117 小节的 G 与 #F 音、第 119 小节的 A 与 #G 音，音调逐渐升高，表现出一种不甘于困境、拼搏奋斗的精神。

第 121 至 123 小节，对音调的模仿及附点音符的使用使旋律明亮，充满生气。第 124 小节以后的16分音符音调流畅，笔触灵敏、精练。

第 127 小节的后两拍开始，表现钢琴与乐队的对话，音乐形象生动，旋律优美感人，充满乐观与希望。

4.《A大调第二十三钢琴协奏曲》

No.5–4 《A大调第二十三钢琴协奏曲》（K488）作于1786年，共3个乐章。

第Ⅱ乐章，慢板，#f小调，$\frac{6}{8}$拍，三段体。第 1 小节，钢琴演奏的主题优雅、宁静。第 2 和 3 小节旋律中含大跳音程：A—B—#G，#F—#G—D，线条起伏。第 4 小节出现 #E 音，构成 #f 和声小调，其音阶结构为 #F—#G—A—B—#C—D—#E—#F。第 9 和 10 小节的 ♮G 音，调式有离调倾向，产生调性对比。第 12 小节由长笛等木管在高音区演奏，旋律深沉忧伤。第 13 小节有 #E 音出现，强调了 #f 的和声小调。

▍ 三、乐曲选段

No.5–1

A大调单簧管协奏曲

Mozart

Ⅱ 慢板

17

g小调第四十交响曲

Mozart

Ⅰ 很快的快板

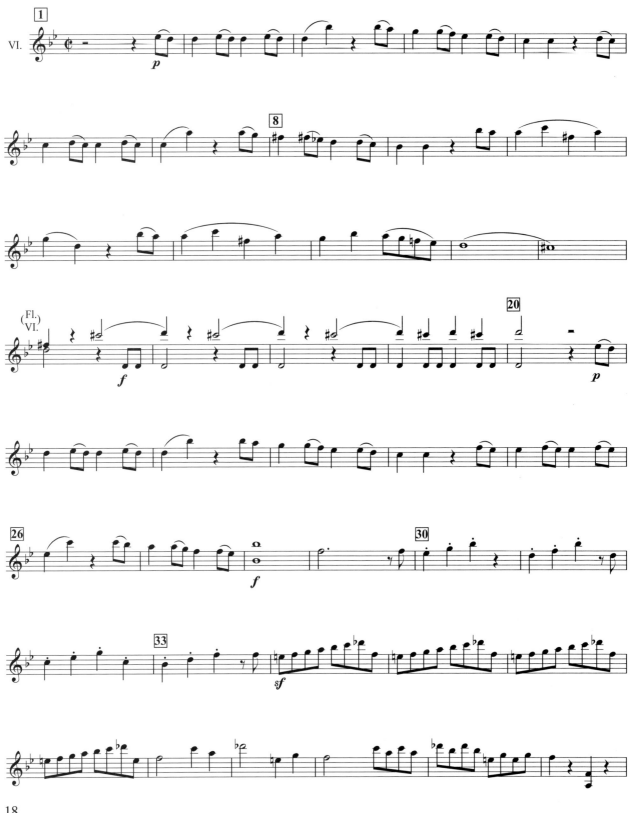

d小调第二十钢琴协奏曲

Mozart

Ⅰ 快板

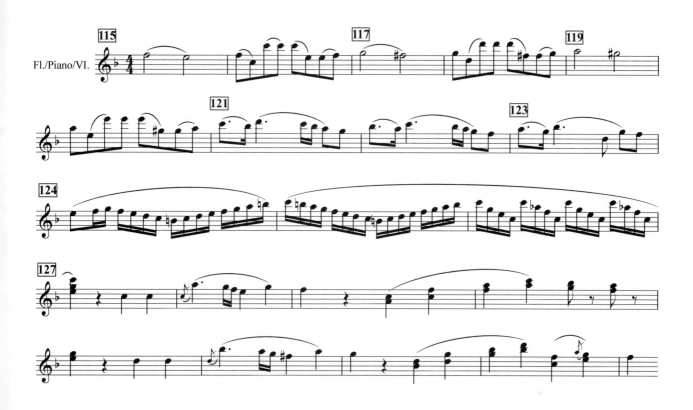

A大调第二十三钢琴协奏曲

Mozart

Ⅱ 慢板

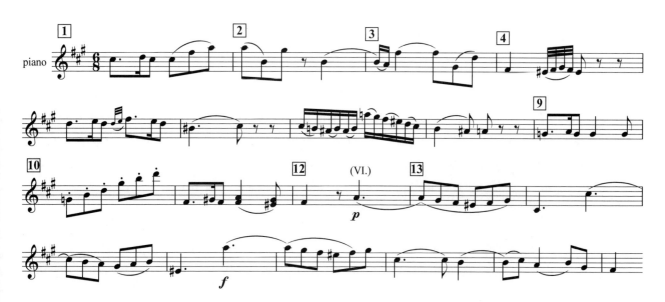

No.6　贝多芬

▌一、作曲家及其作品推荐

- 贝多芬（L. v. Beethoven，1770—1827年），德国作曲家、钢琴家、指挥家。
- 主要推荐作品：

　　1.《♭E大调第三交响曲》（"英雄"，Op.55，1803—1804年）

　　2.《c小调第五交响曲》（"命运"，Op.67，1804—1808年）

　　3.《F大调第六交响曲》（"田园"Op.68，1807—1808年）

　　4.《A大调第七交响曲》（Op.92，1811—1812年）

　　5.《F大调第八交响曲》（Op.93，1811—1812年）

　　6.《d小调第九交响曲》（"合唱"，Op.125，1824年）

▌二、作品导读

　　贝多芬一生创作了9首交响曲，从《♭E大调第三交响曲》开始增强了戏剧的冲突性，使音乐的思想更加深刻，结构更加复杂，音响更加丰富。在音乐表现方面，贝多芬的作品既有气势磅礴的乐段，也有抒情温柔的语汇。这些交响曲是贝多芬的巅峰之作，充分表达了他崇尚英雄、追求自由平等、反抗封建主义、倡导"通过斗争取得胜利"的理念。

1.《♭E大调第三交响曲》（"英雄"）

　　No.6-1　《♭E大调第三交响曲》（"英雄"，Op.55）作于1803—1804年，共4个乐章，1805年4月在维也纳剧院首演，由贝多芬亲自指挥。

　　第Ⅰ乐章，朝气蓬勃的快板，1=♭E，$\frac{3}{4}$拍，节选的是第一、二小提琴与大提琴的乐谱。

　　第⑴和⑵小节强奏和弦后，第⑶小节由大提琴主奏主题，旋律庄重、有力，音响浑厚，给人一种坚强、刚毅的感觉。第⑺小节出现♯C音与高音G音，形成减五度音程，音响有特色。第⑼小节和弦为小三和弦G—♭B—D，第⑽小节的和弦是大小七和弦♭B—D—F—♭A，和声变换丰富。第⑬小节后，第一小提琴以流畅的8分音符演奏并结束这一乐句。

　　第Ⅳ乐章，终曲，极快板，1=♭E，$\frac{2}{4}$拍，节选的是大管的乐谱。开始部分的小节是极快的16分音符，引发第⑷³⁵小节欢快热情的音调，16分休止符与附点的应用进一步增强了热烈的气氛。第⑷³⁹小节由长笛在高音区再现这一主题，力度多次出现 *sf*。

　　第⑷⁵⁹小节节选的是小提琴与大提琴的乐谱，大提琴从低音快速向上演奏，推出高潮，此后，全体乐队演奏产生极为震撼的效果，表现出胜利与欢庆的场面。

2.《c小调第五交响曲》（"命运"）

　　No.6-2　《c小调第五交响曲》（"命运"，Op.67）作于1804—1808年，共4个乐章。

第Ⅰ乐章，快板，1=♭E，$\frac{2}{4}$拍，开始的乐句是大家熟悉的"命运的敲门"主题。

第Ⅱ乐章，行板，1=♭A，$\frac{3}{8}$拍，节选的是中提琴与大提琴的乐谱。附点音符的应用使乐曲的节奏更有动感。第 ③ 小节的♮A音与第 ⑤ 小节的♮E音使调式产生细微的对比与变化，整个乐曲表达出一种深沉的情感。

第Ⅲ乐章，快板，1=C，$\frac{3}{4}$拍，节选的是大提琴、贝司及大管的乐谱。先由大提琴与贝司演奏出流畅、果敢的主题，在第 ⑴⁴⁷ 小节时由大管在G调上进行模仿，形成多声部交错的效果，表现英雄与命运搏斗的情景。

第Ⅳ乐章，快板，1=C，$\frac{4}{4}$拍，节选的是圆号与小提琴的乐谱。先由圆号二重奏演奏出坚定有力的主题C—E—G大三和弦的分解形式，第 ⑵⁰⁹ 小节的8分休止符使旋律更显刚毅果断。第 ⑵¹² 小节由小提琴在高音区跳音演奏的旋律展示出一种顽强不屈的精神。第 ⑵¹⁸ 小节后的16分休止符的使用使节奏顿挫抑扬。最后乐曲在辉煌宏伟的乐声中结束，表现了贝多芬"通过斗争取得胜利"的思想。

3.《F大调第六交响曲》（"田园"）

No.6-3 《F大调第六交响曲》（"田园"，Op.68）作于1807—1808年，共5个乐章，每个乐章均有标题。

第Ⅱ乐章，行板，♭B大调，$\frac{12}{8}$拍，节选的是大管的乐谱。乐曲开始时由第二小提琴、中提琴和大提琴演奏出模仿溪水流动的节奏型（$\frac{12}{8}$ ♪♪♪ ♪♪♪ ♪♪♪ ♪♪♪ 及 ♪♪♪♪♪♪♪♪♪♪♪♪ ♪♪♪♪♪♪），由第一小提琴演奏主旋律，音调轻柔、婉转，生动地描写了大自然的景象。至第 ㉜ 小节由大管主奏，旋律悠扬、纯朴，节奏平稳。♭B音以及第 ㊱ 小节的♮E音的出现，强调了F—A—C的F大调主三和弦，拓展了主题，延伸了视野与思路，给人一种心旷神怡、豁然开朗的感觉。

第Ⅴ乐章，小快板，1=F，$\frac{6}{8}$拍，节选的是小提琴的乐谱。第 ⑼ 小节由小提琴演奏主题，音色圆润明亮，音响效果极好，给人一种雨后清新愉悦的感觉，激发人们对美好前景的向往与追求。

第 ⑴¹⁷ 至 ⑴²⁸ 小节由第一小提琴与第二小提琴交换演奏旋律，运用的是复调中的八度二重对位方法，如下图所示：

$$\begin{matrix} A & & B_8 \\ & \times & \\ B & & A_8 \end{matrix}$$

4.《A大调第七交响曲》

No.6-4 《A大调第七交响曲》（Op.92）作于1811—1812年，共4个乐章，1813年12月8日在维也纳大学大厅首演，贝多芬亲自指挥。

第Ⅰ乐章，稍慢速，活泼地，1=A，$\frac{4}{4}$拍，节选的是双簧管与大管的乐谱，由双簧管演奏主题，大管作伴奏。第 ㉓ 和 ㉔ 小节出现♮F、♮G和♮C音，所以这一段的调式已转成C大调，旋律明亮、舒展、典雅。第 ㉓ 小节开始的和弦音是大小七和弦G—B—D—F。第 ㉔ 小节是C大调主三和弦C—E—G。第 ㉗ 小节是C大调的下属三和弦F—A—C。短短的几小节已把C大调的主和弦、属和弦及下属和弦这三个正三和弦全部展示出来。

第Ⅱ乐章，小快板，1=C，$\frac{2}{4}$拍，节选的是第一、二小提琴的乐谱。两个声部以复调与和声的形式各自演奏旋律，又相互配合，音调忧伤，节奏舒缓，像是在思考厄运或吟唱送葬。第 ㉝ 小节第二小提琴的B音使和声发生变化，情绪更加低沉。第 ㊳ 小节与 ㊼ 小节的装饰音与附点使旋律细腻，

律动感加强。第 56 小节的 ♯D—G 音构成减四度音程。第 60 小节的 ♯D 与 B 音构成小六度音程，增添了和声的色彩。

第Ⅳ乐章，朝气蓬勃的快板，1=A，$\frac{2}{4}$拍，节选的是小提琴与大提琴、贝司的乐谱。大提琴的节奏重音在第二拍上（*sf*），小提琴以极快的速度演奏简明、欢快的舞曲音调，重拍也在第二拍上。乐曲最后在极度狂喜的气氛中结束。

5.《F大调第八交响曲》

No.6-5 《F大调第八交响曲》（Op.93）作于1811—1812年，共4个乐章。

第Ⅱ乐章，小快板，1=♭B，$\frac{2}{4}$拍，节选的是小提琴与大提琴、贝司的乐谱。小提琴演奏的轻松悠闲风格的旋律，在第 3 小节由大提琴以短句形式回应。虽然整段乐谱多使用16分音符和32分音符，但整体速度很从容、平稳。第 11 小节短小乐句的交替非常灵巧。第 12 小节大提琴的F音八度大跳又显出幽默的情趣。第 14 小节有强调力度的记号 *sf*。第 18 和 19 小节由大提琴、中提琴、二提琴、一提琴依次交替演奏，音色对比效果好。第 20 至 23 小节的旋律具有德奥民歌特点，音调纯朴动听。第 23 小节的64分音符强奏得很有特色。

6.《d小调第九交响曲》（"合唱"）

No.6-6 《d小调第九交响曲》（"合唱"，Op.125）完成于1824年，共4个乐章。

第Ⅰ乐章，不太快的庄严的快板，d小调，$\frac{2}{4}$拍，奏鸣曲式，节选的是小提琴与大提琴的乐谱。第 2 小节由弦乐组演奏下行五度、四度的音程，产生空旷、有回响及神秘的感觉，节奏型为

，增强了乐曲的庄重肃穆感。

第Ⅳ乐章，快板，1=D，$\frac{4}{4}$拍，节选的是大管、大提琴和贝司的乐谱。大提琴在较高的音区演奏"欢乐颂"主题，贝司和大管与之形成既有复调又有和声的结构进行。这段大管的音调悠扬而又灵巧，特别是在第 128 至 130 小节处，节奏通过连音而产生切分律动感（　），生动而有魅力。

第 265 小节开始是男声齐唱，雄壮有力。第 274 小节进入四部混声合唱，旋律优美，气质高雅。第 277 小节女中音声部先出现B音，交错的节奏运用得很灵活，突出了声部的层次感。第 279 至 280 小节的和声进行为（B—♯D—♯F）→（C—E—G）。

乐曲最后在无比光明、辉煌的气氛中结束，表达了贝多芬终生追求的崇高理想与奋斗精神。

No.6–1

♭E大调第三交响曲（“英雄”）

Beethoven

I 朝气蓬勃的快板

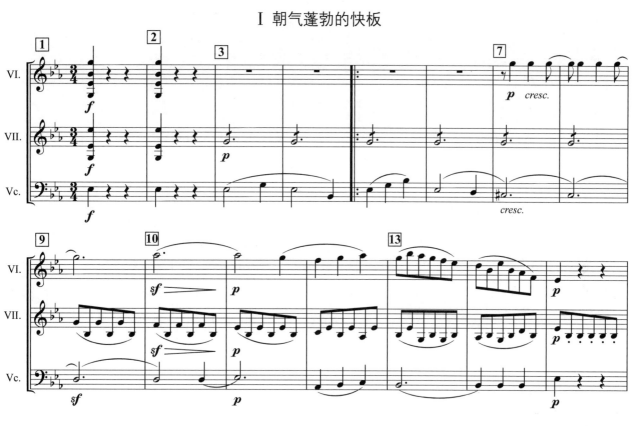

IV 终曲，极快板

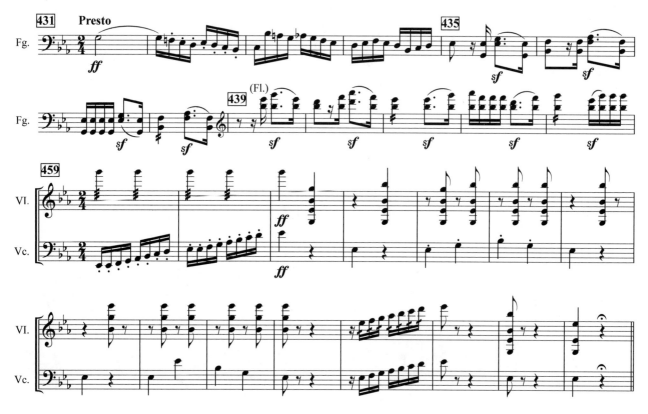

c小调第五交响曲（"命运"）

Beethoven

Ⅰ 快板

Ⅱ 行板

Ⅲ 快板

Ⅳ 快板

F大调第六交响曲（"田园"）

<div align="right">Beethoven</div>

Ⅱ 行板，溪畔景色

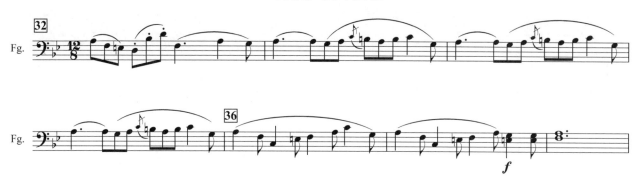

Ⅴ 小快板，暴风雨后愉快和感恩的情绪

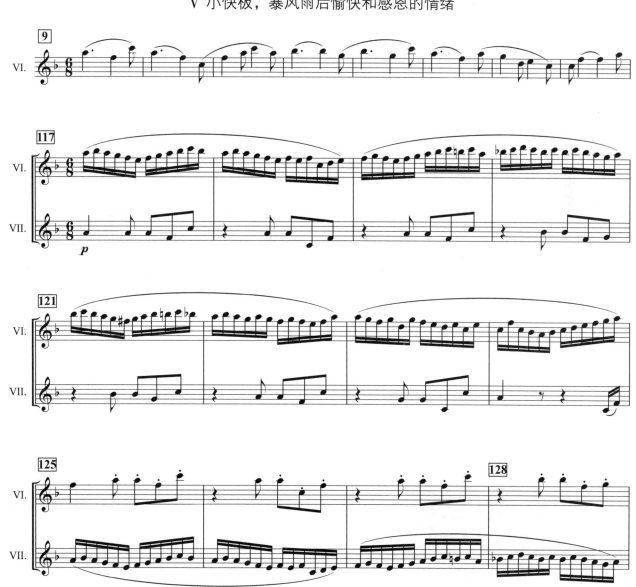

A大调第七交响曲

Beethoven

Ⅰ 稍慢速，活泼地

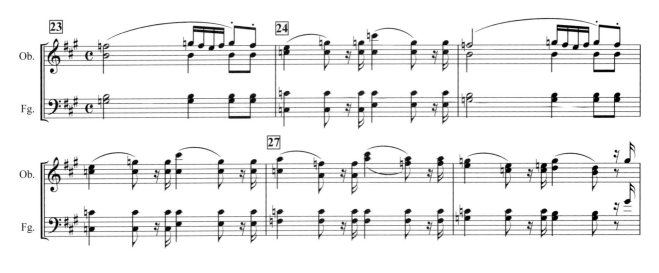

Ⅱ 小快板

Ⅳ 朝气蓬勃的快板

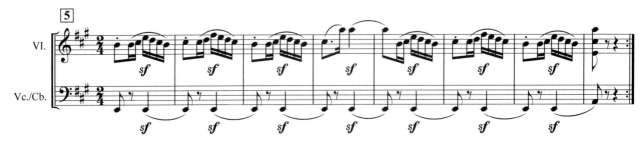

F大调第八交响曲

Beethoven

Ⅱ 小快板

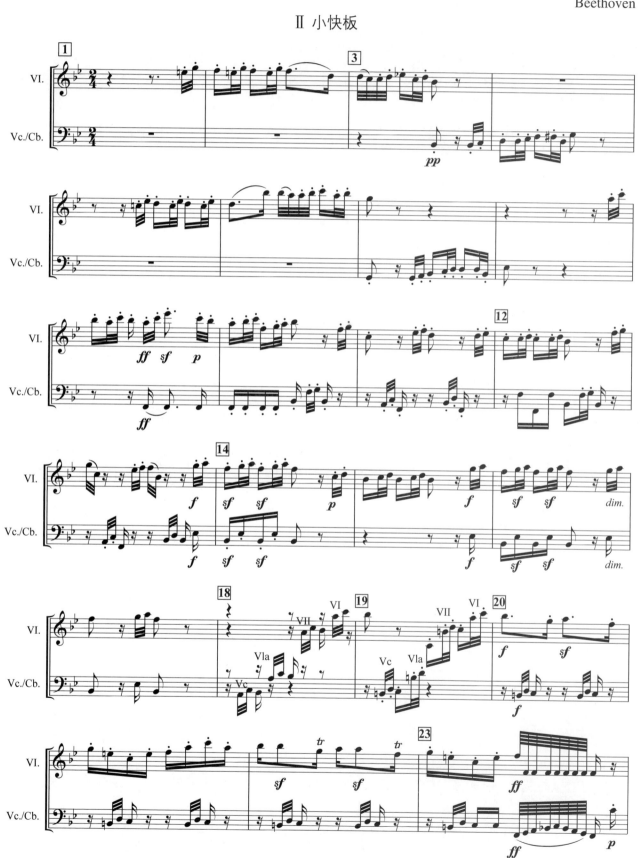

d小调第九交响曲（"合唱"）

Beethoven

I 不太快的庄严的快板

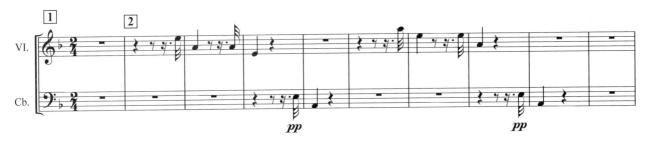

IV 快板

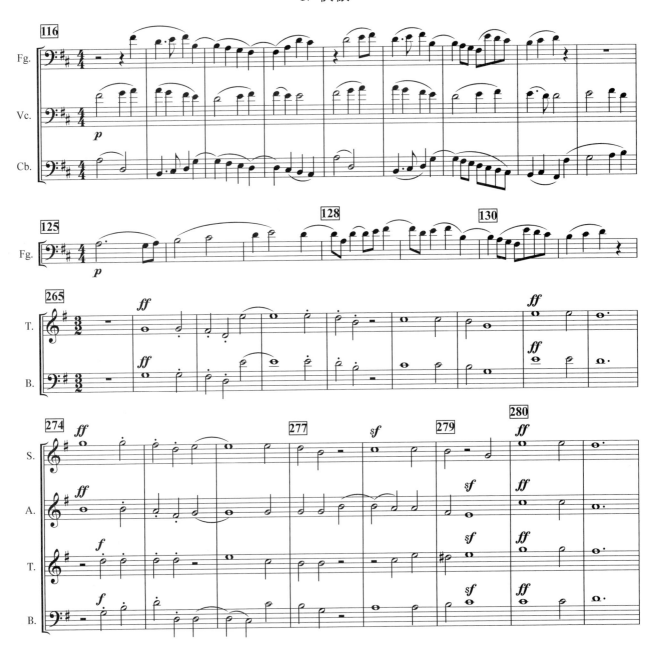

No.7 韦伯

一、作曲家及其作品推荐

- 韦伯（C. M. E. von Weber，1786—1826年），德国作曲家、指挥家、钢琴家。
- 主要推荐作品：

 1.《自由射手序曲》/《猎人合唱》（选自歌剧《自由射手》，Op.77，1817—1820年）

 2.《第二单簧管协奏曲》（Op.74，1811年）

二、作品导读

1.《自由射手序曲》/《猎人合唱》

No.7-1　韦伯的歌剧《自由射手》作于1817—1820年，根据约翰·奥古斯特·阿培尔（Johann August Apel）的一个传说故事改编而成，被认为是德国第一部浪漫主义歌剧，其序曲及男声合唱《猎人合唱》流传最广。

《自由射手序曲》第 10 至 21 小节节选的是圆号（F管与C管两种）的乐谱，节奏舒缓，曲调悠扬，表现了森林的黎明景象，万物苏醒，充满生机。圆号四个声部写作精致，音响和谐。

第 123 至 135 小节节选的是小提琴的乐谱，1=♭E，$\frac{4}{4}$拍，旋律流畅欢快，第 130 小节的切分音使节奏更加突出。这段音乐表现了猎人与女主人公的爱情。

《猎人合唱》有多种版本，主旋律明朗动听、雄壮有力，中间部分的和声也非常精彩。

2.《第二单簧管协奏曲》

No.7-2　《第二单簧管协奏曲》（Op.74）作于1811年，共3个乐章。

第 I 乐章，快板，1=♭E，$\frac{4}{4}$拍，节选的是弦乐组的乐谱。第 30 小节由第一小提琴演奏主题，旋律优美动听；第二小提琴作分解和弦式伴奏，中提琴演奏和弦音，大提琴作基础低音，弦乐各声部层次清楚。第 30 小节的和弦是♭E大调的主三和弦♭E—G—♭B。第 31 小节的和弦为♭E大调的属七和弦♭B—D—F—♭A，和声规范。

第 46 至 56 小节节选的是第一小提琴、大提琴和单簧管（B）的乐谱。伴奏声部以快速的16分音符由高向低音阶式行进，经大跳和弦后，单簧管于第 50 小节进入，力度强，音域宽，充分展示了单簧管的表现力。经快速16分音符的华丽乐句后，再次大跳，伴奏声部在第 53 小节接应，于第 54 小节弱奏。至第 55 小节，单簧管再次进入。这种独奏乐器与伴奏声部交替进行的音响效果非常好。

No.7-1

自由射手序曲

Weber

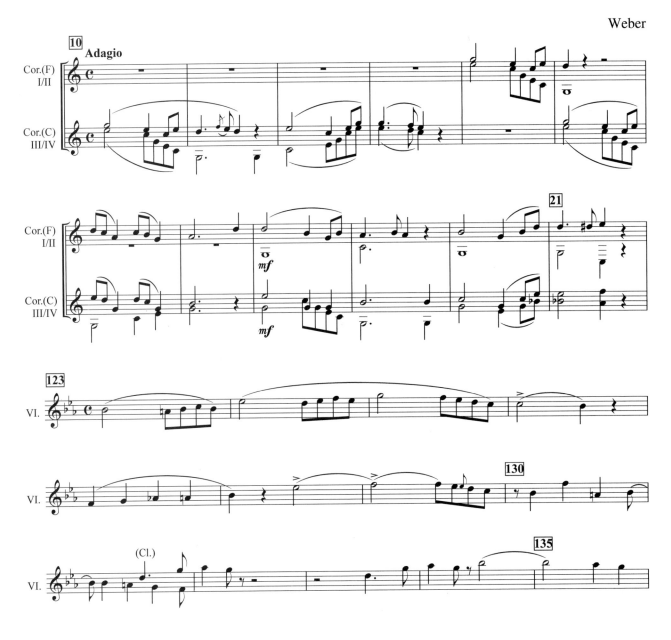

猎人合唱

—— 选自歌剧《自由射手》

Weber

第二单簧管协奏曲

Weber

Ⅰ 快板

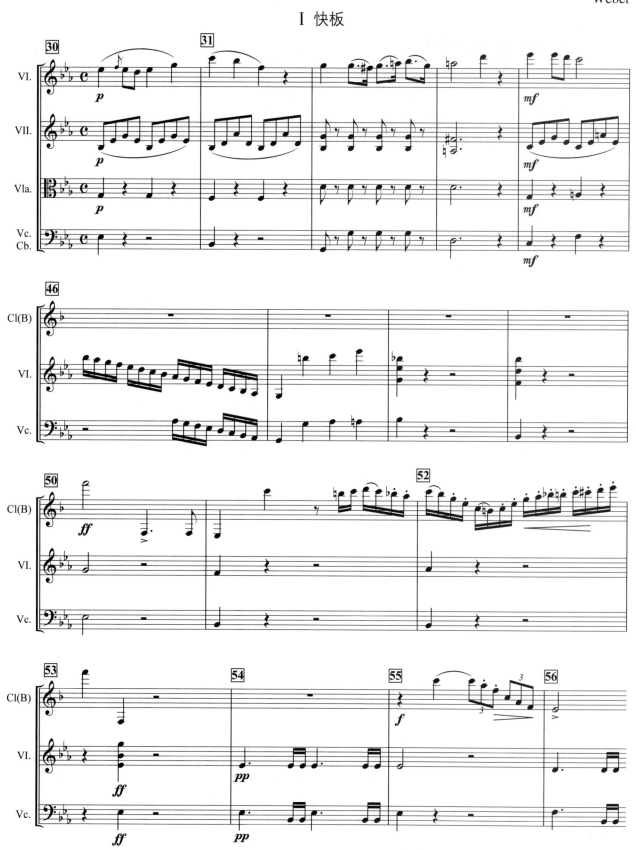

No.8　罗西尼

一、作曲家及其作品推荐

- 罗西尼（G. A. Rossini，1792—1868年），意大利作曲家。
- 主要推荐作品：
 1.《威廉·退尔序曲》（选自歌剧《威廉·退尔》，1828年）
 2.《塞维利亚的理发师序曲》（选自歌剧《塞维利亚的理发师》，1816年）

二、作品导读

1.《威廉·退尔序曲》

No.8-1　歌剧《威廉·退尔》作于1828年，根据席勒（Johann Christoph Friedrich von Schiller）的同名戏剧改编，讲述了14世纪瑞士民族英雄威廉·退尔带领人民反抗暴政统治，最终取得胜利的故事。其序曲共有4段音乐：第Ⅰ段，黎明，行板；第Ⅱ段，暴风雨，快板；第Ⅲ段，幽静，行板；第Ⅳ段，终曲，活泼的快板。

第Ⅰ段，1=G，$\frac{3}{4}$拍，节选的是大提琴的乐谱。第 1 小节大提琴由低音向上演奏深沉的旋律，第 6 小节再次从低音向高音攀升，描写了瑞士人民的苦难生活。第 14 小节后，高音区的旋律仿佛在叙述故事的情节。

第Ⅲ段，1=G，$\frac{3}{8}$拍，节选的是长笛、英国管与大管的乐谱。英国管演奏出甜美清纯的旋律，大管作和声伴奏。第 181 小节由长笛在高音区再次演奏这一主题，更加明亮美好。旋律中三连音节奏、装饰音的应用，为乐曲增添了色彩，描写了瑞士琉森湖畔美丽的田园景色。第 188 小节大管用中音谱号记谱，第三拍是#C与#A音的和弦，和声有特色，悦耳动听。

第Ⅳ段，终曲，1=E，$\frac{2}{4}$拍，节选的是小提琴的乐谱。pp力度演奏的乐句，节奏轻快，旋律激动人心，很有号召性，乐曲也因此动机而广泛流传。

第 259 至 267 小节节选的是第一、二小提琴的乐谱。两个声部的节奏一致，和弦以三度音程为基础，调式转为#c小调，凸显斗争的曲折与艰巨。

第 300 小节回到E大调，旋律高亢激昂，表达了瑞士人民为争取独立自由而奋勇斗争的精神。

2.《塞维利亚的理发师序曲》

No.8-2　《塞维利亚的理发师序曲》作于1816年，乐曲结构紧凑，旋律生动，音乐一气呵成。

第 1 至 18 小节，1=E，$\frac{4}{4}$拍，节选的是小提琴的乐谱。强和弦后，32分音符产生紧张感。第 12 小节后出现歌唱性的旋律，第 17 小节到达高峰，第 18 小节再现前面的动机。

第 27 至 34 小节，1=G，$\frac{4}{4}$拍，节选的是小提琴的乐谱，为音乐第一主题，动机短小精悍，笔触灵敏幽默。

第 84 至 95 小节为第二主题，由双簧管演奏出更加舒展、刚劲的旋律。

结束部，1=E，$\frac{4}{4}$拍，弦乐组演奏出明亮有力的E大调主三和弦音。

No.8–1

威廉·退尔序曲

Rossini

I 黎明，行板

III 幽静，行板

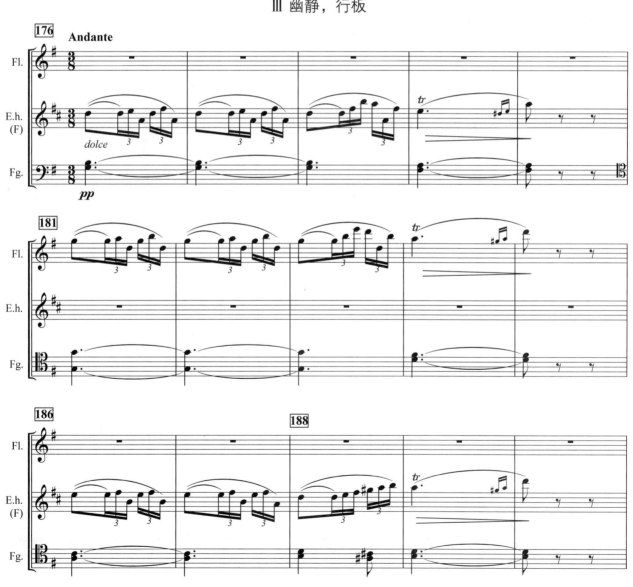

IV 终曲，活泼的快板

No.8–2

塞维利亚的理发师序曲

Rossini

第三章
18世纪末与19世纪中前期的作曲家及其作品选

No.9　舒伯特

| 一、作曲家及其作品推荐

- 舒伯特（F. P. Schubert，1797—1828年），奥地利作曲家。
- 主要推荐作品：

 1.《b小调第八交响曲》（"未完成"，D759，1822年）

 2.《小夜曲》（选自声乐套曲《天鹅之歌》，D957，No.4，1828年）

| 二、作品导读

1.《b小调第八交响曲》（"未完成"）

No.9–1　《b小调第八交响曲》（"未完成"，D759），共2个乐章，作于1822年。

第Ⅰ乐章，中庸的快板，b小调，$\frac{3}{4}$拍，节选的是大提琴、小提琴和双簧管的乐谱。大提琴在低音区演奏的旋律深沉而压抑，暗示着命运的不幸。第 13 至 16 小节，节选的是双簧管、小提琴和大提琴的乐谱。在小提琴轻轻演奏的16分音符的伴奏下，双簧管演奏出悲伤的旋律，仿佛在叙述人生的痛苦。

第 42 至 53 小节节选的是中提琴、大提琴和贝司的旋律，1=D，$\frac{3}{4}$拍。在中提琴切分节奏及和声音程的伴奏下，大提琴在第 44 小节开始演奏主题，旋律柔和、优美、感人。这一主题随后再次出现于A调、G调及C调等调式中，给人留下深刻的印象。

第Ⅱ乐章，流动的行板，1=E，$\frac{3}{8}$拍，节选的是小提琴的乐谱。在大管、圆号的长音伴奏下，小提琴演奏出柔和明亮的旋律，给人带来新的希望与光明。

2.《小夜曲》

No.9–2　《小夜曲》（D957，No.4）作于1828年，是声乐套曲《天鹅之歌》的第四首，也是一首独唱歌曲，后被改编为小提琴等器乐独奏曲，广泛流传。

第 1 至 4 小节的钢琴伴奏的和弦依次是小三和弦D—F—A、大三和弦♭B—D—F、减小七和弦E—G—♭B—D和大三和弦A—♯C—E。第 4 小节出现♯C音，提示这段音乐是d和声小调，其音阶结构为D—E—F—G—A—♭B—♯C—D。第 13 与 14 小节有大小七和弦C—E—G—♭B和大三和弦F—A—C等。和声配置优美动听，织体层次明朗清晰，很好地营造了主题的气氛。

No.9–1

b小调第八交响曲（“未完成”）

Schubert

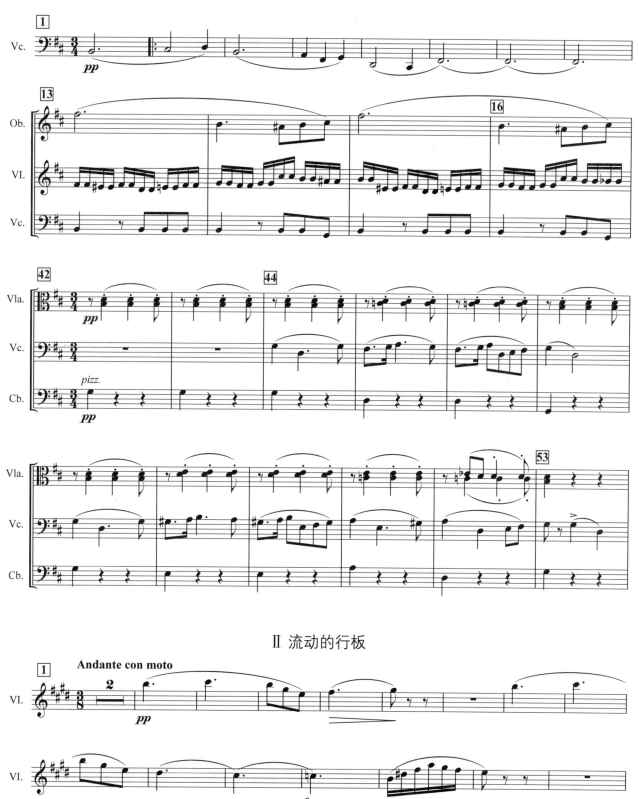

Ⅰ 中庸的快板

Ⅱ 流动的行板

小 夜 曲

——选自《天鹅之歌》

Schubert

一、作曲家及其作品推荐

- 柏辽兹（H. Berlioz，1803—1869年），法国作曲家。
- 主要推荐作品：
 1.《幻想交响曲》（Op.14，1830年）
 2.《拉科齐进行曲》（Op.24，1846年前后）

二、作品导读

1.《幻想交响曲》

No.10-1　《幻想交响曲》（副题为"一个艺术家生涯中的插曲"，Op.14）共5个乐章，作于1830年，于同年12月首演，表现了青年艺术家的多种情感及生活中各种变化奇异的场景。

第Ⅱ乐章，舞会，1=A，$\frac{3}{8}$拍，第 3 至 31 小节节选的是大提琴的乐谱。第 3 至 4 小节的和弦音是A—C—E，为小三和弦，第 5 小节接竖琴的另一分解和弦琶音伴奏。第 7 至 8 小节是#F—A—C，为减三和弦，第 9 小节接竖琴分解和弦。第 11 至 12 小节是大三和弦#F—#A—#C……和声变化丰富，音响色彩奇异，生动地展示了艺术家内心的各种情感变化与情绪的起伏波动。另外，第 5、9、12、15、19、21、23 和 25 小节处由两架竖琴交替演奏，此起彼伏，突出了音响的华丽与辉煌，展示了配器技巧的精湛。

第 1 小节，1=A，$\frac{3}{8}$拍，节选的是弦乐组的乐谱。其中，大提琴作根音演奏，第二小提琴与中提琴作和声支持，第一小提琴演奏主题，音调高雅优美，充满朝气与活力。

第 68 小节，1=A，$\frac{3}{8}$拍，节选的是第一、二小提琴的乐谱。两个声部构成三度音程，音响协和，强调富有对比的力度展示，如$sf \smile p$、$sf \smile pp$等。

2.《拉科齐进行曲》

No.10-2　《拉科齐进行曲》（Op.24）作于1846年前后，是作曲家根据歌德长诗《浮士德》创作的《浮士德的沉沦》（包括独唱、合唱与管弦乐）第一部分的选曲。《浮士德的沉沦》由四部分组成，第一部分表现了漫步在匈牙利原野上的老浮士德的回忆与幻想，此时远处传来军号声，匈牙利士兵列队走来，《拉科齐进行曲》（也被称为《匈牙利进行曲》）响起。

乐曲开始由4把圆号与2把小号、2把短号以八度音程齐奏，声音嘹亮，气势宏伟，表现出军队的威武与雄壮。接下来由短笛、黑管等木管组乐器演奏主题，旋律有特色。第 7 和 8 小节出现#F、#G音，构成a的旋律小调，A—B—C—D—E—#F—#G—A增加了旋律的明亮度。第 9 和 10 小节的重音（>）在第二拍上（$\frac{2}{2}$拍），为突出音响效果，弦乐组与铜管组仅在第二拍上演奏和弦音，给予和声与力度的支持。整个配器设计得精致、巧妙。

No.10–1

幻想交响曲

Berlioz

Ⅱ 舞会

No.10–2

拉科齐进行曲

Berlioz

No.11 格林卡

一、作曲家及其作品推荐

- 格林卡（M. I. Glinka，1804—1857），俄罗斯作曲家。
- 主要推荐作品：

 《鲁斯兰与柳德米拉序曲》（选自歌剧《鲁斯兰与柳德米拉》，1842年）

二、作品导读

《鲁斯兰与柳德米拉序曲》

No.11-1 《鲁斯兰与柳德米拉序曲》选自歌剧《鲁斯兰与柳德米拉》，创作于1842年。歌剧根据普希金的同名叙事诗改编，讲述在骑士鲁斯兰与基辅大公之女柳德米拉的婚宴上，突然天空闪电雷鸣，妖魔从天而降，将柳德米拉抢劫而去。鲁斯兰在巫师的提示下，深入山林获得巨人的神剑，经历千辛万苦，以神剑击败妖魔救出柳德米拉。在序曲中这些故事情节与人物性格均有生动体现，表现了正义与光明最终战胜邪恶与黑暗的思想。

歌剧序曲在俄国音乐史上占有重要地位，特别是在交响乐的体裁、结构及表现力等方面均有出色贡献。

第 1 小节，1=D，$\frac{4}{4}$拍，节选的是小提琴与大贝司的乐谱。开始的和弦强奏，及第 3 至 4 小节的快速8分音符连奏，产生一种强有力的气势。第 11 至 19 小节，连续的快奏展示出戏剧的矛盾冲突与斗争的一面。

第 29 小节，1=D，$\frac{4}{4}$拍。小提琴主奏的旋律阳光、坚毅，表现出鲁斯兰的英雄形象。

标记 3 ，1=D，$\frac{4}{4}$拍。此为移动谱号标记的大管乐谱，与其共同演奏这一主题的还有中、大提琴，旋律优美感人，流传很广，表达了鲁斯兰与柳德米拉对爱情的忠诚。

标记 16 ，1=D，$\frac{4}{4}$拍，节选的是大提琴的乐谱。此小节的旋律由 D 音向下发展，在标记 16 – 357 至 16 – 360 小节处形成全音阶音响：♮C—♭B—♭A（即♯G）—♯F—E—D。有人认为这是描写恶魔的音乐语汇。乐曲最后在欢快的气氛中结束。

No.11-1

鲁斯兰与柳德米拉序曲

Glinka

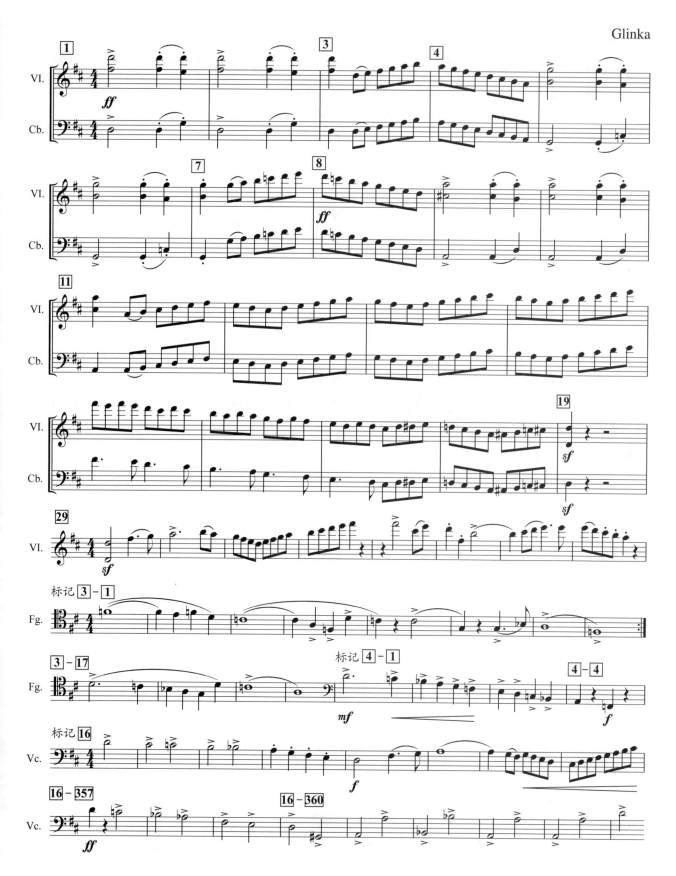

No.12　门德尔松

一、作曲家及其作品推荐

- 门德尔松（F. Mendelssohn，1809—1847年），德国作曲家、钢琴家、指挥家。
- 主要推荐作品：

 1.《乘着歌声的翅膀》（Op.34，No.2，1834年）

 2.《e小调小提琴协奏曲》（Op.64，1838—1844年）

 3.《仲夏夜之梦序曲》/《婚礼进行曲》（Op.21，1826年；Op.61，1843年）

二、作品导读

1.《乘着歌声的翅膀》

No.12-1　《乘着歌声的翅膀》（Op.34，No.2）作于1834年，歌词选自德国诗人海涅（Heinrich Heine）作于1822年的一首抒情诗。这首歌原为独唱曲，后被改编成小提琴曲、钢琴曲、长笛曲、管弦乐曲及合唱曲，版本较多。

第 1 至 25 小节，1=♭A，$\frac{6}{8}$拍，节选的是三声部合唱谱。第 1 小节，钢琴演奏分解和弦作伴奏，旋律在最高音声部。乐曲充满诗情画意，极有魅力。

第 19 小节是接近间奏的钢琴伴奏。第 21 至 25 小节，出现了8个不同的分解和弦，和声悦耳动听，感人至深。特别是第 22 小节的F—♭A—♭D—F—♭A—♭D 和♭F—♭D—♭A—♭D—F—♭A，富有幻想和诗意。

2.《e小调小提琴协奏曲》

No.12-2　《e小调小提琴协奏曲》（Op.64）作于1838—1844年间，共3个乐章。

第Ⅰ乐章，很快的快板，e小调，$\frac{2}{2}$拍，奏鸣曲式，节选的是小提琴的独奏乐谱，主题抒情、流畅。第 10 小节出现♯D音（和声小调的特征音），调式色彩丰富。

第Ⅱ乐章，行板，1=C，$\frac{6}{8}$拍，三段体。由独奏小提琴演奏的旋律优美、清纯，富有歌唱性。第 548 小节后，旋律变化发展，风格更显典雅。

3.《仲夏夜之梦序曲》/《婚礼进行曲》

No.12-3　《仲夏夜之梦》是门德尔松根据莎士比亚的同名喜剧创作的音乐作品，包括13首乐曲，有多个版本流传。

《仲夏夜之梦序曲》（Op.21）作于1826年。第 8 至 11 小节，1=E，$\frac{2}{2}$拍，节选的是第一、二小提琴的乐谱。这段音乐是序曲刚开始的一个乐段，由小提琴快速轻巧地演奏三度音程，音调动荡不安，到第 63 小节发展成强壮有力的音调，与前面的音乐形成对比。

《婚礼进行曲》（Op.61）创作于1843年，表现了恋人举行婚礼的欢乐场景。第 1 至 13 小节，1=C，$\frac{4}{4}$拍，节选的是钢琴谱。第 1 小节开始由小号等铜管乐器演奏出号角式的音调，表示婚礼即将开始。第 6 小节由全乐队演奏婚礼主题，旋律庄重、典雅、大气。到第 10 小节，乐器高一个八度演奏主题。此处的和弦为减小七和弦♯F—A—C—E和大小七和弦B—♯D—♯F—A。

三、乐曲选段

No.12–1

乘着歌声的翅膀

Mendelssohn

No.12–2

e小调小提琴协奏曲

Mendelssohn

Ⅰ 很快的快板

Ⅱ 行板

No.12–3

仲夏夜之梦序曲

Mendelssohn

婚礼进行曲

46

No.13 肖邦

一、作曲家及其作品推荐

- 肖邦（F. F. Chopin，1810—1849年），波兰作曲家、钢琴家。
- 主要推荐作品：
 1.《f小调第二钢琴协奏曲》（Op.21，1829年）
 2.《第二钢琴奏鸣曲》（Op.35，1839年）

二、作品导读

1.《f小调第二钢琴协奏曲》

No.13-1　《f小调第二钢琴协奏曲》（Op.21）作于1829年，共3个乐章。

第 I 乐章，1=♭A，$\frac{4}{4}$ 拍，庄严肃穆的，奏鸣曲式。音乐一开始，由乐队演奏第一主题，旋律忧伤，强弱对比鲜明：*ff* 与 *p*。第 37 小节由双簧管演奏第二主题，旋律优美抒情，充满对未来的希望。钢琴进入后，演奏以上两个主题及其发展，最后再现第一主题，作为结束。

第 II 乐章，慢板，1=♭A，$\frac{4}{4}$ 拍。第 1 至第 6 小节节选的是长笛与小提琴的乐谱，由小提琴演奏第一乐句，停在第 2 小节的第一拍上，且 ♭D 音用得生动，与后面应答句的长笛第一个音——♭B 音构成小六度音程，和声有特色。

第 6 至 22 小节节选的是钢琴独奏谱，由低音区 ♭A 音开始，通过三连音及连音的形式上升至高音区的 ♭E 音，跨四个八度，音乐带有浪漫的特点。第 7 小节后的装饰音、三连音等的附点音符修饰，使旋律更加华丽，情感更加细腻。第 13 小节的32分休止符使乐句有呼吸感，也使下一小节的 ♭B 音更加饱满。第 15 小节的旋律发展更加宽广开阔，歌颂了纯真美好的爱情。

2.《第二钢琴奏鸣曲》

No.13-2　《第二钢琴奏鸣曲》（Op.35）作于1839年，共4个乐章。其中，第 III 乐章是作曲家创作的《葬礼进行曲》。

第 III 乐章，慢板，1=♭D，$\frac{4}{4}$ 拍。此乐章开始，由钢琴演奏沉重的和弦，表现了教堂的钟声和送葬队伍的行进。中间部分的第 1 小节用弱奏演奏出宁静、凄美的旋律，表达永别、痛苦与怀念的情感。第 9 小节后，出现了还原的G音、E音与A音，加上各种七和弦及九和弦的应用，如 ♭E—G—♭B—♭D—F、F—♮A—C—♭E—♭G 等，推动了乐曲的发展与变化。结束部分再现行进主题，直至送葬队伍远去。

f小调第二钢琴协奏曲

Chopin

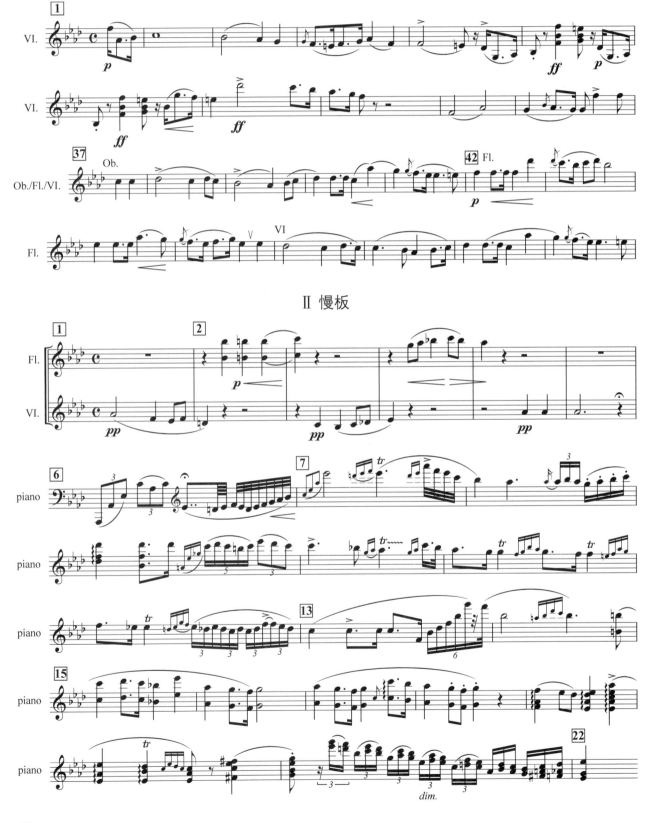

第二钢琴奏鸣曲

Chopin

Ⅲ 葬礼进行曲，慢板

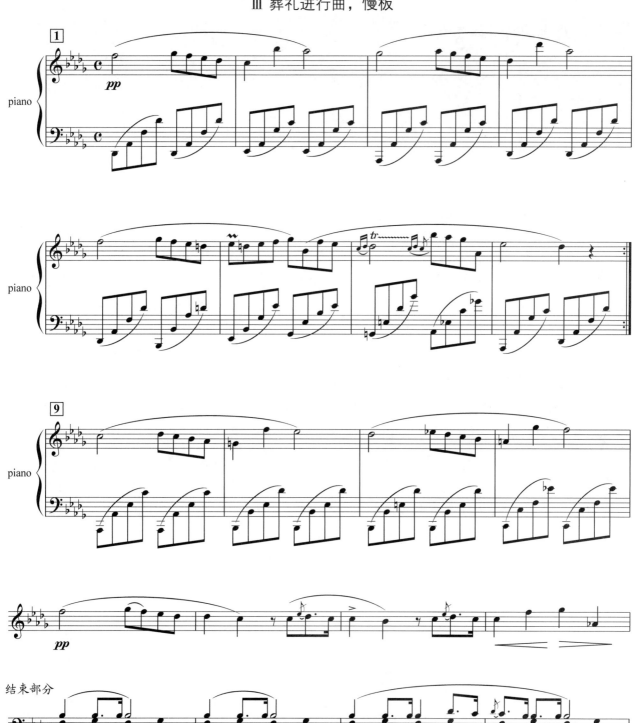

No.14　舒曼

一、作曲家及其作品推荐

- 舒曼（R. Schumann，1810—1856年），德国作曲家、音乐评论家。
- 主要推荐作品：

 1.《♭E大调第三交响曲》（"莱茵"，Op.97，1850年）

 2.《梦幻曲》（选自《童年情景》，Op.15，No.7，1838年）

二、作品导读

1.《♭E大调第三交响曲》

No.14-1　《♭E大调第三交响曲》（"莱茵"，Op.97）作于1850年，共5个乐章。有文记载，舒曼在科隆参观宏伟的大教堂、欣赏莱茵河畔的秀丽景色后，创作了这部交响曲。1851年2月，舒曼亲自指挥首演了这部交响曲。

第 Ⅰ 乐章，1=♭E，$\frac{3}{4}$拍，奏鸣曲式，节选的是小提琴和大提琴的乐谱。乐曲开始，由全体乐器演奏第一主题，音乐庄重宏伟。连音及附点音符的使用，产生了推动式的节奏，使旋律开阔、舒展。第 1 小节是主三和弦♭E—G—♭B，第 5 小节是属三和弦♭B—D—F，第 11 小节为小六度♭A—F及小三度♭A—♭C音程，这些和弦与音程既规范又富有变化，音响效果好。

标记 B − 95 小节，1=♭E，$\frac{3}{4}$拍，节选的是双簧管的乐谱。两支双簧管主奏第二主题，旋律纯朴优美、悦耳动听。标记 B − 96 与 B − 97 小节出现♯F音与♭B音，和声新颖，产生调性的细微变化。标记 B − 103 小节后，旋律更加开阔、宽广。其中，标记 B − 104 至 B − 108 小节第二双簧管的♭A、♭B与♯C音与第一双簧管的D音构成了纯四度♭A—D、大三度G—♭B、大六度♭B—G、小六度♭A—F、减四度♯C—F等音程，音响变化更为细致、丰富。乐曲经发展部到再现部，再次呈示第一主题，特别是圆号的齐奏，音响浑厚有力，给人深刻的印象。

2.《梦幻曲》

No.14-2　《梦幻曲》（Op.15，No.7）作于1838年，选自钢琴套曲《童年情景》，为其中第七首，后被改编成小提琴、大提琴、管弦乐及无伴奏合唱等多种形式的乐曲，是舒曼作品中流传最广的一首作品。

第 1 小节，1=F，$\frac{4}{4}$拍。除了旋律优美、深沉外，其和声比较有特点，比如第 1 小节的主和弦F—A—C延续到第 2 小节的下属和弦♭B—D—F、第 7 小节的小三和弦D—F—A和F—♭A—C等，为乐曲增添了魅力。

No.14-1

♭E大调第三交响曲（"莱茵"）

<div align="right">Schumann</div>

I 生动地

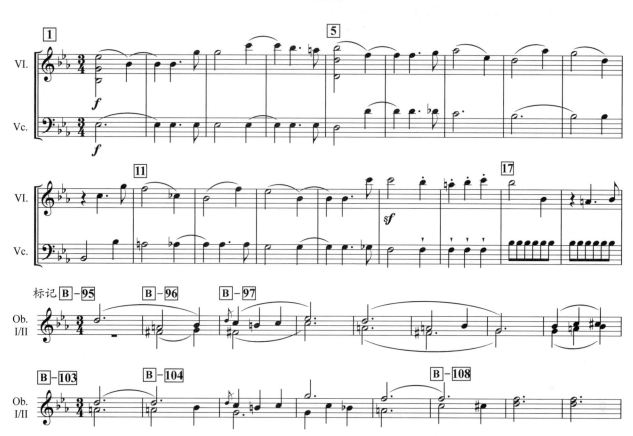

No.14-2

梦 幻 曲

<div align="right">Schumann</div>

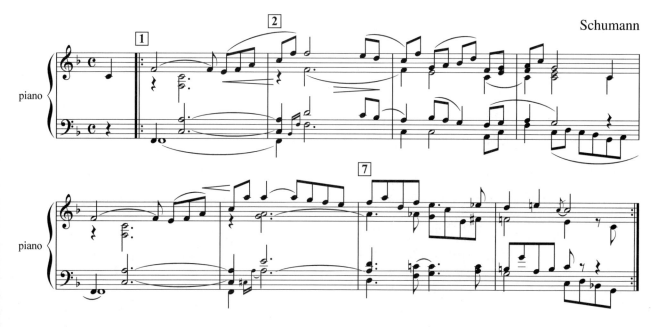

一、作曲家及其作品推荐

- 李斯特（F. Liszt，1811—1886年），匈牙利作曲家、钢琴家。
- 主要推荐作品：

 1.《塔索，哀诉与凯旋》（1849年）

 2.《♭E大调第一钢琴协奏曲》（1839年）

二、作品导读

1. 交响诗《塔索，哀诉与凯旋》

No.15-1 《塔索，哀诉与凯旋》又名《塔索的悲伤与胜利》，作于1849年，作曲家根据德国文学家歌德的诗剧《托夸多·塔索》创作，描写了16世纪意大利诗人塔索（Torquato Tasso，1544—1595）的经历。

第 [1] 小节，1=♭E，4/4拍，由大提琴演奏的下行旋律沉重、悲壮。♭E—♭A—♭D—♭B，音量在♭B由强至弱，♭B音长达16拍。第 [8] 小节至 [14] 小节，旋律模仿上一句的节奏，音调变化为♭B—♭E—♭A—G，加深了主题的印象，暗示了塔索的悲惨命运。

第 [165] 小节，1=♯F，3/4拍。旋律起首句为八度带附点的大跳，发展至第 [170] 小节的低八度C音，又从第 [171] 小节的D音，音阶式跳音至第 [171] 小节的高八度D音，旋律线有大的起伏，音调具有威尼斯民歌风格的特点，表现了塔索在宫廷内的生活与爱情。

第 [539] 小节，1=C，4/4拍，节选的是长笛、打击乐以及部分弦乐的乐谱。长笛演奏主题，旋律宽广，节奏舒展。第一、二小提琴作三度音程琶音式分解和弦伴奏。大提琴演奏和声根音，并和打击乐一起，与小提琴形成交替互补的节奏，产生了洪亮的音响，具有颂歌的特点，表示塔索最终恢复了荣誉，得到了公正。

2.《♭E大调第一钢琴协奏曲》

No.15-2 《♭E大调第一钢琴协奏曲》作于1839年，共4个乐章。

第 I 乐章，庄严的快板，1=♭E，4/4拍，奏鸣曲式，节选的是双簧管与小提琴乐谱。乐曲开始，由弦乐齐奏第一句，坚定有力。第 [2] 小节由长笛等乐器回应，节奏 ♪♪ 加强了旋律的力度与坚定感，使音乐一开始就很有气势。标记 [E] – [2] 小节，由长笛在高音区演奏出明快流畅的旋律，接着与双簧管等木管乐器交替演奏，使主题更显清纯美好。

Presto – [14] 小节节选的是钢琴谱，由钢琴演奏八度音程与和弦，乐曲在强有力的气氛中结束。

塔索，哀诉与凯旋

Liszt

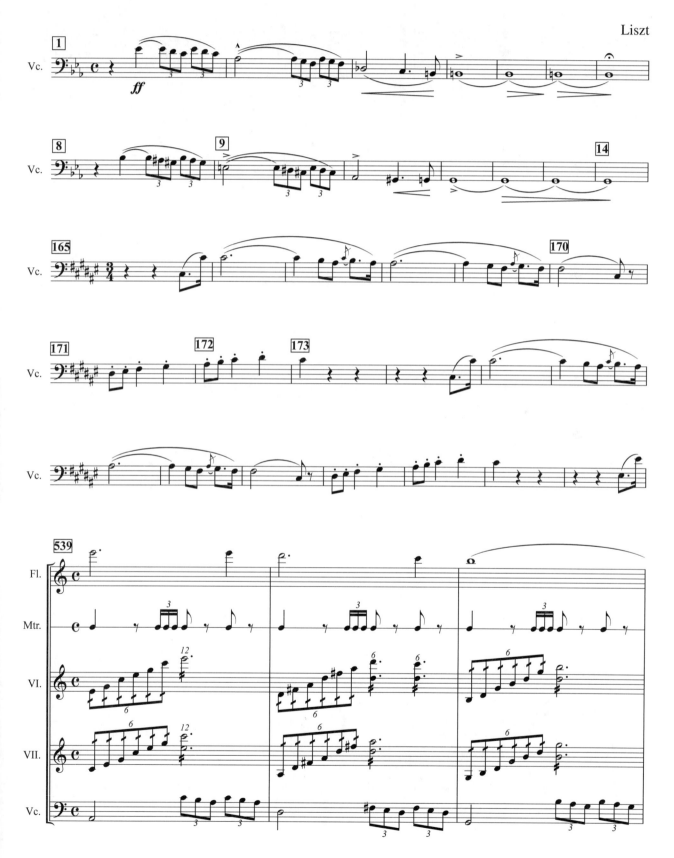

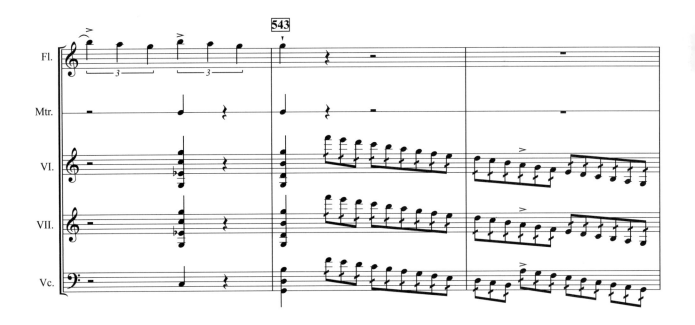

No.15-2

♭E大调第一钢琴协奏曲

Liszt

Ⅰ 庄严的快板

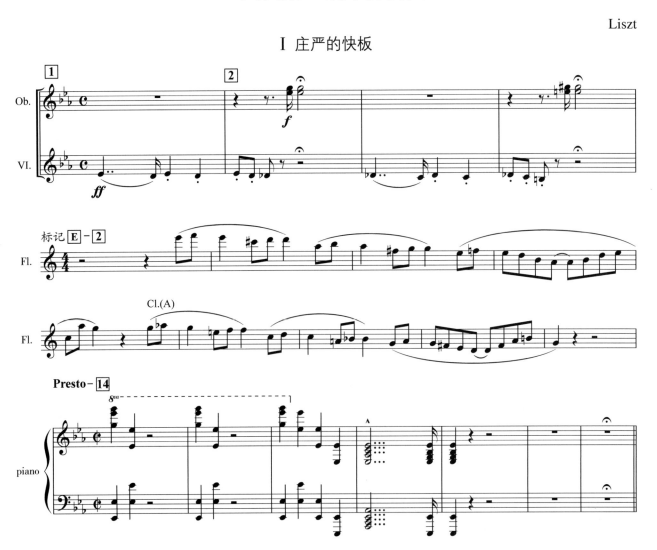

No.16 瓦格纳

▍ 一、作曲家及其作品推荐

- 瓦格纳（R. Wagner，1813—1883年），德国作曲家。
- 主要推荐作品：
 《罗恩格林序曲》（1846—1848年）

▍ 二、作品导读

《罗恩格林序曲》

No.16-1　三幕歌剧《罗恩格林》作于1846—1848年，取材于德国古代传说，情节复杂，情感动人，作曲家瓦格纳亲自撰写脚本，1850年李斯特在魏玛指挥首演。此后，其第一幕和第三幕序曲常作为音乐会曲目单独上演。

第一幕序曲，1=A，$\frac{4}{4}$拍，节选的是第二小提琴的四个声部乐谱。

在这段音乐中，一件乐器的演奏分成多个声部，如小提琴组就分成八个声部，音响层次丰富，配器精细，和声清晰丰满。力度是**pp**，**p**。旋律轻柔端庄，气氛温和宁静，很好地展示了"圣杯"的主题，象征着光明与正义。

第 1 小节的和声是A—#C—E，十分明亮。第 6 小节的小三和弦为#F—A—#C，比较柔和，给人一种崇高、宁静、冥想的感觉。

第一幕序曲的音乐力度起伏很大：一种是像第 5 和 6 小节那样，在弱音量中强调渐强与渐弱；另一种是从整个乐曲看，在后面部分的发展中，定音鼓与乐队全奏产生极强的力度、极大的音响，给人以震撼的力量，与开始部分的音乐力度形成鲜明的对比。

第三幕序曲，1=G，$\frac{2}{2}$拍，小快板，节选的是小提琴与大提琴的乐谱。

这段音乐中，三连音的强奏以及颤音（**tr**）、复附点（♩··· 和 ♩··）等的运用，使旋律丰富多彩，展示出一种欢快的情绪。

第 16 小节节选的是大贝司与长号、大号的乐谱，音调雄壮有力。第 20 小节的三连音三度向上模仿，第 24 小节的三连音引发高音区的发展，充分地展示了圣杯武士罗恩格林的英勇形象。

罗恩格林序曲

<div align="right">Wagner</div>

第一幕序曲

第三幕序曲

No.17　威尔第

一、作曲家及其作品推荐

- 威尔第（G. Verdi，1813—1901年），意大利作曲家。
- 主要推荐作品：

 1.《茶花女序曲》（选自歌剧《茶花女》，1853年）

 2.《凯旋进行曲》（选自歌剧《阿依达》，1871年）

 3.《铁钻合唱》（选自歌剧《游吟诗人》，1852年）

二、作品导读

1.《茶花女序曲》

No.17-1　三幕歌剧《茶花女》作于1853年，同年在威尼斯成功上演，其序曲流传甚广。

序曲，1=E，$\frac{4}{4}$拍。第 ①至 ④ 小节由第一小提琴主奏，旋律凄美，和声音响动听。第 ② 小节的第二小提琴的#F音保持，能清晰地听出第一小提琴的和弦变化（从#F—#A—#C到#F—B—♭D），形象地描述了主人公薇奥列塔的温柔，也暗示了她悲惨的结局。

第 ⑱ 小节，1=E，$\frac{4}{4}$拍，节选的是小提琴、中提琴与大提琴的乐谱。小提琴演奏带有伤感的主题，中提琴作和声支撑，大提琴拨弦的节奏为 $\frac{4}{4}$ ♩ ♪ ♪ ♪ ♪ ♩ ，增强了律动感，配器效果好。第 ㉓ 小节的和弦有特色，由小三和弦#C—E—#G进行到减减七和弦#A—#C—E—♭G，丰富了和声色彩。

第 ㉙ 小节节选的是小提琴与大提琴乐谱。大提琴在中低音区演奏第 ⑱ 小节的旋律，沉稳厚实，小提琴演奏轻快活泼的旋律，两个声部的音调相映生辉，生动地刻画了阿尔弗雷德和薇奥列塔的性格特点。

2.《凯旋进行曲》

No.17-2　《凯旋进行曲》选自四幕歌剧《阿依达》，作于1871年。

第 ① 小节，1=♭B，$\frac{4}{4}$拍。小号独奏的旋律高亢嘹亮、气势恢宏，三连音与附点节奏生动地展示了主人公战胜而归的英勇形象。

3.《铁钻合唱》

No.17-3　《铁钻合唱》源于歌剧《游吟诗人》，创作于1852年，第二幕中吉卜赛人的合唱广受欢迎，有多个版本流传。

第 ① 小节，1=G，$\frac{4}{4}$拍。第 ① 小节出现的#D音具有调性色彩。第 ③至 ④ 小节16分音符音阶式下行的模仿，使旋律充满活力。

第 ⑳ 小节，1=G，$\frac{4}{4}$拍。第 ⑳至 ㉓ 小节采用节奏模仿、音高位移的方法，展示了打铁人劳作的情景。第 ㉚ 小节的合唱旋律简明动听、坚定有力。

No.17–1

茶花女序曲

Verdi

No.17–2

凯旋进行曲

——选自歌剧《阿依达》

Verdi

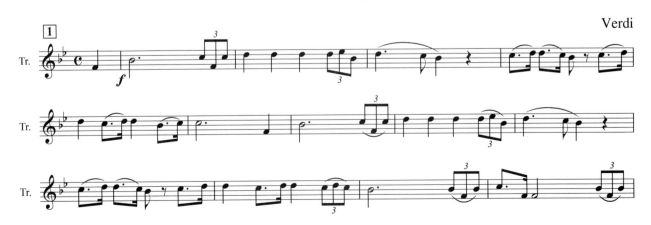

铁 砧 合 唱

——选自歌剧《游吟诗人》

Verdi

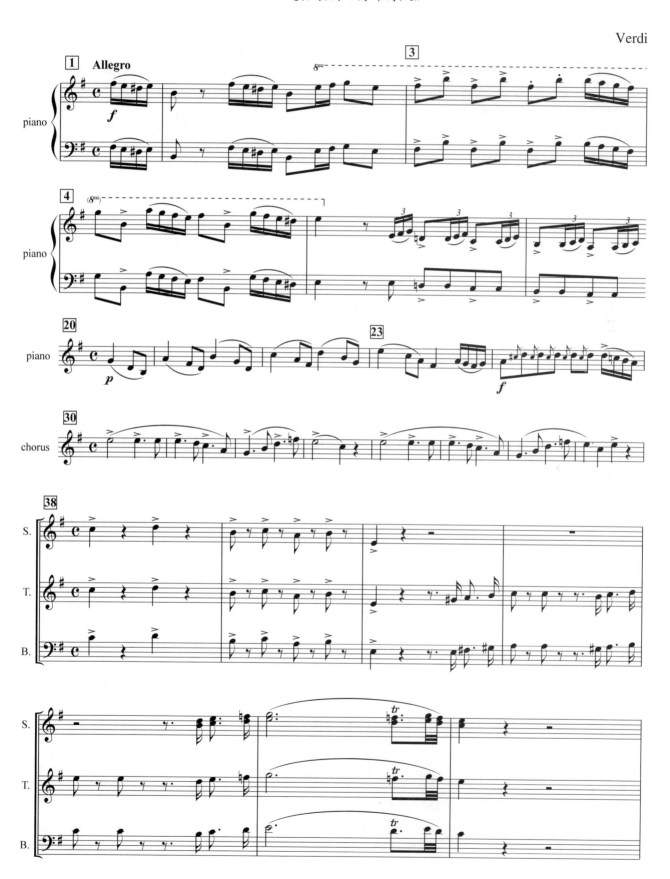

No.18 古诺

一、作曲家及其作品推荐

- 古诺（C. F. Gounod，1818—1893年），法国作曲家。
- 主要推荐作品：
 1.《圣母颂》（为女高音、管弦乐队与管风琴而写，1859年）
 2.《小夜曲》（独唱曲，1855年）

二、作品导读

1.《圣母颂》

No.18-1　古诺采用教会《圣母颂》原有的歌词，使用巴赫《平均律钢琴曲集》第一册第一首《C大调前奏曲与赋格》的前奏曲作为伴奏声部，创作了这首《圣母颂》的旋律。此曲最早是为女高音、管弦乐队和管风琴而写，后被改编成大、小提琴曲等多种演奏版本，广泛流传。这首乐曲可以说是两位音乐大师隔空合作的杰作，古诺的旋律与巴赫的伴奏结合得天衣无缝，音乐优美，情感真切。

第 1 小节，1=C，$\frac{4}{4}$拍。第 1 至 4 小节，旋律优雅，节奏从容。伴奏的分解和弦，由第 1 小节的主功能 T（C—E—G），进行到第 2 小节的下属功能组的 II 级和弦 S II（D—F—A—C），再进行到属功能组 D（G—B—D—F），第 4 小节回到主功能组，形成完美的和声进行。

第 5 小节有A音八度大跳音程，第 7 小节有G音八度大跳音程，第 9 小节有C音八度大跳音程。这几个小节在节奏上加以模仿，在旋律上发展变化，特别是第 10 小节的#F音的出现，更展示了调式变化的魅力。

第 12 小节的F音，使旋律回到C大调音域。第 16 小节后，旋律向高音区发展，延续至B音。第 21 至 24 小节又有节奏的模仿和旋律的大跳音程——A—A、A—C、C—♭E、C—D，特别是♭E音的出现，和声新颖，音响效果好。之后的旋律向高音区发展，至第 30 小节的E音到达高峰，音响立体感强。

第 32 小节的乐谱有两种版本，一个是下文乐曲选段的版本，另一版本的乐音是G—D—B—G—F—D—B—G。结束音——C音和G音给人沉思、宁静的感觉。

2.《小夜曲》

No.18-2　《小夜曲》作于1855年，根据法国文学家雨果的一首爱情诗谱曲，甜美动人。

第 1 小节，1=G，$\frac{6}{8}$拍，节选的是独唱谱，旋律优美高雅，节奏律动感强，富有青春活力。第 11 小节的#C音使调式色彩发生变化，音调甜美，表达了对美好爱情的憧憬。

三、乐曲选段

No.18-1

圣 母 颂

Gounod

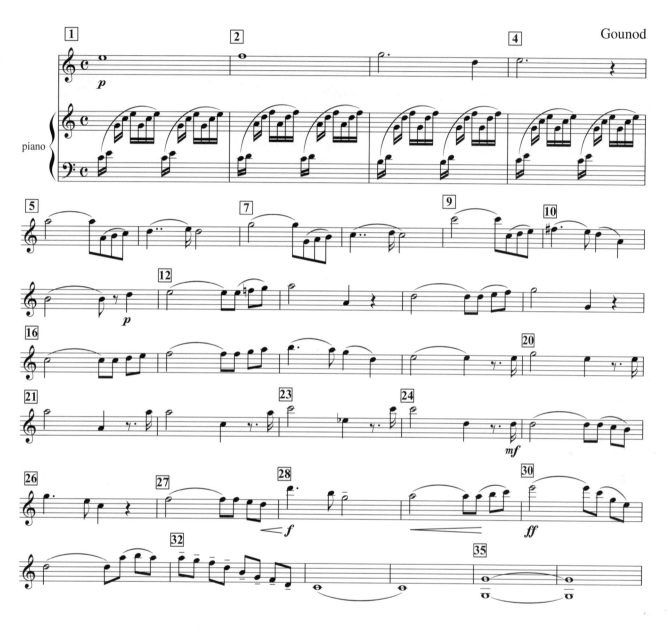

No.18-2

小 夜 曲

Gounod

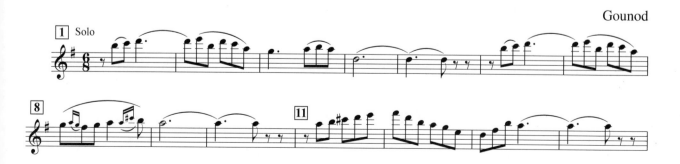

No.19 斯美塔那

一、作曲家及其作品推荐

- 斯美塔那（B. Smetana，1824—1884），捷克作曲家。
- 主要推荐作品：

 管弦乐《沃尔塔瓦河》（选自交响诗《我的祖国》，1874年）

二、作品导读

《沃尔塔瓦河》

沃尔塔瓦河是捷克境内最长的河流，"源出舒马瓦山，流向东南再转向北，经捷克–布杰约维采盆地，横切捷克中部高地，形成深而窄的峡谷，通过布拉格，于梅尔尼克附近汇入易北河上游的拉贝河，全长约446公里，为捷克西部拉贝河左岸最大支流"[①]。斯美塔那于1874年创作了交响诗《我的祖国》，1882年在布拉格上演成功，其中第二首《沃尔塔瓦河》深受听众喜爱。

斯美塔那创作的这首乐曲先后描写了沃尔塔瓦河源头的两条小溪、农村婚礼的欢乐场面、夜色中缓缓流淌的河水、穿过圣约翰峡谷的激流等场景，之后旋律转入E大调，表现河流到达布拉格城，最后响起向古老的维谢拉特城堡致意的颂歌。

No.19–1 《沃尔塔瓦河》，1=G，$\frac{6}{8}$拍，节选的是长笛、黑管和小提琴的乐谱。这是乐曲的开始部分，两支长笛、两支黑管分成四个声部，以快速的16分音符演奏，描写了沃尔塔瓦河源头的两条小溪。小提琴拨奏和弦作伴奏。第 16 小节的前三拍由一组长笛和黑管演奏，后三拍则换另一组长笛与黑管演奏，音色有对比。不同的声部构成三度音程，音响协和悦耳。第 18 小节的伴奏声部出现在第三、四拍上，产生动感。这段乐曲不仅织体富有层次感，配器灵巧精致，而且音乐语汇形象生动，音响效果优美感人。

第 39 小节，1=G，$\frac{6}{8}$拍。此段乐曲表现的是大家最熟悉的"沃尔塔瓦河"主题，旋律优美，情感真挚。

"月亮，水仙的舞蹈"，第 7 小节，1=♭A，$\frac{4}{4}$拍，节选的是弦乐组的乐谱。第 7 至 10 小节，大提琴演奏持续音，给人一种宁静的感觉。在实际演奏中，第 13 和 14 小节处还有竖琴演奏似流水的音响，给人美妙的感受。第 20 小节，第三、四拍的和弦音为G—♮B—♭D—F，大小七和弦的音响效果非常好。

"维谢格拉德的动机"，标记 35 – 10 ，1=E，$\frac{6}{8}$拍，节选的是全体木管组的乐谱，旋律开阔舒展，具有颂歌的特点。

① 罗传开编：《外国通俗名曲欣赏词典》，上海辞书出版社，1987年，第235页。

No.19-1

沃尔塔瓦河

——选自交响诗《我的祖国》

Smetana

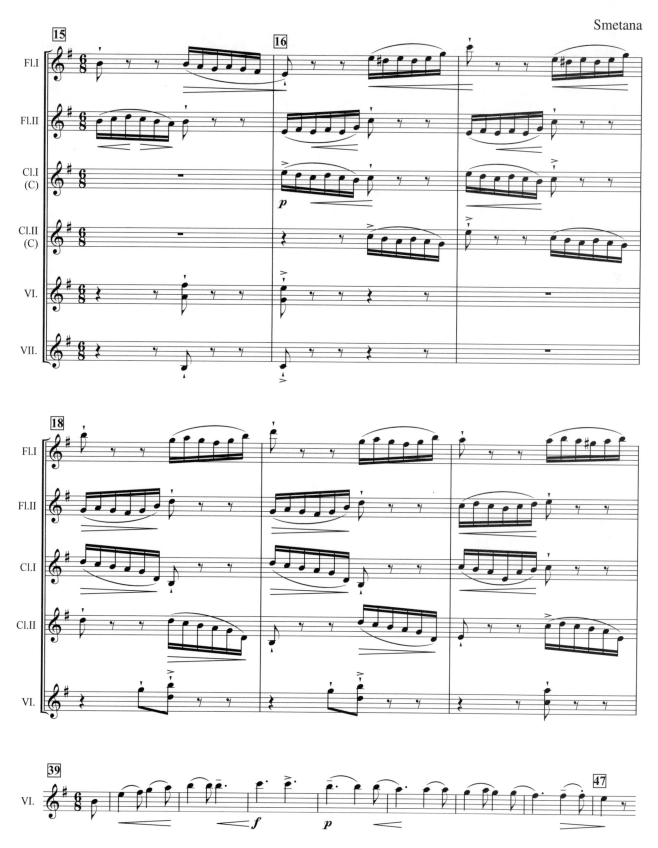

月亮，水仙的舞蹈

维谢格拉德的动机

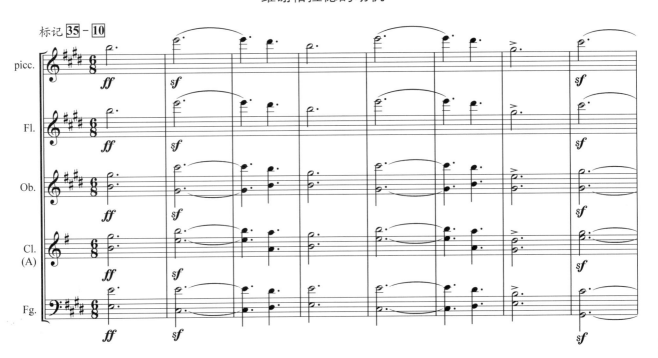

No.20　布鲁克纳

一、作曲家及其作品推荐

- 布鲁克纳（A. Bruckner，1824—1896年），奥地利作曲家、管风琴家。
- 主要推荐作品：
 1. 《d小调第三交响曲》（1873—1874年）
 2. 《♭E大调第四交响曲》（1874年）
 3. 《♭B大调第五交响曲》（1876—1879年）
 4. 《E大调第七交响曲》（1881—1883年）
 5. 《d小调第九交响曲》（1891—1896年）

二、作品导读

布鲁克纳一生创作了10首交响曲。这些交响曲往往具有瓦格纳音乐的宏大气魄，也饱含了布鲁克纳对宗教的信仰和崇拜情感。这些作品中常出现第三主题，篇幅较长，突破了传统的奏鸣曲式结构。布鲁克纳的每首交响曲都经过多次修改，因而也产生了多个版本，其交响曲的创作年代充分反映出他一生对交响乐的专注与投入。

1.《d小调第三交响曲》

No.20-1　《d小调第三交响曲》作于1873—1874年，共4个乐章。第二稿修改于1876年，1877年首演。第三稿修改于1889年，1890年首演。

第Ⅰ乐章，d小调，$\frac{2}{2}$拍，奏鸣曲式。第 1 小节节选的是小号（D调）与中提琴的乐谱，在中提琴16分音符的伴奏下，小号于第 5 小节演奏第一主题，旋律忧伤，带有神秘色彩。第 8 小节的三连音（$\frac{2}{2}$-）推动韵律发展。第 13 至 17 小节的旋律给人以凄凉的感受。

标记 D，1=F，$\frac{2}{2}$拍，节选的是圆号、第一和第二小提琴的乐谱。第一小提琴多以大跳音程作伴奏。第二小提琴除了大跳音程，还有三连音的使用（$\frac{2}{2}$拍，如　　　　　或　　　　　），增强了旋律的动感。标记 D - 5 小节由圆号（F）演奏优美的第二主题，与上面的第一主题形成对比。乐章的第三主题则是圣咏风格的。

2.《♭E大调第四交响曲》

No.20-2　《♭E大调第四交响曲》作于1874年，经多次修改，共4个乐章，也被人称为《"浪漫"交响曲》。

第Ⅰ乐章，1=♭E，$\frac{2}{2}$拍，节选的是弦乐组的乐谱。第一主题由圆号演奏，有如森林之声。第二主题由小提琴主奏旋律，大提琴紧密呼应。第二小提琴的前面部分节奏与大提琴相似，后面部分以8分

音符作伴奏。中提琴演奏连贯的旋律，为第一小提琴作衬托。这段音乐由于出现了♭D音（大提琴）、♭G音（小提琴），加上原有调号中的三个音——♭B、♭E、♭A，构成♭D、♭E、F、♭G、♭A、♭B、C、♭D的♭D大调音阶结构，增添了乐曲的调式色彩。

3.《♭B大调第五交响曲》

No.20-3　《♭B大调第五交响曲》作于1876—1879年，直至1894年才在奥地利格拉茨首演，共4个乐章。由于乐曲结尾部分使用圣咏，因此又被称为《"教堂"交响曲》，作曲家本人则称之为《"幻想"交响曲》。

第 Ⅱ 乐章，慢板，1=F，$\frac{2}{2}$拍，节选的是双簧管与小提琴的乐谱。乐章一开始，弦乐以三连音拨奏跳音作伴奏，营造出一种神秘、虚幻的场景气氛。双簧管独奏第一主题，第 ⑤ 小节的旋律忧伤，带有一种孤独凄凉感。

第 ⑬ 小节为减小七和弦分解形式，下行A—F—D—♭B。第 ⑭ 小节的小小七和弦继续下行D—♭B—G—E。第 ⑮ 小节后的大跳音程对旋律的发展起到推动作用。

标记 Ⓐ－② 小节节选的是小提琴与大提琴的乐谱。小提琴演奏主旋律，并有节奏上的模仿：$\frac{2}{2}$ 。大提琴的伴奏音调随旋律的发展逐渐升高。两个声部既相互配合，又各有特点。

4.《E大调第七交响曲》

No.20-4　《E大调第七交响曲》作于1881—1883年，被称为《"英雄"交响曲》，共4个乐章，布鲁克纳为悼念其尊敬的作曲家瓦格纳去世而作，乐曲的第Ⅱ乐章是为瓦格纳写的悼歌。

第 Ⅰ 乐章，中庸的快板，1=E，$\frac{2}{2}$拍。在第一、二小提琴震音的伴奏下，大提琴和圆号演奏第一主题，旋律抒情宽广，刚劲坚毅。第 ⑬ 小节后有多处重升（𝄪）与变音记号，构成旋律的繁复行进。

第 Ⅲ 乐章，谐谑曲，快速，1=C，$\frac{3}{4}$拍。在小提琴灵巧的伴奏下，小号（F调）在第 ⑤ 小节演奏主题。虽然是小调式，但旋律充满朝气，给人以希望与力量。

5.《d小调第九交响曲》

No.20-5　《d小调第九交响曲》作于1891—1896年，共3个乐章。

第 Ⅰ 乐章，神秘，庄重，1=F，$\frac{2}{2}$拍，节选的是圆号、小号、小提琴的乐谱。在小提琴震音的衬托下，圆号在第 ④ 小节演奏出A音，小号在第 ⑦ 小节应答、弱奏，充分展示了乐曲的神秘与庄重气氛。

第 Ⅱ 乐章，谐谑曲，1=F，$\frac{3}{4}$拍，节选的是小提琴与大提琴的乐谱。第二小提琴演奏不协和的七和弦音♯C—E—♯G—♭B作伴奏，第一小提琴演奏跳音下行接着又快速上行的音调，大提琴在第 ⑧ 小节以同样的节奏反方向模仿，产生了一种奇异、幽默的气氛。

d小调第三交响曲

Bruckner

Ⅰ 中庸，更具动势而神秘地

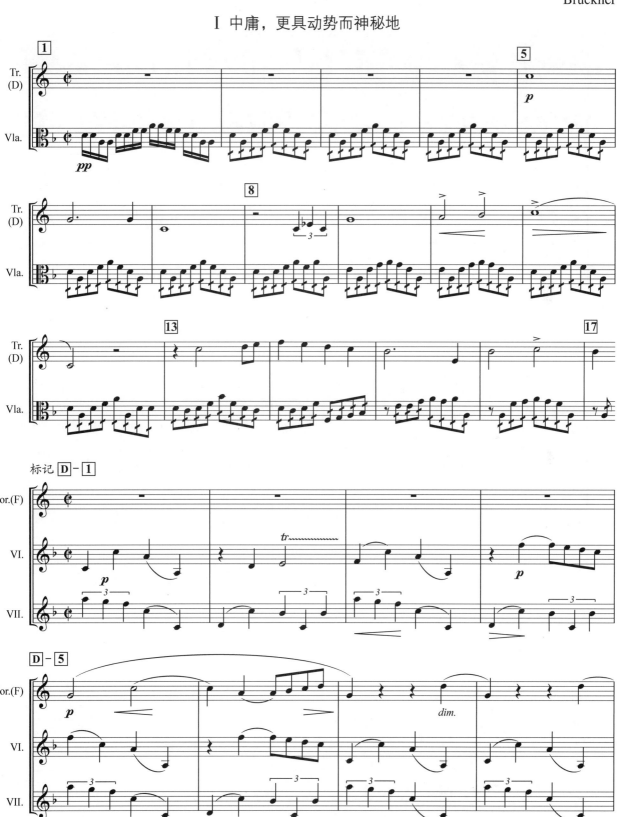

♭E大调第四交响曲

Bruckner

Ⅰ 平静而快活地

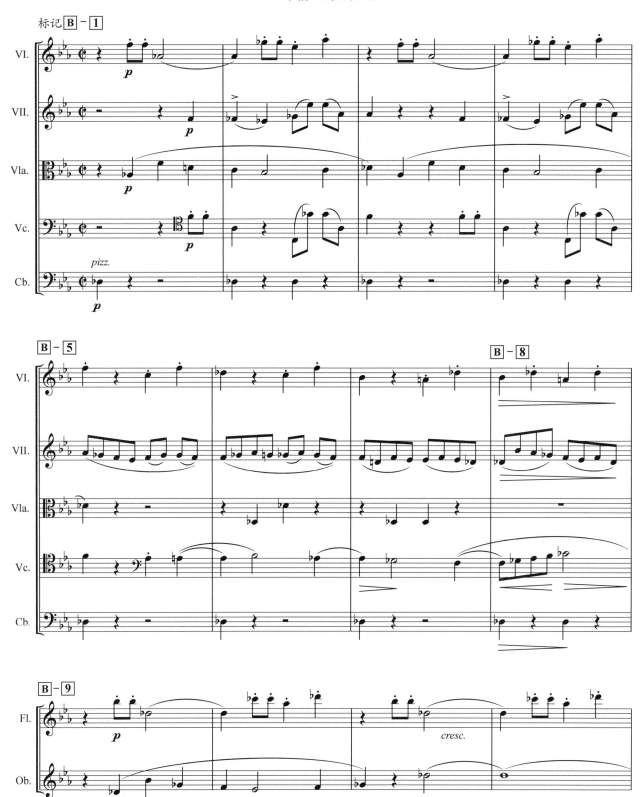

♭B大调第五交响曲

Bruckner

Ⅱ 慢板

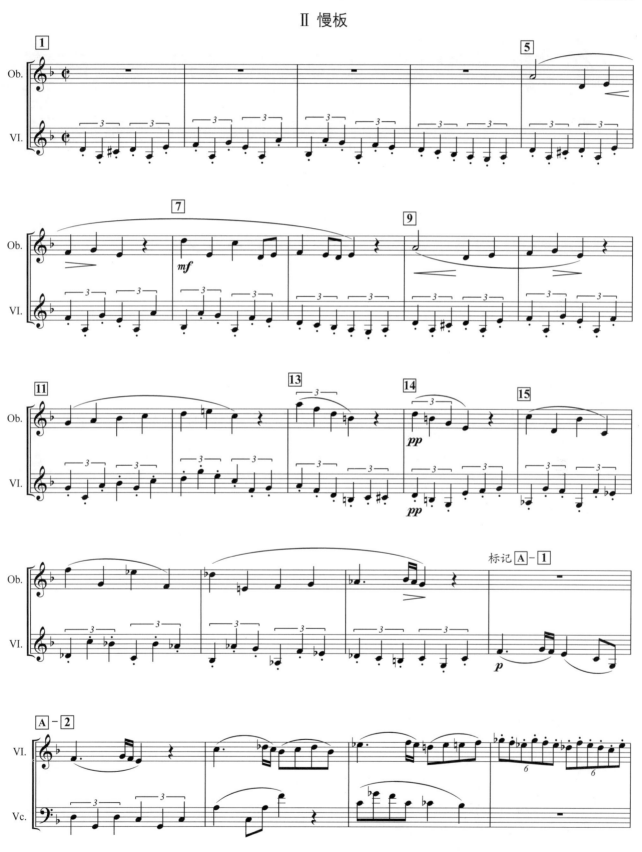

E大调第七交响曲

Bruckner

Ⅰ 中庸的快板

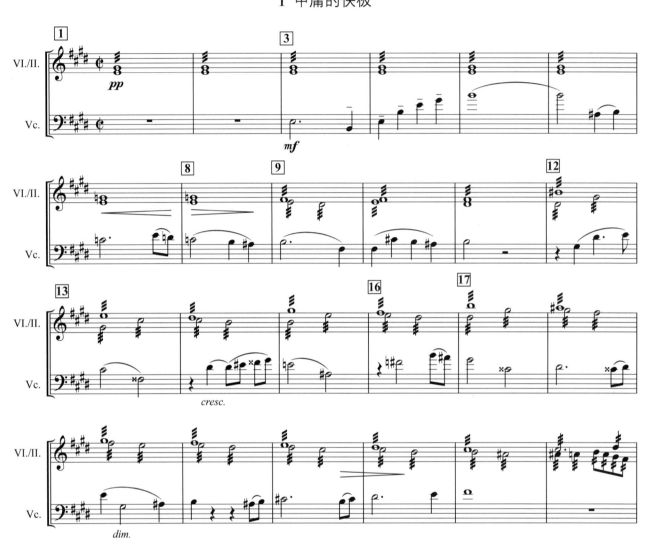

Ⅲ 谐谑曲

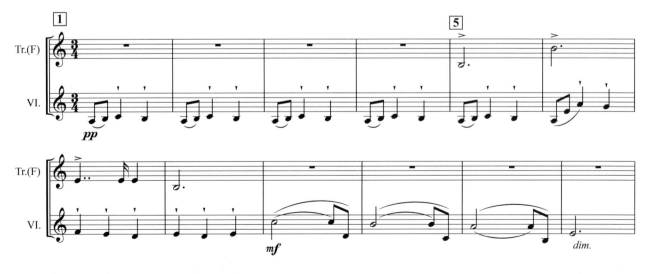

d小调第九交响曲

Bruckner

Ⅰ 神秘，庄重

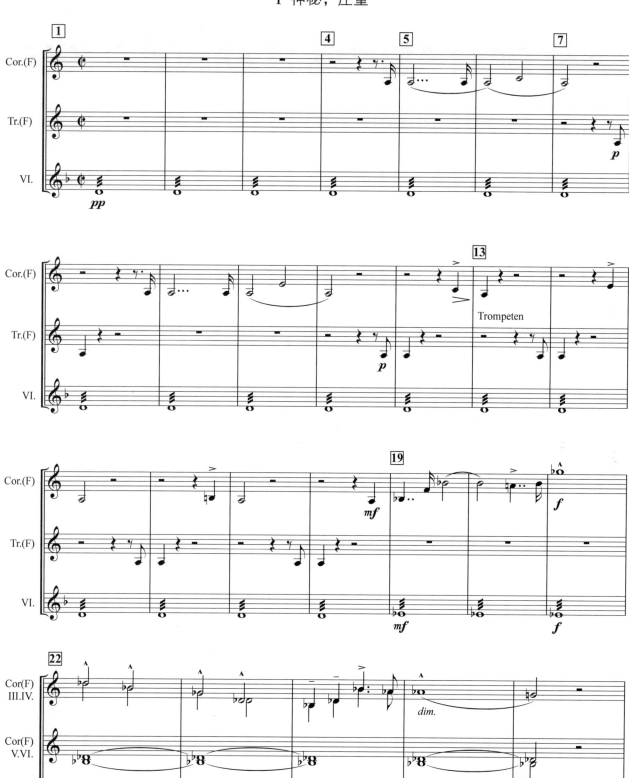

II 谐谑曲，快速

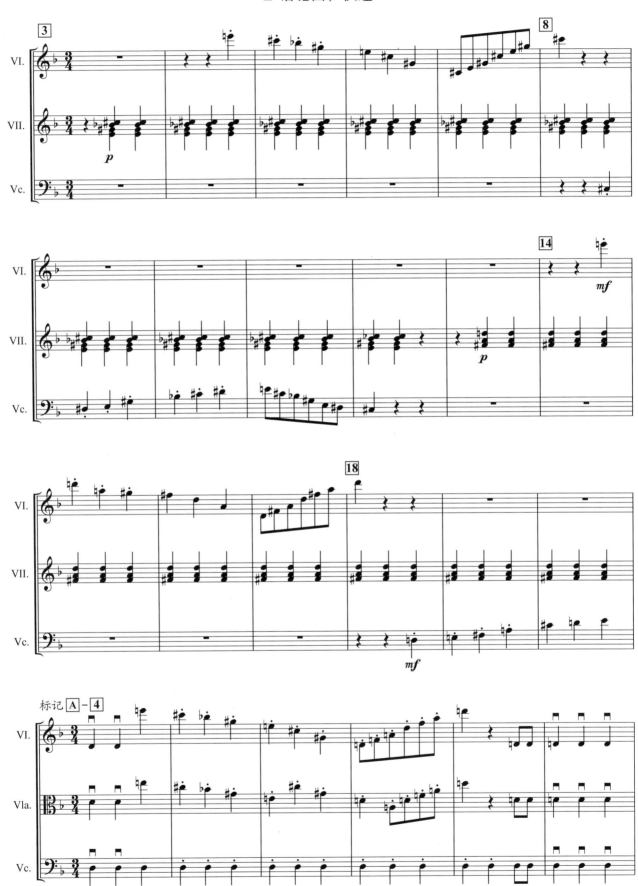

No.21 约翰 · 施特劳斯

一、作曲家及其作品推荐

- 约翰 · 施特劳斯（J. Strauss，1825—1899年），奥地利小提琴家、指挥家、作曲家。
- 主要推荐作品：

《蓝色多瑙河》（Op.314，1867年）

二、作品导读

《蓝色多瑙河》

No.21-1 《蓝色多瑙河》是一首圆舞曲，作于1867年。1866年普奥战争后，奥地利市民情绪低落，维也纳男声合唱团的负责人请施特劳斯创作一曲，以缓解市民的压力。施特劳斯根据德国诗人卡尔 · 贝克（Karl Beck）的诗句"在多瑙河边，在那美丽的、蓝色的多瑙河边"创作了这首乐曲。1867年7月在巴黎万国博览会上，作曲家亲自指挥管弦乐队演奏了这首乐曲，获得成功。

整首乐曲的结构由序奏、五首小圆舞曲及尾声组成，采用的是典型的维也纳圆舞曲形式。序奏由两部分组成，开始部分由弦乐组乐器与圆号演奏（详见下文乐谱），第二部分进入圆舞曲节奏，音调欢快明朗。五首小圆舞曲的共同特征是基本上都由两部分（A、B）组成，区别在于调式与旋律有所不同：第一首，1=D，1=A；第二首，1=D，1=♭B；第三首，1=G，1=G；第四首，1=F，1=F；第五首，1=A，1=A。尾声部分有两个版本：带合唱的版本尾声较简短，管弦乐版本的尾声较庞大，最后乐曲在欢快的气氛中结束。

乐曲开始，由圆号演奏大三和弦分解形式的主题，从那一时刻起，这一主题一直传唱至今，深受全世界听众的喜爱。对于自己的创作，施特劳斯曾这样表示：他热爱维也纳，所谓他的才能，源于他家乡的这块土地。他能感觉到音乐的旋律，用心倾听，并把这些音符记录下来。

序奏，1=A，$\frac{6}{8}$拍，节选的是长笛、双簧管、圆号与小提琴的乐谱。在此需要说明的是，因为乐曲有多个版本，其调号也有所不同。序奏旋律优美动人，和声规范传统，配器精细灵巧。

No.21-1

蓝色多瑙河

Strauss

序奏

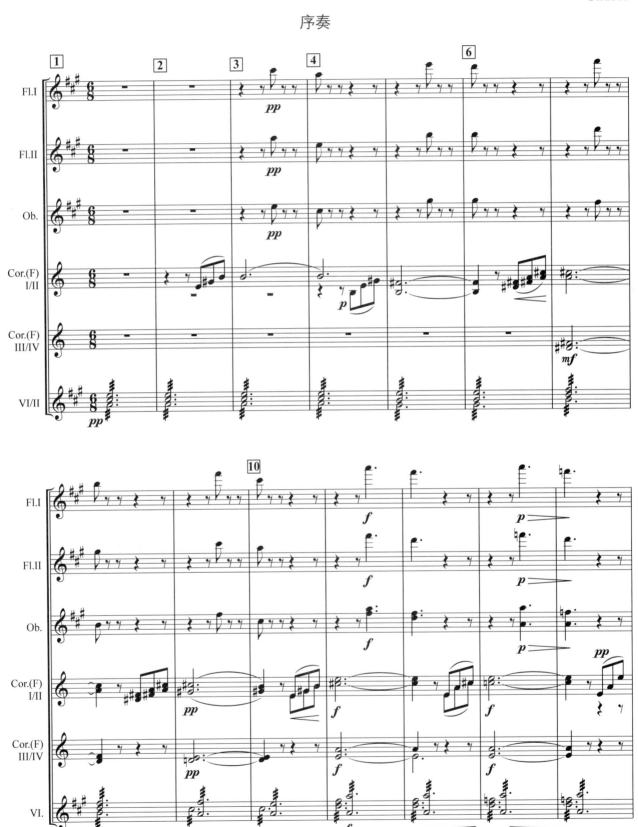

74

No.22　鲍罗廷

一、作曲家及其作品推荐

- 鲍罗廷（A. P. Borodin，1833—1887年），俄罗斯作曲家。
- 主要推荐作品：

《在中亚细亚草原上》（Op.7，1880年）

二、作品导读

《在中亚细亚草原上》

No.22-1　《在中亚细亚草原上》（Op.7）是一首交响诗，作于1880年，同年首演成功。与其他交响诗不同，这首乐曲自始至终只有两个不同风格的主题旋律加以发展与变化。作曲家对此曲有详细的说明："在一望无际的中亚细亚草原上，隐隐传来宁静的俄罗斯歌曲。马匹和骆驼的脚步声由远而近。随后又响起了古老而忧郁的东方歌曲。一支行商队伍在俄罗斯士兵的护送下穿越广袤而辽阔的草原远远走来，随后又慢慢远去。俄罗斯歌曲和古老的东方歌曲相互融合，在草原上形成谐和的回声。最后在草原上空逐渐消失。"[1]

第 1 小节，1=A，$\frac{2}{4}$ 拍，小快板。第 1 至 4 小节由小提琴等乐器轻轻地演奏八度音，描绘了草原的空旷景色。第 5 小节由黑管演奏出优美、抒情的俄罗斯主题。随后这一主题由圆号等其他乐器重现并发展。

标记 A 这段音乐由英国管演奏具有东方音乐色彩的主题，旋律抒情婉转。

第 72 小节节选的是中提琴和贝司的乐谱。贝司在低音区演奏小二度音程的音调，中提琴则高一个八度、晚半拍演奏相同的音调，表现单调而枯燥的马蹄声响，反映出商队在途中的辛苦与疲劳。

标记 C – 106 小节节选的是圆号与大提琴、贝司的乐谱。圆号再现俄罗斯主题，音响洪亮。大提琴与贝司再次模仿马匹和骆驼的脚步声，描绘了宽阔的草原与行商的队伍。

标记 D – 123 小节节选的是双簧管、小号、小提琴和贝司的乐谱。全乐队再现俄罗斯主题。在这段音乐中，小号（F）演奏的是八度音程G音，有时与上声部旋律产生不协和的音响；小提琴演奏的是八度或大于八度的和弦音；各声部的每个音几乎都用重音（＞）演奏，为乐曲增添了强有力的气势。在强奏之后，全曲力度渐弱，表示队伍渐渐远去。最后乐曲在宁静的气氛中结束。

① 罗传开编：《外国通俗名曲欣赏词典》，第228页。

No.22-1

在中亚细亚草原上

Borodin

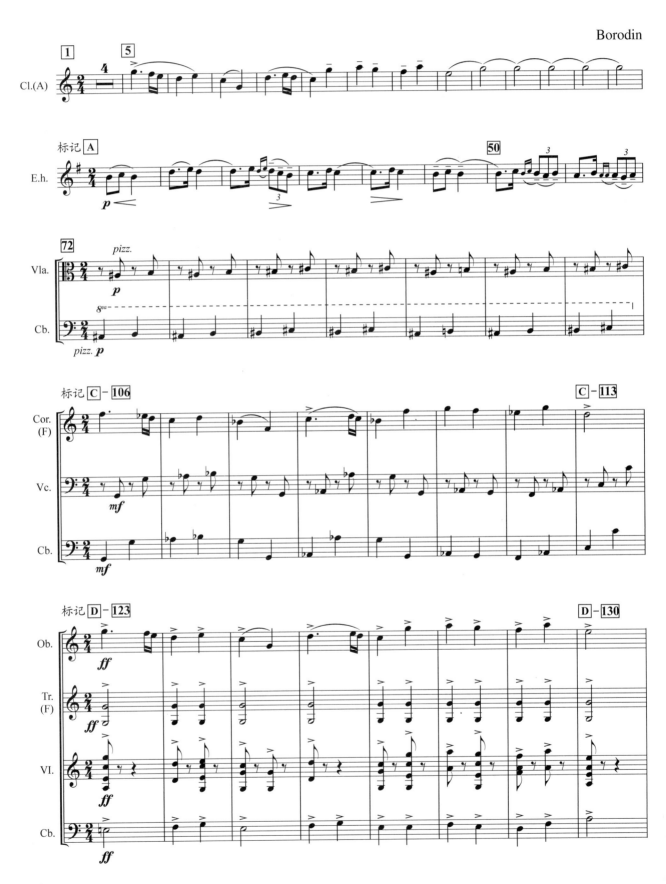

勃拉姆斯

一、作曲家及其作品推荐

- 勃拉姆斯（J. Brahms，1833—1897年），德国作曲家、钢琴家。
- 主要推荐作品：

 1.《e小调第四交响曲》（Op.98，1884—1885年）

 2.《摇篮曲》（Op.49，No.4，1868年）

 3.《c小调第一交响曲》（Op.68，1855—1876年）

 4.《海顿主题变奏曲》（Op.56A，1873年）

 5.《D大调第二交响曲》（Op.73，1877年）

二、作品导读

1.《e小调第四交响曲》

No.23-1 《e小调第四交响曲》（Op.98）作于1884—1885年，共4个乐章。

第 I 乐章，从容的快板，e小调，$\frac{2}{2}$拍，奏鸣曲式，节选的是弦乐组的乐谱。第一、二小提琴相隔八度演奏主题，旋律庄重、大气、宽广、厚实。中提琴与大提琴以分解和弦形式交替伴奏，贝司作根音支撑。第 11 小节后，旋律与伴奏声部形成反向进行，音响效果与之前的音乐产生对比。第 10 至 15 小节，贝司从♯D—E—F—♯F—G—♯G—A稳步前进，根音扎实有力。

第 II 乐章，中庸的行板，1=E，$\frac{6}{8}$拍，节选的是小提琴的乐谱。开始是圆号演奏引子，第 88 小节由小提琴演奏主题，第 92 小节由第二小提琴模仿第 88 小节的主旋律，主题古老沉稳。

2.《摇篮曲》

No.23-2 《摇篮曲》作于1868年，是《歌曲五首》中的第四首，后被改编成钢琴和小提琴曲。

第 1 小节，1=F，$\frac{3}{4}$拍，主旋律亲切、温和、高雅，伴奏声部的节奏与织体富有动感。

3.《c小调第一交响曲》

No.23-3 《c小调第一交响曲》（Op.68）作于1855—1876年，共4个乐章，从构思到完成再到首演历时20余年。

第 IV 乐章，慢板，稍快的行板，不快而灿烂的快板，1=C，$\frac{4}{4}$拍，节选的是圆号的乐谱。主旋律开阔、明朗，与这一乐章刚开始带伤感的旋律形成对比。

第 61 小节，1=C，$\frac{4}{4}$拍，节选的是弦乐组的乐谱。第一小提琴演奏主旋律，第二小提琴与中提琴的和声充实，大提琴作节奏与基础低音，和声丰满，风格质朴稳重。第 70 至 72 小节的中提琴从B—♭B—A—♯G温和下行，音响清晰，和声富有魅力。第 73 小节力度sf，音乐开阔。第 76 小节E音的连音自然从容，乐句表达充分舒缓，效果好。

4.《海顿主题变奏曲》

No.23-4 《海顿主题变奏曲》（Op.56A）是一首管弦乐曲，作于1873年，同年首演于维也纳，作曲家亲自指挥。全曲由主题和8个变奏及结束部组成，主题源于海顿的《♭B大调管乐嬉游曲》第二乐章的音调，旋律具有德奥民间音乐的特点。

主题，**1=♭B**，**2/4**拍，节选的是双簧管与大提琴的乐谱。由双簧管重奏形式演奏主题，旋律欢快明亮，共10小节。大提琴的伴奏声部有着细致的变化，比如第 ③ 小节的♯F与♭F的变化音。第 ② 小节的♭E音在第 ⑦ 小节再现时低一个八度演奏，由此可见配器的精细程度。勃拉姆斯曾在此曲的总谱序中说："在处理一组变奏曲的主题时，对我而言真正有意义的是其低音部。"

5.《D大调第二交响曲》

No.23-5 《D大调第二交响曲》（Op.73）共4个乐章，作于1877年，同年12月首演。

第I乐章，不很快的快板，**1=D**，**3/4**拍，节选的是长笛与圆号（D、E）的乐谱。第 ② 至 ⑤ 小节由圆号二重奏演奏主题，旋律舒展优美。第 ⑥ 至 ⑨ 小节由长笛二重奏回应，音乐亲切、明朗。第 ⑩ 小节以后，乐器以这种交替重奏的形式继续发展主题。第 ⑳ 小节后小提演奏的旋律从高音区以大跳音程的方式向低音区发展，音域宽广，音调简明、开阔、淳朴。标记 Ⓐ－㊔ 小节由长笛与大管演奏抒情、模仿与互补的旋律。

第III乐章，优雅的小快板，**1=G**，**3/4**拍，节选的是双簧管、黑管、大管和大提琴的乐谱。由双簧管演奏主题，旋律轻快、活泼，富有青春活力。黑管与大管作和声式伴奏，大提琴作分解和弦式伴奏。第 ⑧ 小节的E—D两音，在第 ⑨ 小节以高八度的形式出现，使旋律充满灵感与活力，给人以美的享受。第 �51 小节节选的是长笛、大管和圆号的乐谱，展示出强有力的和弦与节奏。

▌ 三、乐曲选段

No.23-1

e小调第四交响曲

Brahms

I 从容的快板

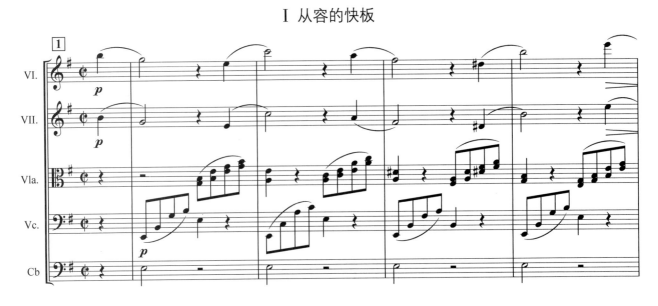

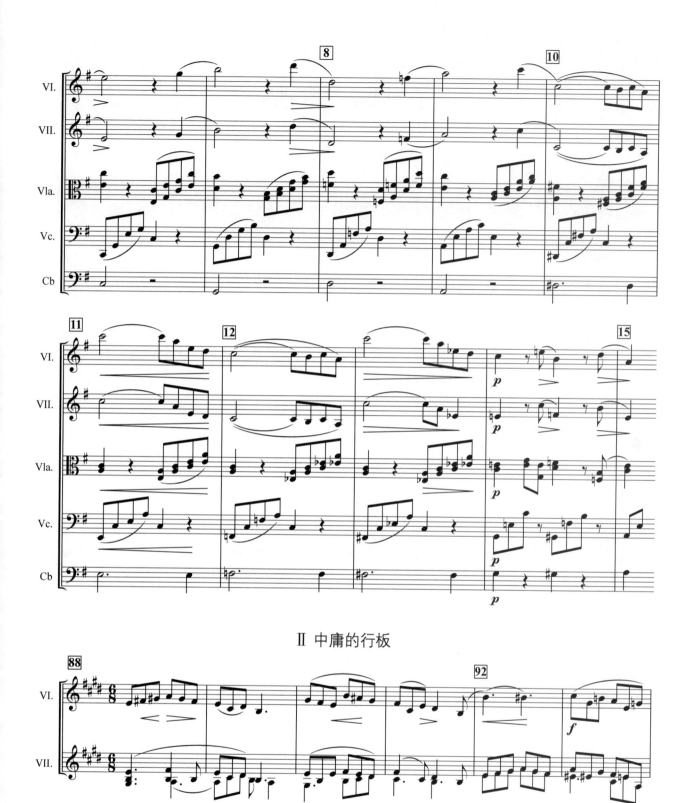

II 中庸的行板

No.23-2

摇 篮 曲

Brahms

piano

c小调第一交响曲

Brahms

慢板，稍快的行板，不快而灿烂的快板

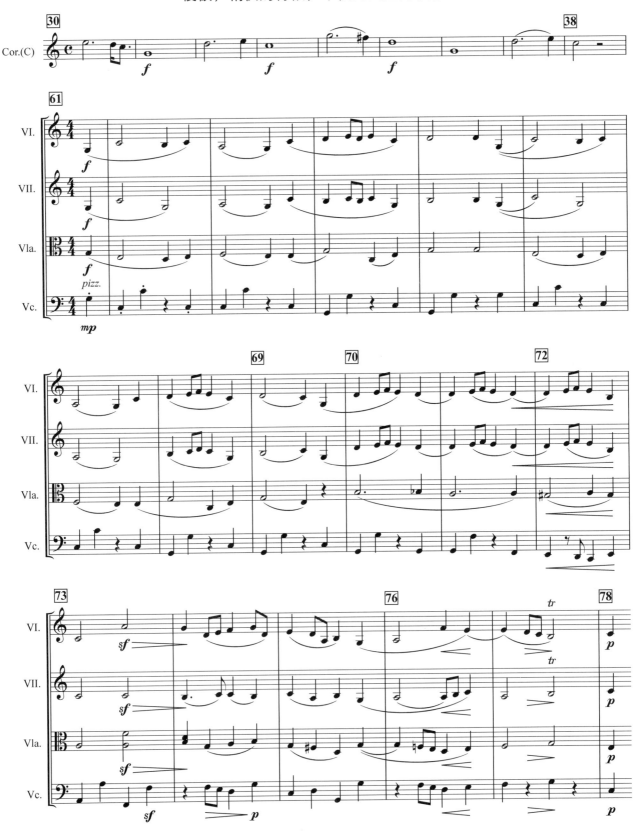

海顿主题变奏曲

Brahms

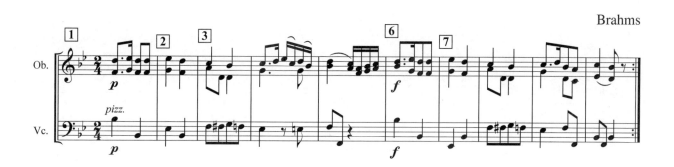

D大调第二交响曲

Brahms

I 不很快的快板

III 优雅的小快板

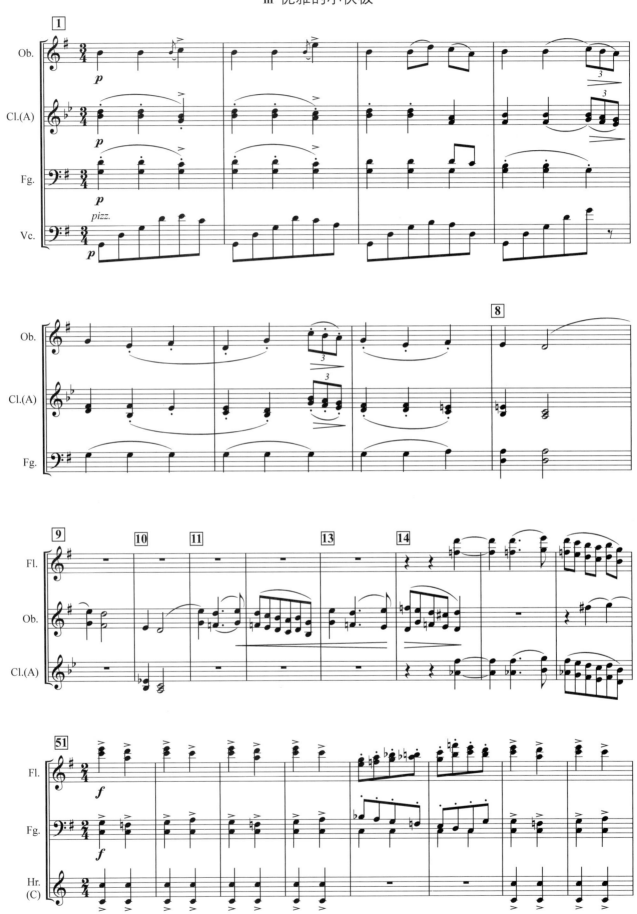

No.24 圣 桑

一、作曲家及其作品推荐

- 圣桑（C. Saint-Saëns，1835—1921 年），法国作曲家、钢琴家。
- 主要推荐作品：

《引子与回旋随想曲》（为小提琴与乐队而作，Op.28，1863 年）

二、作品导读

《引子与回旋随想曲》

No.24–1 《引子与回旋随想曲》（Op.28）作于 1863 年，是献给西班牙小提琴家巴勃罗·德·萨拉萨蒂（Pablo de Sarasate）的乐曲，后经萨拉萨蒂在欧洲各地演出，得以广泛流传。

标记 ①–①，引子，主题，a 小调，$\frac{2}{4}$ 拍。开始两小节由乐队演奏 a 小调主三和弦（A—C—E）。标记 ①–③ 小节，独奏小提琴开始演奏，旋律起伏变化，16 分休止符与 32 分快速分解和弦音的演奏，使主题音调富有个性。标记 ①–⑧ 小节的 #G 音成为和声小调的标志，使旋律增添了一丝忧伤。与标记 ①–③ 小节相比，标记 ①–⑪ 小节 #C 音的出现构成 A—#C 三大度音响，增添了乐曲的明亮度。

标记 ②，回旋随想主题，1=C，$\frac{6}{8}$ 拍。在坚定有力的乐队和弦音的伴奏下，小提琴演奏出激昂的旋律。装饰音以及变音记号（#、♮、♭）的应用，使回旋随想主题具有一种刚毅的品格。

标记 ③，1=C，$\frac{6}{8}$ 拍。小提琴主奏的旋律充满激情、阳光，音乐明朗、乐观。标记 ③–⑦ 至 ③–⑧ 小节，F 音变为 #F 音，之后再次回到 ♮F 音，促进旋律发展。标记 ③–⑨ 小节，E 音先高跳至上两个八度，再低跳至 C 音，既华丽又果断勇敢，音乐语汇大胆、生动。

标记 ④–①，1=C，$\frac{2}{4}$ 拍。小提琴演奏抒情的主题，音调优美。标记 ④–① 至 ④–② 小节出现 #F、#G、#D 音，标记 ④–⑩ 小节后出现变化音，旋律调式发生微小的变化，色彩更加丰富。

标记 ⑤，1=C，$\frac{6}{8}$ 拍。快速的半音阶下行，充分展示了小提琴独奏的精湛技巧。

标记 ⑥，1=C，$\frac{6}{8}$ 拍。音乐再现标记 ③ 的主题，标记 ⑥–③ 小节有 ♭B 音，在 F 大调上再现主题。

标记 ⑦，1=C，$\frac{6}{8}$ 拍。此为分解和弦的华彩乐段。

标记 ⑧，1=A，$\frac{6}{8}$ 拍。在 A 大调上演奏分解和弦至结束。此时 A 大调与乐曲开始的 a 小调形成同主音大小调的对比。

三、乐曲选段

No.24-1

引子与回旋随想曲

Saint-Saëns

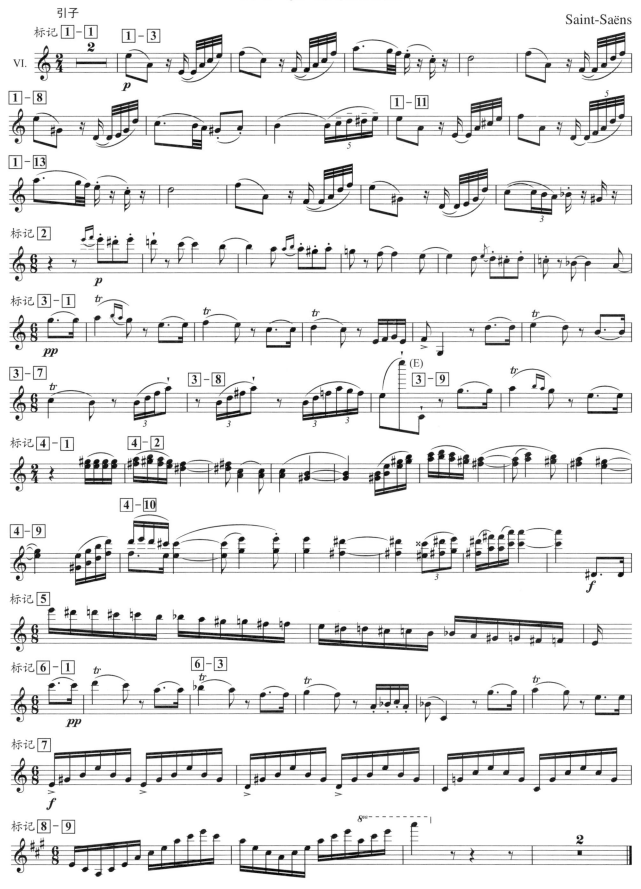

No.25　比　才

一、作曲家及其作品推荐

- 比才（G. Bizet，1838—1875年），法国作曲家。
- 主要推荐作品：

　　1.《卡门组曲》（选自歌剧《卡门》，1874年）

　　2.《在圣殿深处》（选自歌剧《采珠人》，1863年）

二、作品导读

1.《卡门组曲》

No.25-1　歌剧《卡门》创作于1873—1874年，1875年上演，其组曲有多个版本。

标记 1，《序曲》，1=A，$\frac{2}{4}$拍，节选的是小提琴与大提琴乐谱。小提琴演奏主旋律，音调雄壮有力。小提琴16分音符及跳音的运用，以及大提琴8分休止符的应用，充分展示了斗牛士的英勇气质与威武形象。

标记 2，《哈巴涅拉》，1=F，$\frac{2}{4}$拍，节选的是小提琴与大提琴的乐谱。旋律采用半音阶下行，伴奏采用$\frac{2}{4}$ X 0X X X 的节奏型，形象地描绘出卡门放荡不羁的性格。

标记 3，《阿尔卡拉龙骑兵》，1=♭B，$\frac{2}{4}$拍，节选的是大管与小鼓的乐谱。大管演奏的旋律简明生动，小鼓的伴奏机智、灵敏。其节奏型为$\frac{2}{4}$ ♫♪ ヾ ♫♪ ヾ。

标记 4，《第二幕间奏曲》，1=♭E，$\frac{4}{4}$拍。在竖琴分解和弦的伴奏下，长笛演奏的主题旋律优美，充满真挚的情感，表现了卡门对唐·豪塞的爱情。标记 4-6 小节的♭E—G—♭B—D—F—♭A为十一和弦，标记 4-10 小节的F—♮A—C—♭E为大小七和弦，加上标记 4-12 小节♮A与♭A的对比，增添了和声的魅力。

2.《在圣殿深处》

No.25-2　《在圣殿深处》（男声二重唱）选自歌剧《采珠人》，作于1863年。

第 30 小节，1=♭E，$\frac{4}{4}$拍，节选的是男声二重唱与钢琴伴奏的乐谱。男声声部多为三、六度音程，旋律优美，节奏舒缓，情感真切，钢琴伴奏的和声悦耳动听。整段音乐很好地描述了两位男主人公化仇敌为友人的情景。第 32 小节的♭B音构成大三和弦G—♭B—D，有推动感。第 36 小节的♮A音构成大三和弦F—♮A—C。第 37 小节的大小七和弦为F—♮A—C—♭E。这些和弦虽然传统规范，但和声效果却极其感人。

三、乐曲选段

卡门组曲

Bizet

序曲

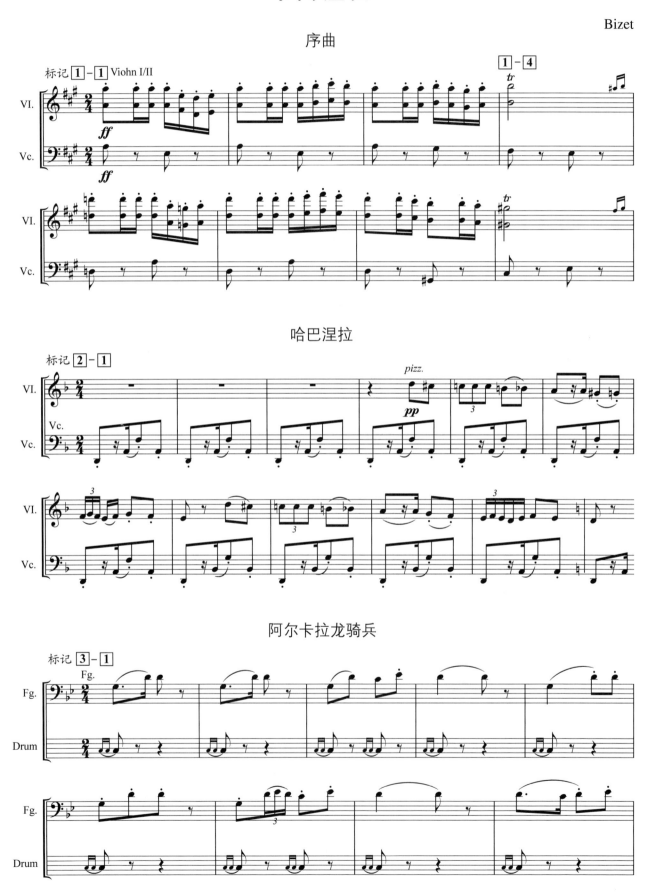

哈巴涅拉

阿尔卡拉龙骑兵

第二幕间奏曲

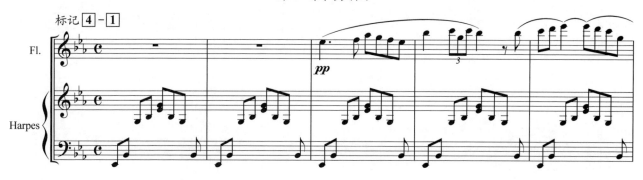

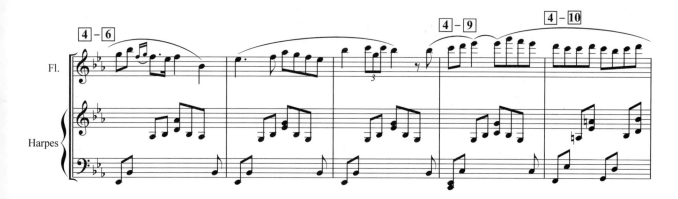

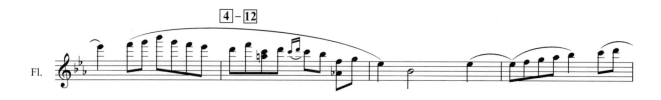

No.25-2

在圣殿深处

—— 选自歌剧《采珠人》

Bizet

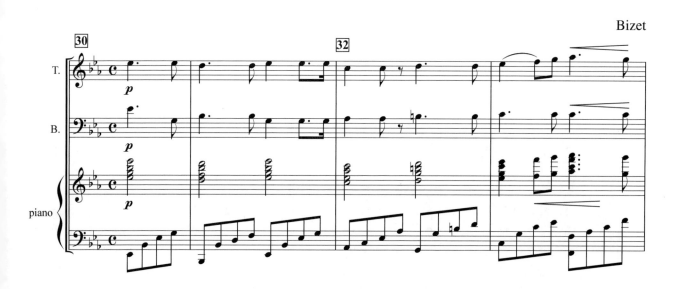

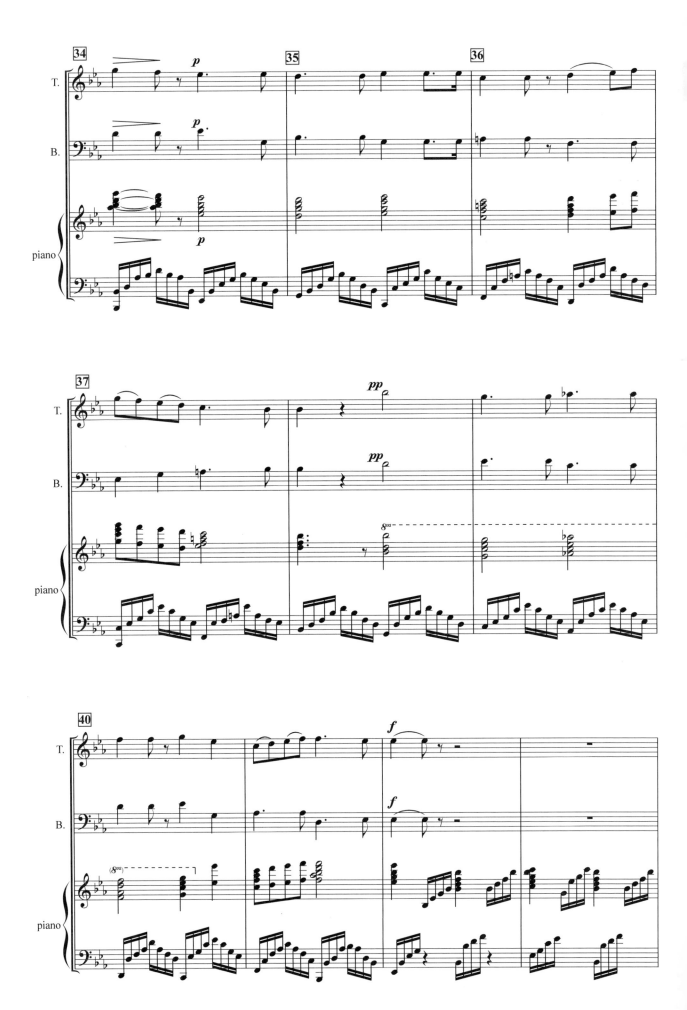

No.26　穆索尔斯基

一、作曲家及其作品推荐

- 穆索尔斯基（M. P. Mussorgsky，1839—1881年），俄罗斯作曲家。
- 主要推荐作品：

　　1.《荒山之夜》（1867年）

　　2.《图画展览会》（1874年）

　　3.《莫斯科河上的黎明》（选自歌剧《霍万兴那》，约1874年）

二、作品导读

1.《荒山之夜》

No.26-1　《荒山之夜》是一部交响诗，最早作于1867年。俄罗斯民族乐派的重要作曲家里姆斯基－科萨科夫（N. A. Rimsky-Korsakov）在穆索尔斯基去世后完成作品的配器，1886年在彼得堡指挥首演。《荒山之夜》描写了黑夜降临，魔王与妖魔出现，狂欢舞蹈至黎明。教堂的钟声响起，妖魔四处逃散，化为乌有。东方出现黎明之光。

第 ① 小节，1=F，$\frac{2}{2}$拍，节选的是长笛、小提琴和大提琴的乐谱。小提琴演奏三连音节奏，其半音的音调与大提琴在低音区的拨弦形成一种阴森、恐怖的气氛。长笛的旋律从A音向上到♭E音快速滑动，产生不协和的减五度音程（A—♭E），描绘了魔鬼们混乱的狂舞。

第 ⑭ 小节，1=F，$\frac{2}{2}$拍。大号演奏低沉的魔王主题，音调怪异，节奏缓慢，描绘了魔王的威严与凶狠。

第 ⑤③③ 小节，黑管（♭B）演奏出温和纯朴的音调，具有乌克兰民歌的特点，描绘了黎明的到来，光明最终战胜了黑暗。

2.《图画展览会》

No.26-2　《图画展览会》是一部钢琴组曲，后被改编成管弦乐曲，作于1874年，现在使用的多是法国印象派作曲家莫里斯·拉威尔（Maurice Ravel）在1922年修订改编的版本。乐曲由漫步主题和10首带有标题的乐曲组成。

漫步主题，1=♭B，$\frac{5}{4}$和$\frac{6}{4}$拍，节选的是小号（C调）和大号的乐谱，旋律庄重典雅，节奏平稳舒缓。第 ④ 小节出现♭E音，第 ⑧ 小节出现♭A与♭D音，使旋律调式与和声色彩更加丰富。

3.《莫斯科河上的黎明》

No.26-3　《莫斯科河上的黎明》是五幕歌剧《霍万兴那》的前奏曲，作于1874年。这首管弦乐曲在作曲家去世后，由里姆斯基－科萨科夫等人完成配器。

第 ⑤ 小节，1=E，$\frac{4}{4}$拍，节选的是黑管（A）与小提琴的乐谱。在小提琴和弦震音的伴奏下，第二小提琴演奏主题，旋律纯净、明亮、优美，具有俄罗斯风格。第 ⑧ 小节出现#A音，和弦从#F—#A—#C进入B—#D—#F，音响效果悦耳。

No.26-1

荒山之夜

Mussorgsky

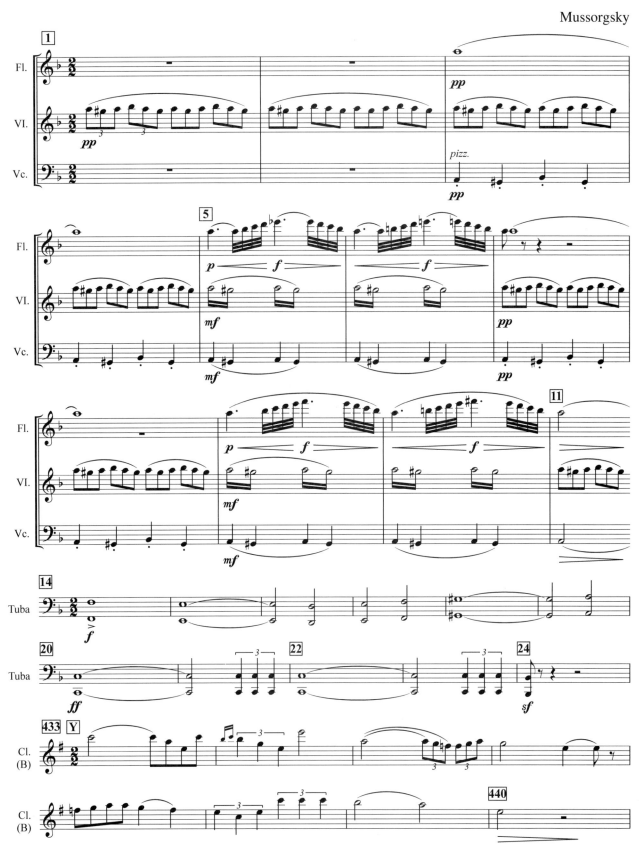

图画展览会

Mussorgsky

漫步主题

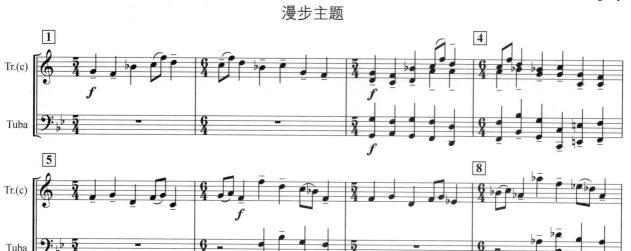

莫斯科河上的黎明

——选自歌剧《霍万兴那》

Mussorgsky

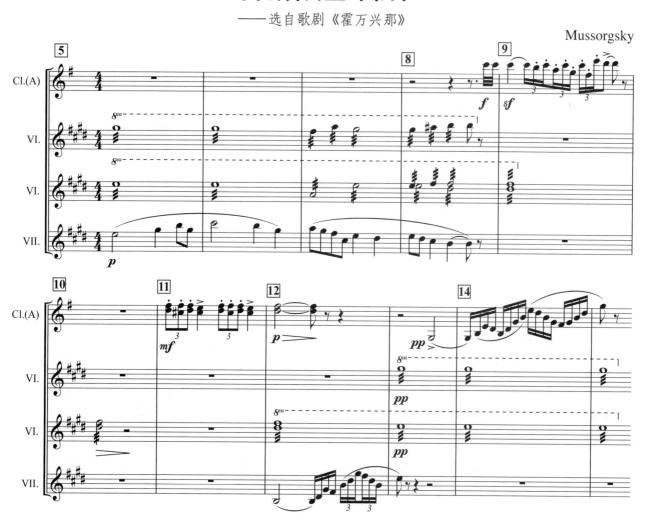

No.27　柴科夫斯基

一、作曲家及其作品推荐

- 柴科夫斯基（P. I. Tchaikovsky，1840—1893），俄罗斯作曲家。
- 主要推荐作品：

 1.《♭b 小调第一钢琴协奏曲》（Op.23，1874年）

 2.《意大利随想曲》（Op.45，1880年）

 3.《e 小调第五交响曲》（Op.64，1888年）

 4.《b 小调第六交响曲》（Op.74，1893年）

二、作品导读

1.《♭b 小调第一钢琴协奏曲》

No.27-1 《♭b 小调第一钢琴协奏曲》（Op.23）作于1874年，1875年首演，共3个乐章。

第Ⅰ乐章，极庄严而不太快的快板，1=♭D，$\frac{3}{4}$拍。第 1 小节，4把圆号演奏引子，音调激昂，气势磅礴。在钢琴演奏和弦音的同时，小提琴和大提琴在♭D大调上演奏主旋律，抒情而宽广，感人至深。其中的三连音与附点音符使节奏更加抑扬顿挫。第 20 至 21 小节，八分音符的分句很有特色。

第Ⅱ乐章，朴素的小行板，1=♭D，$\frac{6}{8}$拍，三段体结构。主题先由长笛演奏，旋律优美抒情，带有田园风格。第 13 小节，钢琴再现长笛演奏的主题。第 17 小节后，旋律更加开阔，第 20 小节引入的♭B音和♮A音使音调更加明亮。

第Ⅲ乐章，热情如火的快板，1=♭D，$\frac{3}{4}$拍，节选的是钢琴独奏谱。第 1 至 4 小节，乐队演奏引子。第 5 小节，钢琴演奏以三度音程为基础的和弦。装饰音、重音（＞）、跳音的应用，特别是重音落在第二拍上，使乐曲充满活力，具有浓郁的俄罗斯歌舞曲的特点。

2.《意大利随想曲》

No.72-2 《意大利随想曲》（Op.45）是一首管弦乐曲，作于1880年，同年12月在莫斯科首演。

第 95 小节，1=A，$\frac{6}{8}$拍，节选的是双簧管与大提琴的乐谱。双簧管演奏主旋律，音调源于意大利民歌《美丽的姑娘》，明亮悦耳。第 98 与 99 小节有长笛回应，像鸟鸣、口哨，充满活力与情趣。第 103 小节后的旋律更加开阔，和声更加美好，令人难忘。第 103 小节开始的主题在后面的乐段加以发展，由全乐队演奏，伴有响亮的大钹敲击，音响辉煌，激发出人们内心深处的情感，激励人们奋发向上。

3.《e 小调第五交响曲》

No.27-3 《e 小调第五交响曲》（Op.64）作于1888年，同年由作曲家亲自指挥首演，共4个乐章。

第Ⅱ乐章，略带自由感的如歌的行板，1=D，$\frac{12}{8}$拍。音乐一开始，由弦乐演奏引子。第 8 小

节，圆号独奏，旋律忧伤沉静，节奏缓慢。

第 45 小节，**1**=D，$\frac{12}{8}$拍。小提琴演奏抒情优美的旋律。第 46 小节及其之后的二连音，使节奏变得更为灵活。第 52 小节后的旋律音从 #F 开始，经 G—#G—A—#A—B—♮C—#C—D，把情绪推至高潮。

4.《b小调第六交响曲》

No.27-4 《b小调第六交响曲》（Op.74）作于1893年，标题为"悲怆"，共4个乐章。

第 I 乐章，慢板转快板，**1**=D，$\frac{4}{4}$拍。开始由弦乐与木管组演奏出第一主题，节奏紧张，给人一种焦虑不安的感觉。第 89 小节，由弦乐组演奏第二主题，音调凄美、哀怨。

第 II 乐章，温雅的快板，**1**=D，$\frac{5}{4}$拍。旋律带有一种积极向上的情绪，表现对美好生活的回忆与向往。第 6 小节的16分休止符和第 8 小节的跳音、第 17 小节小提琴旋律在高音区的发展，使音乐更有魅力。

三、乐曲选段

No.27-1

♭b小调第一钢琴协奏曲

Tchaikovsky

I 极庄严而不太快的快板

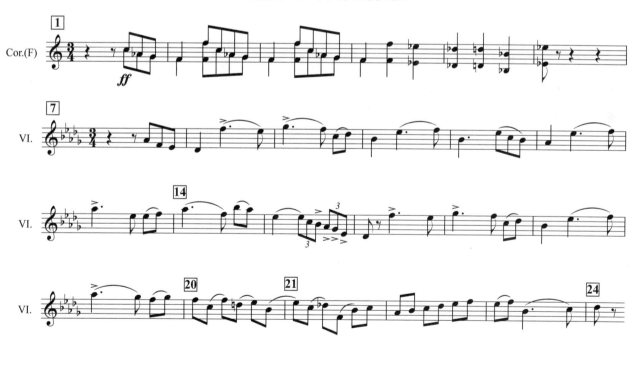

II 朴素的小行板

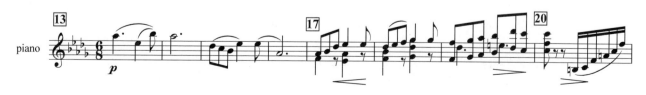

III 热情如火的快板

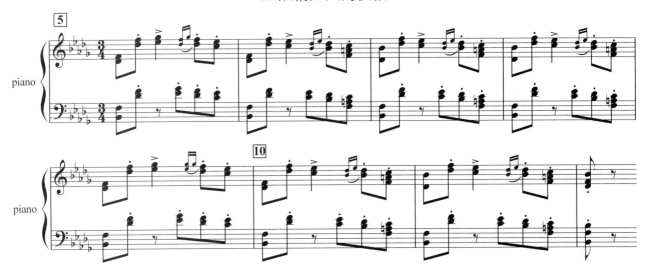

No.27–2

意大利随想曲

Tchaikovsky

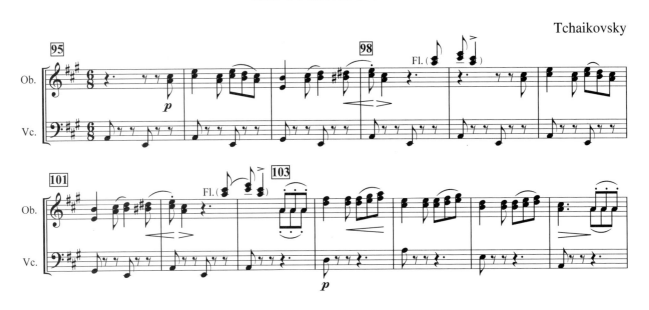

No.27–3

e小调第五交响曲

Tchaikovsky

II 略带自由感的如歌的行板

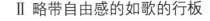
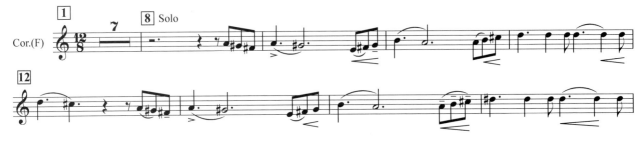

94

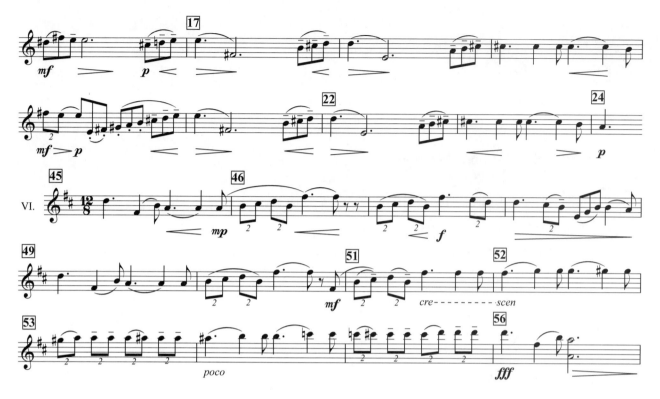

No.27-4

b小调第六交响曲

Tchaikovsky

Ⅰ 慢板转快板

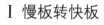

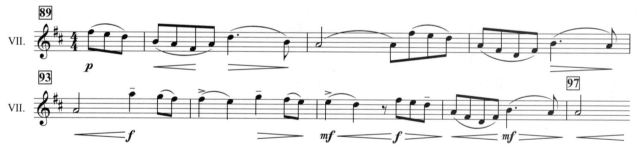

Ⅱ 温雅的快板

No.28　德沃夏克

一、作曲家及其作品推荐

- 德沃夏克（A. Dvořák，1841—1904年），捷克作曲家。
- 主要推荐作品：

 1.《e小调第九交响曲》（"自新大陆"，Op.95，1893年）

 2.《F大调第十二弦乐四重奏》（"美国"，Op.96，1893年）

二、作品导读

1.《e小调第九交响曲》（"自新大陆"）

No.28-1　《e小调第九交响曲》（"自新大陆"，Op.95）作于1893年，同年首演，共4个乐章。

第Ⅰ乐章，序奏，慢板，主部为很快的快板，e小调，奏鸣曲式，节选的是中提琴、大提琴与贝司的乐谱。大提琴演奏带有伤感的旋律；中提琴演奏平稳的半音阶式下行G—#F—♭F—E—♭E—D—#C—♮C，作为辅助旋律；贝司演奏和弦根音。第 3 小节的16分休止符使音响停顿，令人产生一种不安的感觉。

第 24 小节，圆号演奏小调式主题，果断有力。第 28 小节有黑管应答，第 32 小节由双簧管再现有变化的主题，第 35 小节为应答句，结构清晰。

第 157 小节节选的是小提琴与大提琴的乐谱。小提琴演奏具有五声调式色彩的旋律，优美感人；大提琴以三度音程为基础的和声作伴奏，使旋律更加抒情，表达了一种思念的情感。

第Ⅱ乐章，最慢板，1=♭D，$\frac{4}{4}$拍，三段体。开始由铜管演奏多声部和弦，庄重而和谐。第 7 小节由英国管演奏"念故乡"主题，旋律有五声调式色彩，音乐深情、感人。

第 46 小节，1=E，双簧管演奏的旋律清纯、忧伤。第 52 小节的旋律向高音区发展，五连音用得洒脱。第 54 小节黑管二重奏的旋律中，切分音与连音的使用使音乐的叙述感得到加强。第 59 小节双簧管二重奏的音调开始向上发展，音色明亮，旋律感人，表达了对光明的追求。这一段木管主奏的音乐，无论在旋律，还是节奏、和声、配器等方面，都产生了极好的音响效果。

第Ⅲ乐章，活泼的快板，1=G，$\frac{3}{4}$拍，谐谑曲。第 21 小节，小提琴演奏的旋律灵巧、活泼。第 31 至 32 小节五声音调的渐强效果很好。第 175 小节出现了♮F，所以实际上是C大调乐段，由长笛、双簧管主奏。小提琴的演奏以三音组形式（A—G—C）与主旋律相映成趣，表现出欢快的情绪。

第Ⅳ乐章，热烈的快板，e小调，$\frac{4}{4}$拍。第 1 小节是引子，旋律相当精彩，节奏快，带有向上发展变化的半音。第 10 小节的主题雄壮有力，有号召性。第 340 小节，大贝司演奏出强有力的五声调式旋律E—#G—B—#C—E，乐队强奏，但最后一小节——第 348 小节的音乐从渐弱至极弱（*dim*—**ppp**），给人留下深刻而难忘的印象。

2.《F大调第十二弦乐四重奏》("美国")

No.28-2 《F大调第十二弦乐四重奏》("美国"，Op.96）作于1893年，共4个乐章。德沃夏克在乐曲中描绘了美国中部地区爱荷华州斯比尔乡间的自然景色及其生活感受。斯比尔是捷克移民的居住地，德沃夏克认为这里的乡村是地道的捷克乡村，与那里的居民生活在一起无比欢乐。据说作曲家只用了3天时间构思，完成全曲仅用了16天。乐曲于1894年在波士顿上演。

第 I 乐章，快板，但不太快，F大调，$\frac{4}{4}$拍，旋律沉静温和，有五声调式色彩。

第 II 乐章，慢板，d小调，$\frac{6}{8}$拍，旋律具有黑人圣歌音调，表现出一种思念家乡的情绪。

第 III 乐章，快板，F大调，$\frac{3}{4}$拍，节奏灵巧活泼，描绘了作曲家在乡村听到的鸟鸣声。

第 IV 乐章，快板，1=F，$\frac{2}{4}$拍，不规则的回旋曲。第一小提琴演奏主题，有五声调式色彩（F—A—C—D），旋律活泼有朝气。第二小提琴与中提琴作三度音程和弦伴奏，带有附点节奏。大提琴作根音，节奏灵敏（$\frac{2}{4}$ X O X O | X O X X ）。第 29 小节，第二小提琴与中提琴以分解和弦形式伴奏，音响效果极佳；第一小提琴演奏第一主题，旋律优美、轻快、流畅。\diagdown **pp**、\diagup **f₃** \diagdown等力度记号的应用使这段乐曲的强弱对比十分鲜明。

标记 3 – 69 小节出现♭A、♭E，标记 3 – 74 小节出现♭D音，调式向♭A调转换——♭A、♭B、C、♭D、♭E、F、G、♭A，旋律抒情美好。这段乐曲的大提琴伴奏很灵活，节奏有弹性，音调简明风趣。标记 3 – 78 小节中提琴、大提琴与第二小提琴演奏的和弦音为C—♭E—G，第 3 – 83 小节的和弦音为♭E—G—♭B—♭D—F，和声传统规范，音响极为和谐。

标记 12 – 9 小节，第一小提琴再现标记 3 – 77 小节的主题，只是在不同调上演奏。这段音乐的伴奏区别于上一段音乐，伴奏声部用持续音衬托主题。标记 12 – 15 小节的和弦为G—♭B—D—F小小七和弦。

标记 15 – 30 与 15 – 31 小节的和弦是♭D—F—♭A大三和弦和♭B—♭D—F—♭A七和弦。标记 15 – 32 小节的旋律音强调♭B。标记 15 – 33 小节的和弦为F—A—C。标记 15 – 34 小节的和弦是C—E—G—♭B。最后的标记 15 – 35 小节回到F大调主和弦F—A—C，几个声部同音齐奏，音响洪亮，效果非常好。

e小调第九交响曲（"自新大陆"）

Dvořák

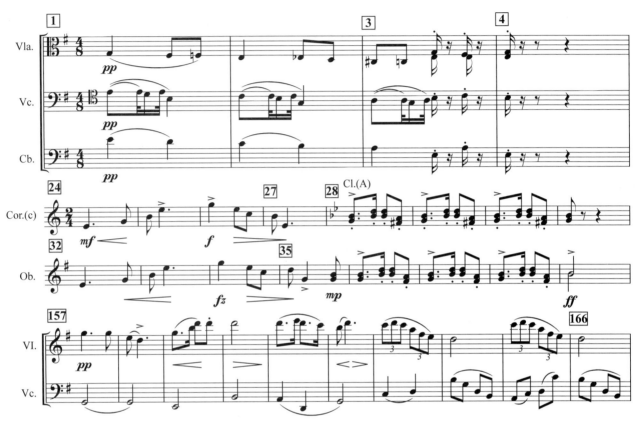

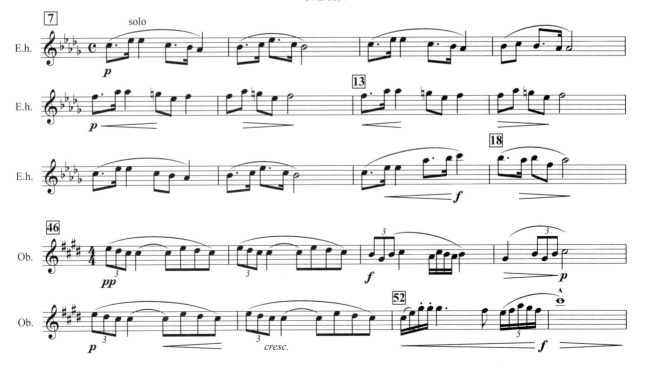

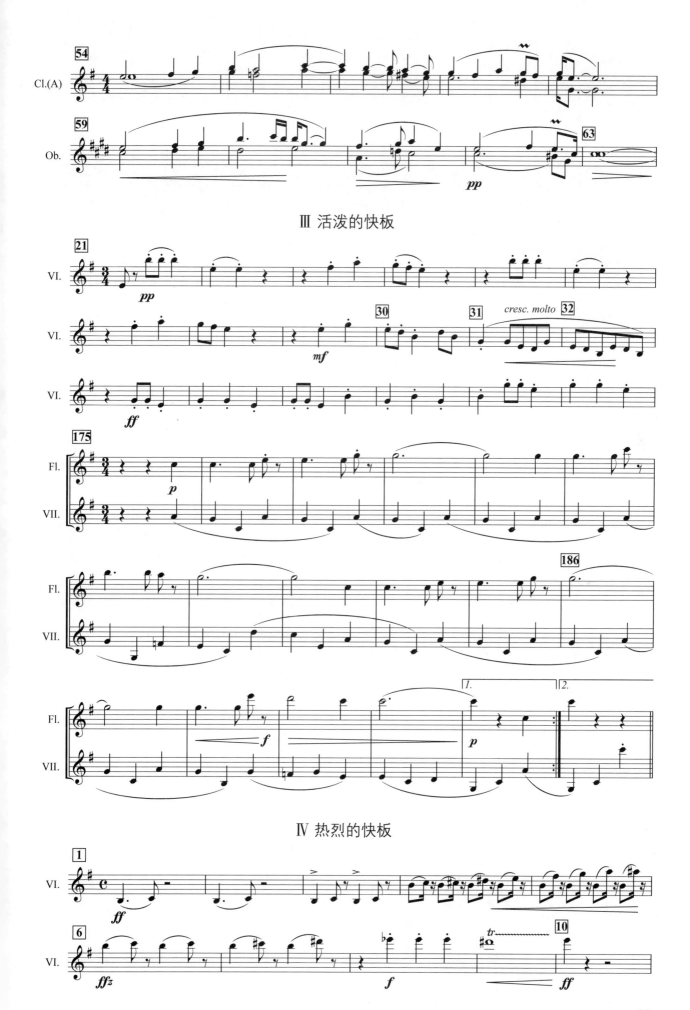

III 活泼的快板

IV 热烈的快板

99

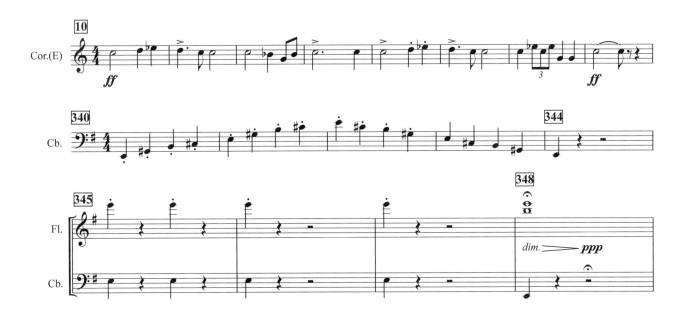

F大调第十二弦乐四重奏（"美国"）

Dvořák

Ⅳ 快板

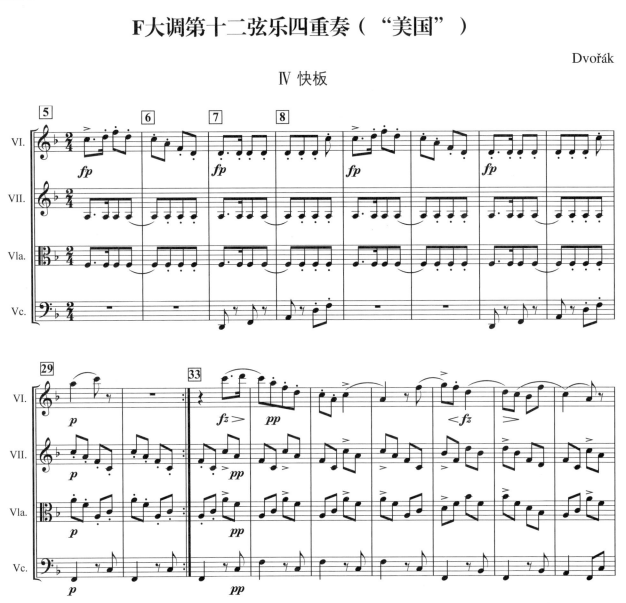

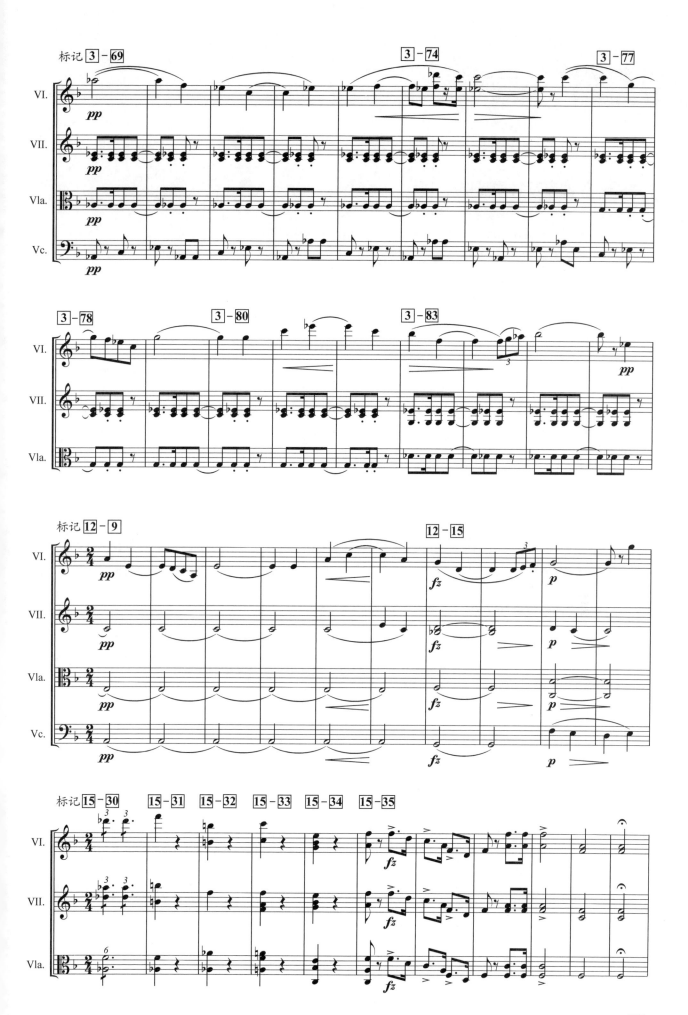

No.29 马斯涅

一、作曲家及其作品推荐

- 马斯涅（J. Massenet，1842—1912年），法国作曲家。
- 主要推荐作品：

 《沉思》（选自歌剧《泰伊丝》，1893年）

二、作品导读

《沉思》

No.29-1 《沉思》是歌剧《泰伊丝》第二幕第一场与第二场之间的间奏曲，为三段体，表现了内心充满矛盾冲突的泰伊丝听到修道士的劝说后，决心重启生活。

标记 A - 1，1=D，$\frac{4}{4}$ 拍。在竖琴的伴奏下，小提琴演奏第一主题，节奏缓慢，旋律优美动人。标记 A - 1 小节的三连音后音调升高，A - 3 小节的五连音后音调八度下行，旋律线起伏大。标记 A - 7 小节的 #C—D，A - 8 小节的 E—♭F，旋律平稳上升，至 A - 9 小节再现音乐开始的第一主题。标记 A - 13 至 A - 19 小节的旋律从高音区的 #F 音，步步下行至 D 音，音域跨度大。其间多次采用三连音及其模仿（ ♪♪♪ ♪ ），加强了音乐的律动感。音调从 A—G，经 #F—E 至 D—A，以下降的方式产生旋律的波动，仿佛在叙述泰伊丝跌宕起伏的生活经历。

标记 B 为中间部分，变化半音增多。标记 B - 27 小节的 ♭F 音与 ♮C 音产生了临时离调的效果，增加了音乐的变化。至标记 B - 29 小节，旋律到达高音 E 音。这些逐步上升的旋律，反映出泰伊丝内心激烈的情感冲突。标记 B - 32 小节的 ♭F、E 音和附点节奏，以及各种表情符号与力度记号，如 >、 −、 sf，加强了音乐的表现力，充分展现了泰伊丝的悔恨、悲痛、压抑等情感。

标记 C 再现第一主题，美好动人，描写泰伊丝重启人生，回归其原本美丽、善良的形象。

标记 C - 57 小节进入尾声，旋律再次起伏飘荡，从 C - 60 小节的分解式和弦上升至高音区的 A 音，跨度为两个半八度。最后的标记 C - 69 小节为泛音，音乐轻轻回响，令人沉思。

沉　思

—选自歌剧《泰伊丝》

Massenet

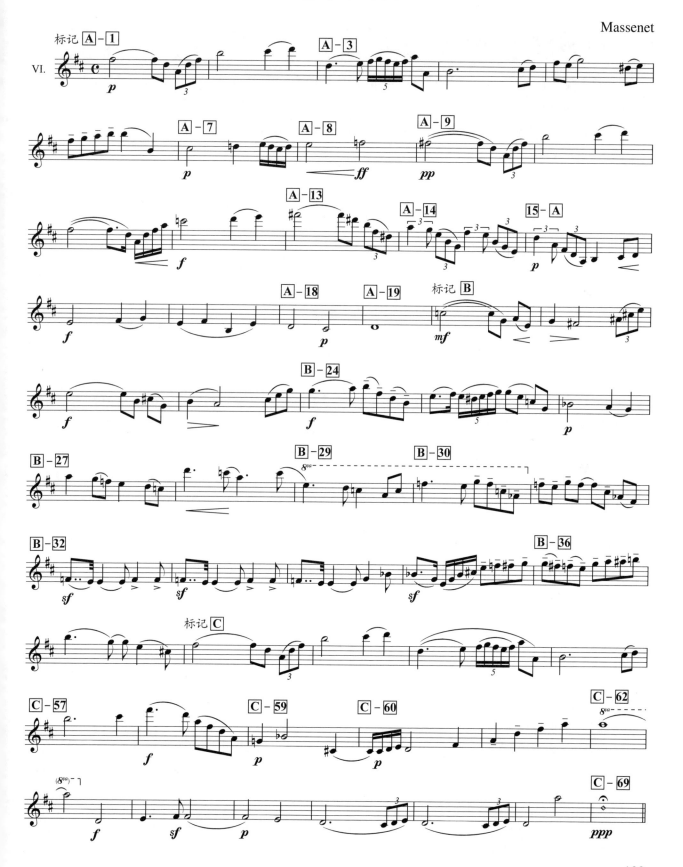

No.30 格里格

一、作曲家及其作品推荐

- 格里格（E. H. Grieg, 1843—1907年），挪威作曲家、钢琴家。
- 主要推荐作品：
 1.《培尔·金特组曲》（Op.46，1888年；Op.55，1891年）
 2.《a小调钢琴协奏曲》（Op.16，1868年）

二、作品导读

1.《培尔·金特组曲》

No.30-1　《培尔·金特组曲》是作曲家为挪威剧作家易卜生（Henrik Johan Ibsen）的同名戏剧所写的配乐，第一组曲作于1888年，第二组曲作于1891年，乐曲版本较多。

《晨曲》，1=E，$\frac{6}{8}$拍，小快板。长笛演奏的主旋律具有五声调式色彩（E—#F—#G—B—#C），第 5 小节由双簧管再现这一主题，给人清新、恬静的感觉。第 10 小节后，变化半音#B、#A等出现，旋律向#G大调发展，音色更加亮丽，调式色彩更丰富。

《阿尼特拉舞》，1=C，$\frac{3}{4}$拍，节选的是小提琴与大提琴的乐谱，描写阿拉伯部落酋长的女儿为培尔·金特表演舞蹈。第二小提琴作和弦伴奏，且第 6 至 14 小节中，每小节的两个和弦均不相同。第 15 至 19 小节的旋律音使用8分音符，且每小节的第二和五个8分音符排列形成半音阶下行（#A—♮A—#G—♮G—#F—♮F—E—#D—E），产生了丰富多彩的音响效果。

《在山妖的洞穴中》，快板，1=D，$\frac{4}{4}$拍。大提琴演奏强有力的旋律，其中第 3 小节的#E—#C—#E与♮E—♮C—♮E模仿的是前一小节#F—D—#F的节奏，由此形成有特色的音调，描写了阴森的洞穴和群魔乱舞的景象。

《索尔维格之歌》，1=C，$\frac{4}{4}$拍，节选的是第一、二小提琴的乐谱。这是第二组曲（Op.55）中的乐曲，作于1891年。开始的第 1 至 7 小节为引子，其中第 6 小节的低八度B—E音和第 7 小节的和弦E—#G—B给人以宁静沉思的感觉。接着在竖琴的伴奏下，第一小提琴演奏a小调主题，第 12 小节出现#G音，第 16 小节出现♮G音，突出了旋律的调性对比。

第 25 小节，1=A，$\frac{3}{4}$拍。从这小节开始，旋律转入A大调，进行同主音大小调的替换（前面为a小调）。乐曲音调明朗，表现了培尔·金特昔日恋人索尔维格善良的心地与美好的愿望。

2.《a小调钢琴协奏曲》

No.30-2　《a小调钢琴协奏曲》（Op.16）共3个乐章，作于1868年，1869年在哥本哈根首演。

第 I 乐章，温和的极快板，a小调，$\frac{4}{4}$拍，奏鸣曲式。乐曲开始由钢琴演奏出一组和弦，充满朝气与活力。第 7 小节由双簧管演奏具有北欧特色的音调，清纯质朴，后面几个小节进行旋律平稳的节奏模仿（$\frac{4}{4}$ 𝅘𝅥 ♩♩♩♩♩ 𝄽 ｜）。第 11 小节后由大管等乐器演奏稍舒展的音调，旋律中含有增四度

音程，如第 11 小节的F—B与第 12 小节的♭B—E均为增四度音程，使得音乐显得很有特色。

第 II 乐章，慢板，**1**=♭D，**3/8**拍，三段体，节选的是弦乐组部分乐器的乐谱。第一小提琴演奏主题，第 3 至 4 小节的乐音随着旋律线起伏，十分悦耳动听。第 7 小节的旋律线再次起伏，三连音与装饰音的应用使音调更为丰富。第 4 小节第二小提琴的♭G音与第一小提琴的C音形成纯四度音程，和声音响突出；第 8 小节第二小提琴的♮A、♭G与第一小提琴的♭D音产生了很有特色的音响，丰富了乐曲的和声效果。

第 29 小节，**1**=♭D，**3/8**拍，节选的是钢琴的乐谱。旋律在高音♭D音开始，后边接64分音符的快速演奏，旋律优美，音色晶莹剔透，仿佛进入梦幻般的意境。钢琴的左手伴奏为分解式和弦，第 38 小节为全小节休止。

三、乐曲选段

No.30–1

培尔·金特组曲

Grieg

晨曲

阿尼特拉舞

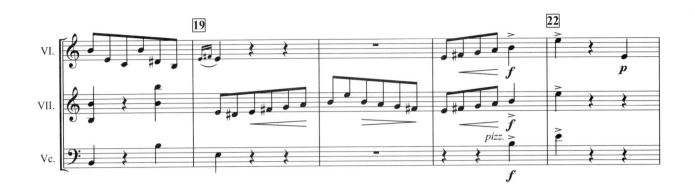

在山妖的洞穴中

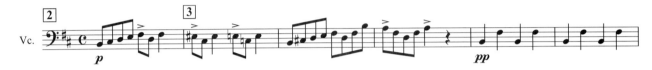

索尔维格之歌

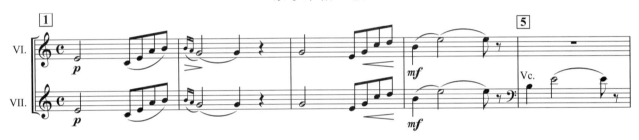

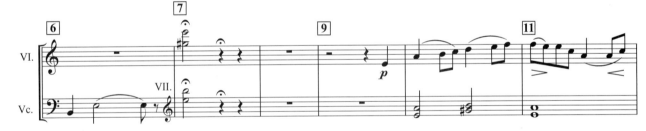

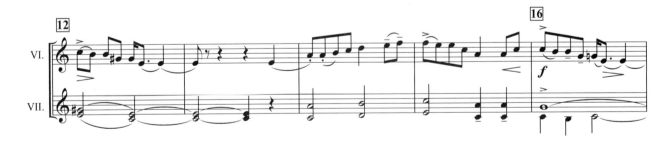

a小调钢琴协奏曲

<div align="right">Grieg</div>

Ⅰ 温和的极快板

Ⅱ 慢板

No.31 里姆斯基－科萨科夫

一、作曲家及其作品推荐

- 里姆斯基－科萨科夫（N. A. Rimsky-Korsakov，1844—1908年），俄罗斯作曲家、音乐教育家。
- 主要推荐作品：

《西班牙随想曲》（Op.34，1887年）

二、作品导读

《西班牙随想曲》

No.31-1 《西班牙随想曲》（Op.34）作于1887年，同年10月在彼得堡上演，由作曲家亲自指挥，演出获得成功。为表示对乐团成员的感谢，作曲家把此曲题献给全体乐队成员，并在出版的总谱上写有67位乐队演奏者的姓名。整个乐曲包括5个乐章，给人印象最深的是配器非常精彩。

第 I 乐章，《晨曲》，急板，1=A，$\frac{2}{4}$拍。前5个小节是引子。第 ⑥ 小节开始，小提琴主奏旋律，音调欢快、简明。这首乐曲源于西班牙的民间舞曲，小节之间多有各类模仿（如节奏上的模仿）。

第 II 乐章，《变奏曲》，流畅的行板，1=F，$\frac{3}{8}$拍。大提琴演奏两小节的引子后，圆号重奏抒情的旋律。至第 ⑩ 小节，分为四个声部的圆号音响更为丰满、洪亮，具有田园风格。

第 III 乐章，《晨曲》（阿尔波拉达），1=♭B，$\frac{2}{4}$拍。区别于第 I 乐章，此乐曲为1=♭B调，由双簧管演奏。第 ④ 小节的装饰音、颤音（*tr*）的演奏十分精彩，此外这段乐曲还有竖琴加入，产生了不同乐器音色的对比，旋律更加亮丽。

第 IV 乐章，《场景与吉卜赛之歌》，小快板，1=F，$\frac{6}{8}$拍，节选的是小号（♭B）的乐谱（用C记谱）。旋律与节奏具有吉卜赛音乐的特点，如第 ① 小节的♭D与G形成增四度音程，第 ③ 小节的♭D与F形成大三度音程，第 ⑤ 小节的♭D、♭E与前几个小节的16分音符相呼应。乐曲旋律具有吉卜赛民间舞曲的特点，带有即兴性，切分音与三连音的运用使节奏发生变化，音乐优美感人。

第 V 乐章，《阿斯都里亚的凡丹戈舞曲》，1=A，$\frac{3}{4}$拍，由长笛主奏。旋律欢快，音调源于西班牙古老的舞曲，常用六弦琴和铃鼓伴奏。第 ⑫ 小节后，乐队强奏，第 ⑰ 小节又弱下来，最后乐曲在欢腾的气氛中结束。

三、乐曲选段

西班牙随想曲

Rimsky-Korsakov

Ⅰ 晨曲

Ⅱ 变奏曲

Ⅲ 晨曲(阿尔波拉达)

Ⅳ 场景与吉普赛之歌

Ⅴ 阿斯都里亚的凡丹戈舞曲

No.32 萨拉萨蒂

┃ 一、作曲家及其作品推荐

- 萨拉萨蒂（P. Sarasate，1844—1908年），西班牙小提琴家、作曲家。
- 主要推荐作品：

《流浪者之歌》（为小提琴与乐队而作，Op.20，1878年）

┃ 二、作品导读

《流浪者之歌》

No.32-1 《流浪者之歌》（Op.20）作于1878年，是一首小提琴曲，大致可分为三或四个部分，有管弦乐和钢琴伴奏两个版本，下文节选的是钢琴伴奏版本。

引子，1=♭E，$\frac{4}{4}$拍。前3小节为引子，以强有力的八度演奏，旋律悲壮哀伤。小提琴的演奏进入快速的32分音符上行，情绪悲愤。第 5 小节出现的♯F与♮B音，在1=♭E（c小调）中构成具有吉卜赛调式特征的音程：C—D—♭E—♯F—G—♭A—♮B—C（这里的♭E—♯F和♭A—♮B为增二度音程，是吉卜赛音乐的典型音程）。作曲家采用这样的音调作为旋律，加上双附点、切分音，以及装饰音、重音的应用等，深刻地表现出吉普卜人悲痛、哀伤而又愤怒的情绪。

第二部分，广板，由小提琴加弱音器演奏。第 37 至 40 小节由伴奏声部演奏，旋律悲伤。第 41 小节由小提琴接应旋律，凄美感人。第 43 小节的附点节奏增添了悲伤的气氛。据匈牙利作曲家左尔坦·柯达伊（Zoltán Kodály）考证，这首乐曲的旋律是萨拉萨蒂根据匈牙利作曲家艾勒梅尔·升蒂尔迈（Elemér Szentirmay）的歌曲改编而成的，原歌曲的歌词大意为"世界上有一个美丽的姑娘，那就是我可爱的鸽子和玫瑰。命运把她赐给我，那是上帝对我的恩惠"[1]。经萨拉萨蒂改编后，乐曲具有更大的艺术魅力，十分著名。

第三部分，快板，1=C，$\frac{2}{4}$拍。小提琴用八度分解和弦演奏，伴奏声部也用八度音程加强力度，表现了吉卜赛人坚强乐观的精神和欢快歌舞的场面。

① 罗传开编：《外国通俗名曲欣赏词典》，第209页。

No.32-1

流浪者之歌

Sarasate

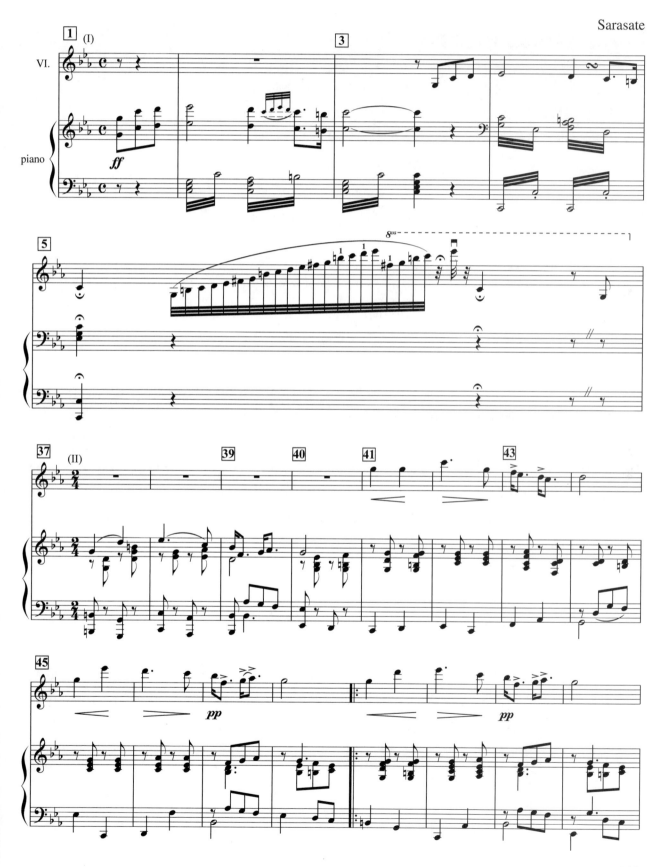

No.33　埃尔加

一、作曲家及其作品推荐

- 埃尔加（E. W. Elgar，1857—1934年），英国作曲家。
- 主要推荐作品：

 1.《威风凛凛进行曲》（Op.39，No.1，1901年）

 2.《e小调大提琴协奏曲》（Op.85，1919年）

二、作品导读

1.《威风凛凛进行曲》

No.33-1 《威风凛凛进行曲》（Op.39，No.1）是一首管弦乐曲，作于1901年，同年10月19日在利物浦首演成功。乐曲为复三部曲式，中间部分旋律优美、纯朴，充满激情，且富于歌唱性，在音乐会上演出时，听众经常随着乐队齐声歌唱，很有感染力。

第一部分，1=D，快板，$\frac{2}{4}$拍。乐曲开始，全体乐队演奏响亮而有气势的引子。第 10 小节后，弦乐组演奏主题，8分休止符使旋律显得果断坚定。第 11 小节的16分音符刚劲有力。第 19 与 21 小节在节奏与音调上的模仿，使旋律显得朝气勃勃，带有进行曲风格。

第二部分，1=G，$\frac{2}{4}$拍。第 1 至 8 小节为第一乐句，旋律优美。第 9 至 16 小节为旋律的发展乐段，结构完整。至第 17 小节，旋律高八度再现主题。第 25 小节后，旋律更加开阔有力，很好地展示了英国的民族精神。

第三部分，第 41 小节后，旋律再现前面的主题。最后，全曲在雄壮的乐音中结束。

2.《e小调大提琴协奏曲》

No.33-2 《e小调大提琴协奏曲》（Op.85）作于1919年，共4个乐章。

第 I 乐章，慢板，慢速，1=G，$\frac{4}{4}$拍。乐曲开始，大提琴演奏两个强有力的和弦，第 2 小节的低音区出现♯D音，构成B—♯D—♯F—A大小七和弦，用 *sf* 演奏，刚劲有力。第 5 小节，黑管在高音区再现乐曲开始的主题，但力度是从 *p* —— *f* 到 *pp*，音色更加柔和，带有伤感的情绪。

标记 3，1=G，$\frac{9}{8}$拍，节选的是大提琴与弦乐组的乐谱。第一、二小提琴的演奏以三、六度音程为主，构成和弦式旋律，随后独奏大提琴进入，和声更加饱满，旋律悠扬，节奏从容。第标记 3-5 至 3-6 小节，各声部的结束点有所区别，层次感强，音响效果清晰，表现力好。

标记 12 以后的旋律中，还原记号及节奏模仿等的使用，促进了调式及主题的发展与变化。

No.33-1

威风凛凛进行曲

Elgar

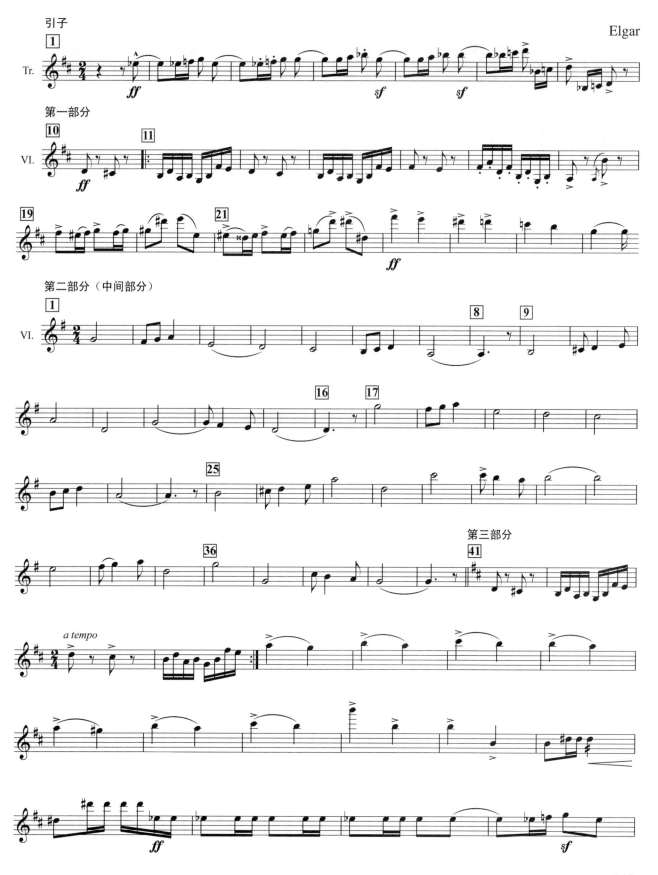

e小调大提琴协奏曲

<div align="right">Elgar</div>

Ⅰ 慢板

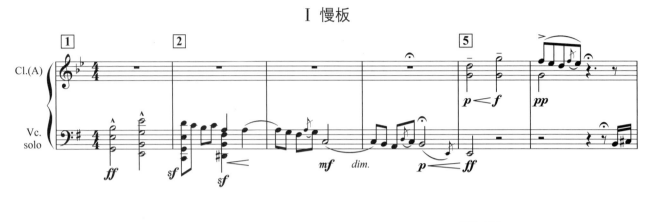

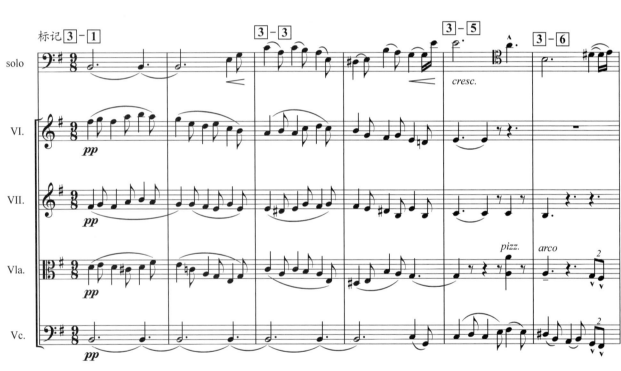

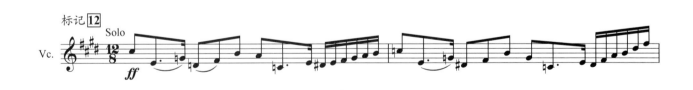

<div style="text-align:right">

第四章

</div>

19世纪后期与20世纪初期的作曲家及其作品选

No.34　马勒

一、作曲家及其作品推荐

- 马勒（G. Mahler，1860—1911年），奥地利作曲家、指挥家。
- 主要推荐作品：

　　1.《D大调第一交响曲》（"泰坦"/"巨人"，1884—1888年）

　　2.《c小调第二交响曲》（"复活"，为女高音、女低音、混声合唱与乐队而作，1894年）

　　3.《d小调第三交响曲》（为人声与乐队而作，1895—1896年）

　　4.《G大调第四交响曲》（为人声与乐队而作，1899—1900年）

　　5.《♯c小调第五交响曲》（1901—1902年）

　　6.《a小调第六交响曲》（1903—1904年）

　　7.《e小调第七交响曲》（"夜曲"，1904—1905年）

　　8.《♭E大调第八交响曲》（"千人"，1906—1907年）

　　9.《D大调第九交响曲》（1909—1910年）

　　10.《大地之歌》（未编号，a小调，1907—1909年）

　　11.《♯F大调第十交响曲》（未完成，1911年）

二、作品导读

1.《D大调第一交响曲》（"泰坦"/"巨人"）

　　No.34-1　《D大调第一交响曲》（"泰坦"/"巨人"）完成于1888年，1889年马勒亲自指挥布达佩斯爱乐乐团首演。乐曲共4个乐章，标题为"泰坦"，作曲家根据德国浪漫派诗人保罗·海泽（Paul Heyse）的同名诗而创作。泰坦是希腊神话中曾经统治世界的古老的巨神族，是天神和地神所生的六男六女，也被称为"巨人"。

　　第Ⅰ乐章，D大调，奏鸣曲式。第 1 至 10 小节节选的是双簧管、长笛、黑管和低音声部的乐谱。在低音声部持续音的伴奏下，双簧管与黑管下行四度（A—E），长笛在中音区模仿，描写了森林中的鸟鸣及其回响。第 9 小节黑管的三连音节奏欢快，音调明亮，充满朝气。

　　标记 1 – 15 小节节选的是圆号与小号的乐谱。音乐开始由圆号二重奏演奏，旋律优美动听，

标记 [1] – [18] 小节的 ♯F—D 与 D—♯F 是小六度音程与大三度音程的转位。标记 [2] – [1] 小节后由小号二重奏演奏三连音节奏，整个乐段勾画出美丽、充满阳光的田园景色。标记 [4] – [4] 小节，1=D，$\frac{2}{2}$ 拍。大提琴演奏主旋律，温暖、明亮，仿佛在扬帆起航，充满信心。

第 Ⅱ 乐章，行板，1=A，$\frac{3}{4}$ 拍，三段体。

标记 [1] – [8] 至 [1] – [14] 小节节选的是长笛与双簧管的乐谱。两个声部构成三、六度音程，跳音及8分休止符的应用使旋律显得活泼欢快。标记 [1] – [11] 小节双簧管的演奏既为长笛的主旋律作和声支持，又有自己的旋律特点，具有流动性与歌唱性。这种创作的细节亮点多次出现在马勒的交响曲中。标记 [1] – [12] 小节的 ♯B 音，从 ♯C 音自然下行半音，进行流畅，同时与上声部的 A 音构成减七度音程 ♯B—A，产生了有特色的音响。标记 [1] – [14] 小节的后面部分节选的是第一、二小提琴的乐谱，两个声部构成三、六度音程，旋律流畅、抒情，描写了舞蹈的场景。

第 Ⅲ 乐章，D小调，三段体。

第 [1] 小节节选的是定音鼓与低音大提琴（大贝司）的乐谱。定音鼓重复演奏 D—A 两音，大贝司于第 [3] 小节进入，主题旋律源于古老的歌曲《你睡觉了吗？马丁兄弟》，节奏从容，旋律温和。

标记 [2] – [1] 小节节选的是大管、大号、定音鼓和大提琴的乐谱。其中，定音鼓继续稳定节奏，其他声部进行复调模仿，如标记 [2] – [3] 小节的大提琴模仿 [2] – [1] 小节的大管，[2] – [7] 小节大号模仿大管。另外，在这部分的总谱中还有高音声部，由双簧管演奏波希米亚民歌的旋律，两个主要旋律交织进行，层次复杂，音响丰富。

第 Ⅳ 乐章，"暴风雨般的运动"，奏鸣曲式，据说表现的是从地狱到天堂的过程。

第 [1] 小节，1=♭A，$\frac{2}{2}$ 拍，节选的是小提琴的乐谱。小提琴快速演奏出上下起伏的旋律，震音（）及变化半音的引用营造出一种紧张的气氛。第 [3] 小节的小三和弦 F—♭A—C、第 [5] 小节的C大调旋律上行 C—♭D—♭E—F—G—♭A—♭B—C，以及第 [10] 至 [11] 小节的减三度音程 ♭D—♭B，在表现主题思想、人物心理活动方面产生了重要的作用。

第 [58] 小节节选的是圆号、小号和长号的乐谱。由于圆号与小号都是F调管，所以其吹出的实际音响与长号的旋律是相同的，只是音高相差八度，音色有所区别：小号明亮，圆号浑厚，长号雄壮。铜管组强有力的齐奏产生了辉煌的音响，表达了人们战胜困难、取得胜利的激动喜悦心情。

2.《c小调第二交响曲》（"复活"）

No.34-2 《c小调第二交响曲》（"复活"）作于1894年，1895年3月理查·施特劳斯指挥柏林爱乐乐团演奏了前3个乐章，1895年12月马勒亲自指挥柏林爱乐乐团演奏了全曲。乐曲有5个乐章，曲式结构、乐队编制都很庞大，还有合唱队加入，是一部巨大的交响乐作品。第五乐章的合唱歌词引自德国诗人克洛普施托克（Friedrich Gottlieb Klopstock）的诗歌《复活》，所以这首乐曲又被称为《"复活"交响曲》。作曲家马勒在每个乐章前都写有标题或提示说明。

第 Ⅰ 乐章，"葬礼"，庄严肃穆的快板，c小调。对于这一乐章的标题"葬礼"，马勒曾解释道："如果你想知道的话，我所送葬的是我的《第一交响曲》的主角，我能从一个更高的角度看到他的整个一生仿佛在洁净无瑕的镜面中反映出来。同时它又提出至关重要的问题：你生存的目的何在？你受苦是为了什么？……我们全都必须以某种方式来回答这个问题。而我的答复就在最后乐章中。"[1]

① 林逸聪编撰：《音乐圣经（增订本）》下卷，华夏出版社，1999年，第8页。

第 $\boxed{1}$ 小节，1=♭E（c小调），$\frac{4}{4}$拍。乐曲开始，大提琴演奏出主题乐句。第 $\boxed{2}$ 和 $\boxed{4}$ 小节的16分音符短乐句，表现出一种焦虑而又迷茫的情绪。第 $\boxed{6}$ 小节后的16分休止符及三连音，更加强了这种情绪。短短的10小节，音乐语汇准确、形象、生动，提出了一个关于人生意义的严肃问题。

标记 $\boxed{3}$ – $\boxed{48}$ 小节，小提琴演奏出一段抒情、优美的旋律，表达了作曲家对美好生活的向往，与上面的旋律形成对比。此段乐曲大量的升、降变音记号，使旋律在调性方面有较大的突破。

第Ⅱ乐章，中庸的行板，1=♭A，$\frac{3}{8}$拍。

标记 $\boxed{5}$ – $\boxed{92}$ 小节，大提琴演奏出抒情、优美的旋律，温暖人心。特别是标记 $\boxed{5}$ – $\boxed{103}$ 小节后，音域升高，发挥出大提琴明亮、圆润的音色，更能激励人追求美好。

标记 $\boxed{5}$ – $\boxed{212}$ 小节节选的是弦乐组的乐谱，包括第一、二小提琴，两个声部的中提琴，两个声部的大提琴和低音提琴，共7个声部，分工细致，层次丰富。各声部以三、六度音程为基础，音响和谐，旋律典雅轻快。主旋律由第二小提琴在标记 $\boxed{5}$ – $\boxed{217}$ 小节以拨弦形式演奏，第一小提琴在标记 $\boxed{5}$ – $\boxed{219}$ 小节以下行三度音程和弦的形式加以回应，配器十分精细。

第Ⅳ乐章，♭D大调，$\frac{4}{4}$拍。

第 $\boxed{1}$ 小节节选的是女低音与小号的乐谱。音乐开始，女低音演唱带延音的乐句。第 $\boxed{4}$ 小节由两个声部的小号演奏三度音程和弦。第 $\boxed{5}$ 小节后，三个声部的小号演奏三和弦，旋律既饱满又协和（G—♭B—♭E、C—♭E—♭A等），表现出一种庄严、肃穆与宁静的宗教气氛。

第Ⅴ乐章，1=♭D，$\frac{4}{4}$拍。

标记 $\boxed{15}$ – $\boxed{220}$ 小节，1=F，$\frac{4}{4}$拍，进行曲风格，节选的是小提琴与大提琴的乐谱。小提琴演奏主旋律，其中三连音及16分休止符的应用加强了旋律的神采，使其更加激昂有力。大提琴以和弦形式作伴奏，节奏（X X － X 0 和 X X X －）与旋律配合紧密。标记 $\boxed{15}$ – $\boxed{226}$ 小节的低音旋律下行与高音声部的旋律形成反向进行，音响开阔，效果好。

第 $\boxed{31}$ 小节，1=♭G，$\frac{4}{4}$拍，节选的是合唱部分的乐谱。开始前4小节，女高音和女中音演唱主旋律，弱音量，慢节奏进入，男高音以和声加以衬托，男低音作反向进行，和声宽阔、丰富。第 $\boxed{35}$ 小节更加丰富的三和弦（♭D—F—♭A）、第 $\boxed{38}$ 小节的音程转位（♭A—F—♭D），以及男高音声部的持续音（♭E），使乐曲更显宁静与神圣。

3.《d小调第三交响曲》

No.34-3 《d小调第三交响曲》的原标题为"夏日正午之梦"，作于1895—1896年，1902年马勒指挥首演。乐曲结构及乐队编制庞大，加上合唱队，构成了一部大型交响乐作品。乐曲包括6个乐章，均附有标题，内容不一，有描述大自然景色的，也有表达人类痛苦与欢乐等情感的。

第Ⅰ乐章，引子，"牧神醒来，夏日来临"，D小调，$\frac{4}{4}$拍，扩大的奏鸣曲式。

第 $\boxed{1}$ 小节节选的是F调圆号的乐谱。圆号演奏的主题雄壮有力，为进行曲风格，音调高昂刚劲，节奏平稳，并带有突出强调的重音（＞），展示出大自然一派生机盎然的景色。

第Ⅲ乐章，"森林的动物告诉我"，c小调，$\frac{6}{8}$拍，谐谑曲。

标记 $\boxed{15}$ – $\boxed{8}$ 小节节选的是夫吕号（Flügelhorn，音色比小号更柔和）和圆号的乐谱。前5小节由夫吕号演奏出明亮、清澈、优美的旋律。标记 $\boxed{15}$ – $\boxed{12}$ 小节由两个声部的圆号演奏三、六度音程的和弦，仿佛是夫吕号的回声，音响协和、动听，生动地描写了森林的开阔与美丽。

第Ⅳ乐章，"人类告诉我"，D大调。

这一乐章有女低音独唱，歌词引自哲学家尼采的《查拉图斯特拉如是说》中的词句，表现了人

类的各种情感，比如快乐、忧伤、苦恼、愉悦等。

标记 [5] - [1]，1=D，$\frac{2}{2}$拍。小提琴演奏出优美、高雅的音调，连音的应用使旋律更具动感。标记 [5] - [9] 小节节选的是圆号与小提琴的乐谱，两个声部的节奏或交错或同步，音响与速度也有细微的变化。标记 [5] - [14] 小节，音乐变成 $\frac{3}{2}$ 拍，旋律发展得更加开阔、深远。

第Ⅵ乐章，"爱情告诉我"，D大调。

标记 [1] - [1] 小节节选的是小提琴与大提琴的乐谱。前8小节由小提琴主奏，在中低音区演奏出抒情、悲伤的主题。大提琴在标记 [1] - [9] 小节的后面部分演奏出更加伤感的主题，气氛深沉、悲哀。

标记 [11] 节选的是长笛与小提琴的乐谱，旋律优美。两个声部既相互独立又相互联系，各有特点，但都表现了人类的深沉、悲哀等情感。

标记 [26] - [1] 小节节选的是小号的乐谱。两个声部的小号演奏出强有力的和弦音，气氛悲壮、沉重，使人更感无比压抑。

标记 [29] 节选的是小提琴与大贝司的乐谱。第一小提琴主奏的旋律在高音区音响辉煌，使乐曲在悲壮的气氛中发展得更加深远广博。特别是标记 [29] - [10] 至 [29] - [13] 小节，坚定的节奏与果敢的音调向上发展。到标记 [30] 后，音乐仿佛引人进入另一个艺术境界，精神得以升华。

2014年，在悼念意大利著名的指挥家阿巴多（Claudio Abbado）的音乐会上，瑞士琉森乐团演奏了这首交响曲的第Ⅵ乐章。

4.《G大调第四交响曲》

No.34-4 《G大调第四交响曲》共4个乐章，作于1899—1900年，1901年马勒指挥在慕尼黑首演。

第Ⅰ乐章，G大调，$\frac{4}{4}$拍，奏鸣曲式。

第 [1] 小节节选的是长笛和小提琴的乐谱。长笛分为四个声部，长笛Ⅰ、Ⅱ演奏带装饰音的伴奏音型，长笛Ⅲ、Ⅳ演奏欢快、轻巧的旋律，营造出一种愉悦的气氛。第 [3] 小节的后面部分，第一小提琴演奏欢快的旋律，第二小提琴以拨奏单音、和弦音的方式为第一小提琴伴奏，配器轻盈，音响明快。

标记 [20] - [5] 小节节选的是弦乐组的乐谱。前两个小节由第一、二小提琴与中提琴主奏旋律，大提琴与贝司作伴奏。至标记 [20] - [7] 与 [20] - [8] 小节时由第一小提琴主奏旋律，第二小提琴、中提琴与大提琴以同样的织体节奏型充实了和声的发展，五个声部的节奏疏密交替，使旋律、和声与根音都得到充分的展示，配器效果好。

第Ⅲ乐章，G大调，$\frac{4}{4}$拍，变奏曲式。

第 [1] 小节节选的是中提琴与大提琴的乐谱。中提琴演奏长音，为大提琴作和声支持。大提琴以弱音量演奏舒缓、平稳、抒情的旋律，仿佛为叙述者缓缓拉开序幕。至第 [17] 小节，小提琴与大提琴演奏的两个旋律，以第一、二小提琴的旋律更为突出，音调抒情、优美。至第 [25] 小节改由双簧管演奏主旋律，更使人感到亲切与温暖。第 [29] 至 [30] 小节，第一小提琴的高音超越双簧管，形成六度协和音程，乐曲情绪发展至高潮，音响悦耳动听。然后，音乐从第 [31] 小节缓缓下行，这时大贝司给以长时值的D音延续，营造出宁静的气氛。至第 [37] 和 [38] 小节，大贝司又轻轻地拨奏，给人乐段结束的感觉。这段乐曲配器精致，旋律优美感人，给人留下深刻的印象。

第Ⅳ乐章，G大调，$\frac{4}{4}$拍，作曲家根据其歌曲集《少年的魔角》中的一曲创作而成。

第 [1] 小节节选的是黑管、中提琴与大提琴的乐谱。黑管主奏旋律，中提琴和大提琴作伴奏，织体和声协调，节奏交替展开，旋律富于动感，充满活力，为女高音的演唱起到了很好的衬托作用。

5.《#c小调第五交响曲》

No.34-5 《#c小调第五交响曲》共5个乐章，作于1901—1902年，1904年马勒指挥在科隆首演。

第Ⅰ乐章，"葬礼进行曲"，#c小调，$\frac{2}{2}$拍。

第 ①小节由小号演奏出带有三连音的旋律，由弱到强 \boldsymbol{p} ——— \boldsymbol{sf}，果断而沉重，音调逐步向高音区发展，至第 ⑫小节后更加激昂，至第 ⑭小节达到最高音，音响非常震撼。

第 ㉞小节节选的是小提琴与大提琴的乐谱，1=E，$\frac{2}{2}$拍。第 ㉞至第 ㊶小节，小提琴和大提琴演奏同样的旋律，节奏缓慢，音调暗淡忧伤。第 ㊷小节后两个声部形成和声音程，第 ㊻小节后的附点、重音加强了悲痛的气氛。

第Ⅱ乐章，"暴风雨般的"，a小调，$\frac{2}{2}$拍。

标记 ①节选的是小号（F）与大提琴的乐谱，两个声部的节奏交替展开。标记 ① – ⑪至 ① – ⑭小节，小提琴与大提琴的音调反向进行，产生了鲜明突出的音响效果。

第Ⅲ乐章，谐谑曲。

第 ①小节由圆号演奏出强有力而又明快的旋律，令人精神振奋。第 ⑧小节的后面部分节选的是长笛与大管的乐谱，长笛音调明亮，大管以三度音程的形式与长笛形成反方向进行，音响效果鲜明突出。

第Ⅳ乐章，稍慢的慢板，F大调，$\frac{4}{4}$拍。

第 ①小节节选的是竖琴与小提琴的乐谱。在竖琴的三连音节奏的伴奏下，小提琴以舒缓的速度演奏出温柔、优美的旋律。

第Ⅴ乐章，D大调，$\frac{2}{2}$拍，回旋曲。

第 ①小节节选的是双簧管、大管和圆号的乐谱。在圆号长音的伴奏下，大管奏出D大调的旋律，双簧管演奏的音调在高音区回响。

第 ㊺小节由大提琴和大贝司演奏出赋格主题，旋律欢快明朗。第 ㊽小节，小提琴在上五度模仿第 ㊺小节的主题，大提琴在另一旋律声部作配合。第 �71小节，中提琴在中音区进行模仿，小提琴和大提琴作衬托。

这一乐章运用了多种复调对位、模仿手法，音乐层次感强，有深度。

6.《a小调第六交响曲》

No.34-6 《a小调第六交响曲》共4个乐章，作于1903—1904年，1906年马勒指挥首演。

第Ⅰ乐章，不太快的有力的快板，a小调，奏鸣曲式。

第 ①小节节选的是小提琴与大提琴的乐谱。在大提琴演奏的断奏音型的伴奏下，小提琴与另一个声部的大提琴共同奏出进行曲风格的旋律。第 ⑨至 ⑩小节的大跳音程以及第 ⑪小节后的16分休止符的应用，使音乐更凸显出一种刚毅、坚定的品格。

标记 ⑧由第一小提琴演奏出更加开阔明亮的旋律，力度强调 \boldsymbol{ff} 与 \boldsymbol{sf}，表现出一种积极乐观向上的精神风貌。标记 ⑩则用拨弦演奏，展示出幽默风趣的一面，丰富了音乐的表现力，音响效果很好。

第Ⅱ乐章，中庸的行板。

第 ㊿小节节选的是大提琴与大贝司的乐谱，1=♭E，$\frac{4}{4}$拍。大提琴主奏的旋律深沉而又优美。第 ㊿小节及其后几个小节的16分休止符的运用，使音乐的表现更加细致。第 �54小节后变化半音的应用，使模仿的音响富于变化。需要注意的是，第 �54小节的♭♭B是A音。第 �57小节，♭B与♭G音构成

小六度音程。第 $\boxed{59}$ 小节后大贝司模仿大提琴的旋律动机，使音乐更加充实。最后，乐曲在宁静的气氛中结束。

标记 $\boxed{62}$ – $\boxed{6}$ 小节节选的是弦乐组的乐谱。其中标记 $\boxed{62}$ – $\boxed{10}$ 至 $\boxed{62}$ – $\boxed{14}$ 小节的配器层次清晰，很好地展示出弦乐组各类乐器的音乐对比与变化，乐思充分表达，乐曲最后在轻轻的拨奏中结束。

7.《e小调第七交响曲》（"夜曲"）

No.34-7 《e小调第七交响曲》（"夜曲"）共5个乐章，作于1904—1905年，1908年马勒指挥首演。其中第Ⅱ与Ⅳ乐章的标题为"夜曲"，所以此曲也被称为《"夜曲"交响曲》。

第Ⅰ乐章，缓慢而庄严的序奏及快板的主部。

第 $\boxed{1}$ 小节节选的是小低音号与第二小提琴的乐谱。第二小提琴演奏减五度（$^\sharp$G—D）的和声音程，通过运用附点节奏（$\frac{4}{4}$ X. XX X. XX X — ｜）产生了一种紧张、恐怖的气氛。小低音号主奏的主题异常奇异，马勒曾说这是"大自然的咆哮"。第 $\boxed{6}$ 小节节选的是小号、第一和第二小提琴的乐谱，变化半音构成的音调反映出矛盾与冲突。

标记 $\boxed{49}$ – $\boxed{2}$ 小节由小提琴演奏，音区高，力度强，情感激烈。

第Ⅱ乐章，"夜曲"，中庸的快板，C大调，$\frac{4}{4}$拍。

标记 $\boxed{69}$ – $\boxed{1}$ 小节节选的是双簧管与单簧管的乐谱。单簧管以三连音节奏伴奏，双簧管演奏出抒情柔和的音调。

标记 $\boxed{69}$ – $\boxed{3}$ 节选的是双簧管、英国管和黑管的乐谱。双簧管和黑管以三连音节奏伴奏，跳音与装饰音营造出一种轻松的气氛。英国管演奏出带有变化的上一句双簧管的主题。

第Ⅳ乐章，"夜曲"，深情的行板，F大调，$\frac{2}{4}$拍。

第 $\boxed{1}$ 小节节选的是弦乐组的乐谱。第一小提琴演奏引子序奏，其他三个声部作和声支持。

第 $\boxed{5}$ 小节节选的是黑管、圆号和竖琴的乐谱。在黑管灵巧的音调伴奏下，圆号演奏出风趣幽默的旋律。竖琴作分解和弦伴奏，节奏平稳。至标记 $\boxed{175}$ – $\boxed{4}$ 小节，黑管一直对与之相应的圆号的前一乐句作应答，延续了之前旋律风趣幽默的特点。标记 $\boxed{175}$ – $\boxed{4}$ 至标记 $\boxed{176}$ – $\boxed{4}$ 小节的另三种乐器——双簧管、黑管和竖琴，将乐思稍有变化地加以发展。

标记 $\boxed{202}$ – $\boxed{7}$ 小节节选的是小提琴与大提琴的乐谱。两个声部的旋律相互配合，音调轻松、愉悦。

8.《$^\flat$E大调第八交响曲》（"千人"）

No.34-8 《$^\flat$E大调第八交响曲》（"千人"）作于1906—1907年，1910年马勒在慕尼黑指挥首演。由于乐队和合唱队编制庞大，有近千人参加演出，此曲又被称为《"千人"交响曲》。马勒曾在给朋友的信中写道："你不妨想象大宇宙发出音响的情形，那简直已不是人类的声音，而是太阳运行的声音。"他还说："我过去的交响曲，只不过属于这首交响曲的序曲。过去的作品表现的都是主观性的悲剧，这首作品却是伟大的欢乐与光荣。"[1]原曲有4个乐章，后改为两大部分。

第一部分，"请造物主的圣灵降临"，$^\flat$E大调，激烈的快板，$\frac{4}{4}$拍。

第 $\boxed{2}$ 小节节选的是两组合唱谱。每组合唱队又分多个声部，产生了极强大的和声效果。在第 $\boxed{8}$ 小节，第一组合唱队先演唱，到第 $\boxed{10}$ 小节第二组合唱队再进入。

① 林逸聪编撰：《音乐圣经（增订本）》下卷，第14页。

第二部分，稍慢板，音乐源自歌德《浮士德》最后一幕场景的配乐。

标记 8 节选的是中提琴、大提琴与贝司的乐谱，1=♭G，4/4拍。大贝司在低音区演奏出缓慢而又深情的旋律动机，中提琴同时予以呼应，大提琴演奏的旋律刚劲有力。

标记 24 - 1 小节节选的是长笛与男高音、男低音声部的乐谱。先由长笛 I 演奏出极弱但十分清晰的引子，至标记 24 - 5 和 24 - 6 小节，男高音和男低音依次演唱，和声温柔，气氛宁静。

9.《D大调第九交响曲》

No.34-9 《D大调第九交响曲》作于1909—1910年，1912年在维也纳首演，共4个乐章。

第 I 乐章，悠闲的行板，D大调，扩大的奏鸣曲式。

第 6 小节，1=D，4/4拍，节选的是第二小提琴、中提琴和大提琴的乐谱。第二小提琴主奏旋律，中提琴和大提琴作插空式的伴奏。第 17 小节后，小提琴在高音区发展，旋律带有伤感。马勒的学生认为这个乐章"成为离别情绪的一个凄恻动人而又高洁庄重的缩影"[①]。

10.《大地之歌》

No.34-10 《大地之歌》（未编号）作于1907—1909年，1911年上演，共7个乐章，根据中国诗人李白等人的诗词而作。

第 I 乐章，"叹世饮酒歌"。

标记 2，原诗为李白的《悲歌行》，但这一部分的音乐比较明朗，带有抒情特点。

第 III 乐章，"青春"。

标记 2，由男高音演唱，音调欢快、活泼。

11.《♯F大调第十交响曲》

No.34-11 《第十交响曲》写于1911年，未完成，原计划5个乐章，但只完成了2个乐章。

第 1 小节，1=♯F，由中提琴演奏，变化半音多，音调富有特点，情绪忧伤。

第 16 小节节选的是弦乐组的乐谱，节奏舒缓，旋律抒情开阔，使人深思。

三、乐曲选段

No.34-1

D大调第一交响曲（"泰坦"/"巨人"）

Mahler

I 缓慢而沉重

① 林逸聪编撰：《音乐圣经（增订本）》下卷，第17页。

Ⅱ 行板

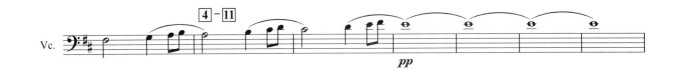

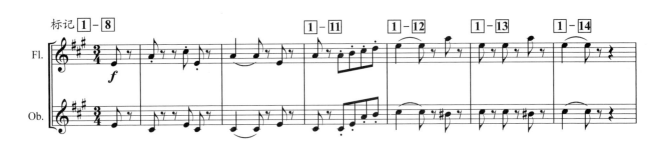

Ⅲ 不要缓慢，庄重而威严地

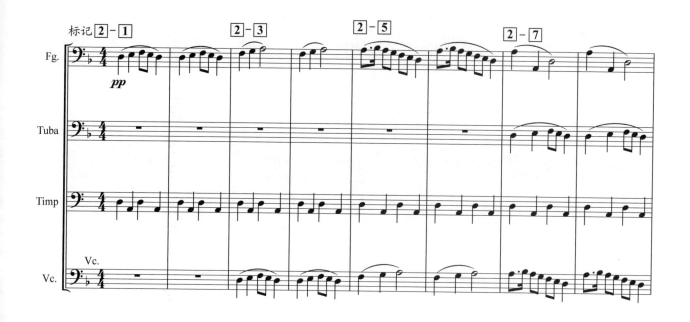

Ⅳ 暴风雨般的运动

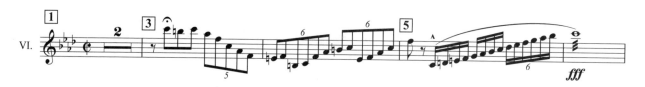

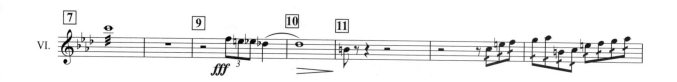

c小调第二交响曲（"复活"）

Mahler

Ⅰ 葬礼，庄严肃穆的快板

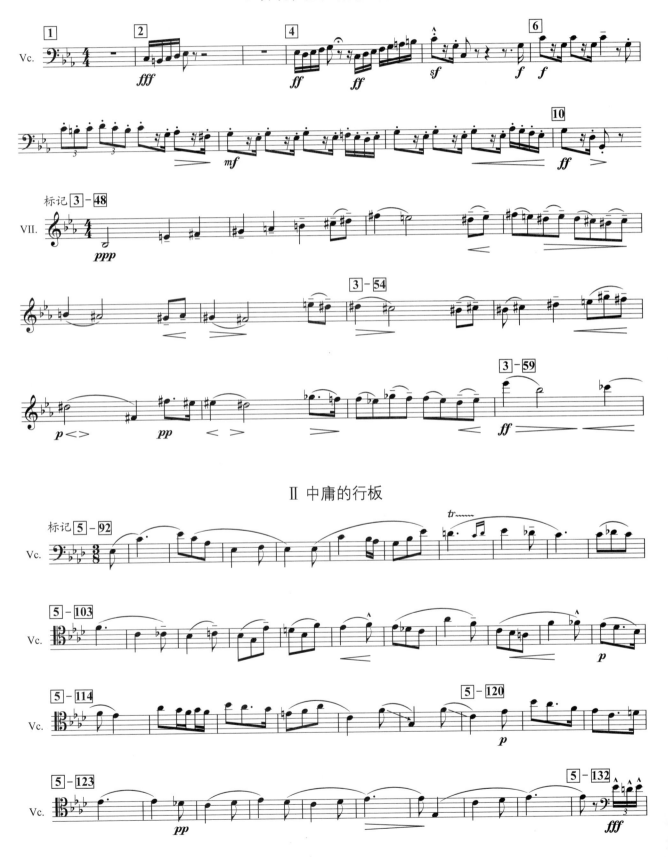

Ⅱ 中庸的行板

Ⅳ 极为庄严，但是简朴地

Ⅴ 在荒野中呼叫的人

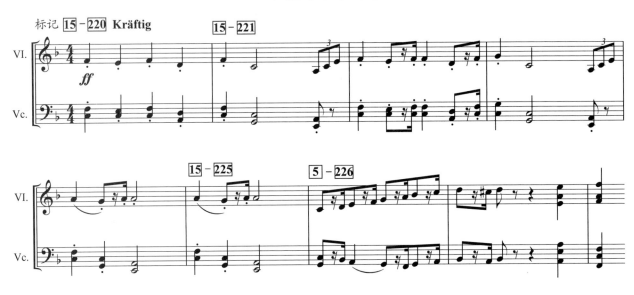

伟大的呼声

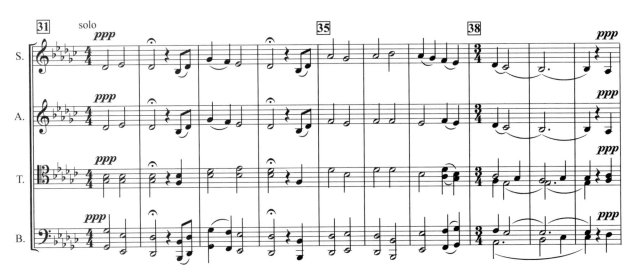

d小调第三交响曲

Mahler

Ⅰ 引子，牧神醒来，夏日来临

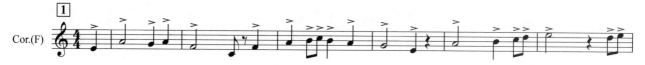

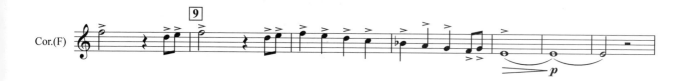

Ⅲ 森林的动物告诉我

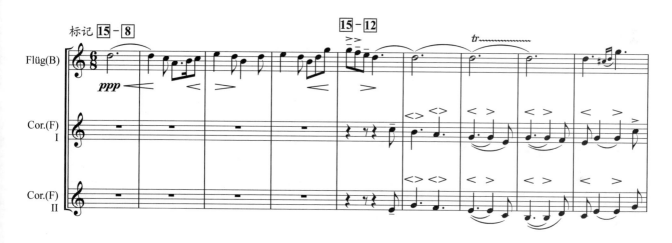

Ⅳ 人类告诉我

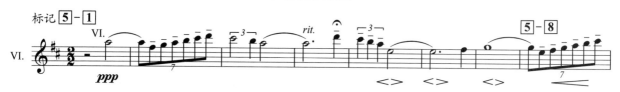

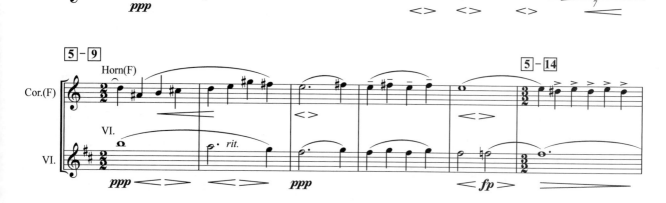

Ⅵ 爱情告诉我

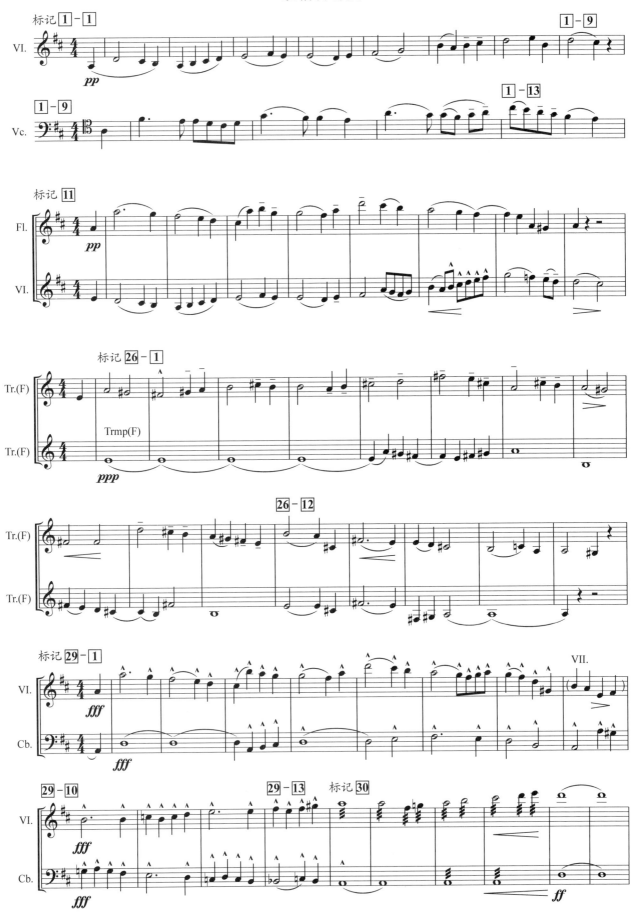

G大调第四交响曲

Mahler

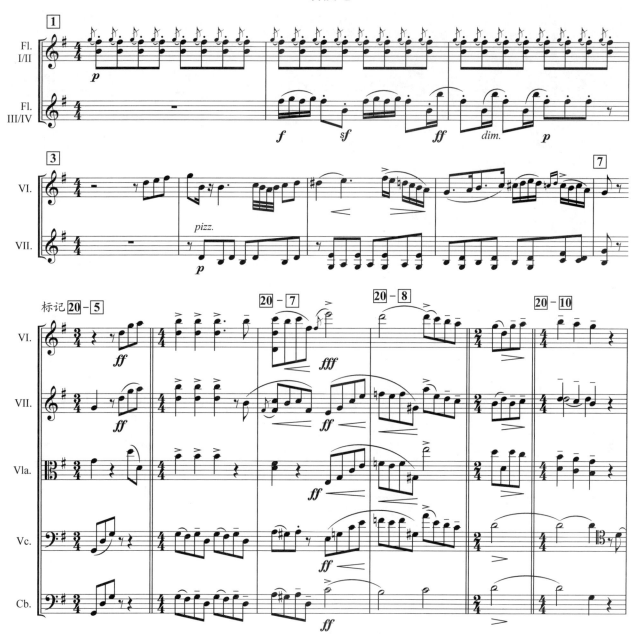

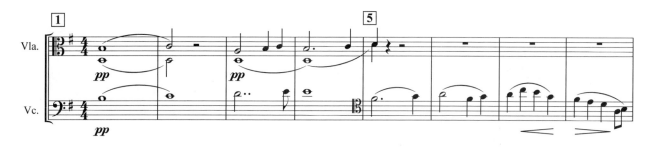

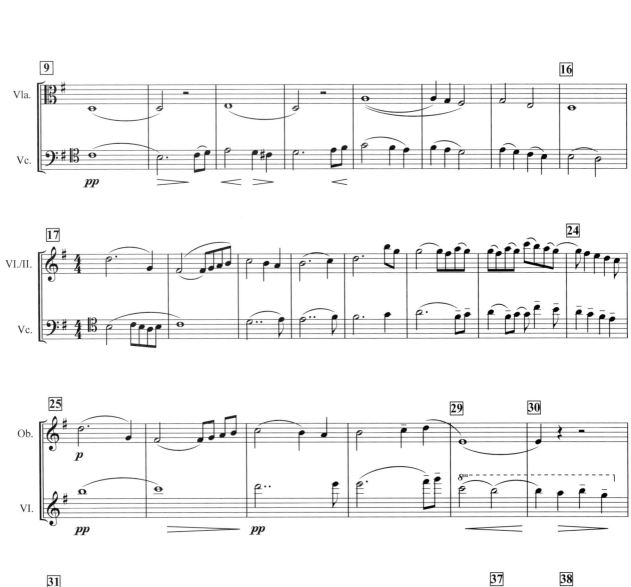

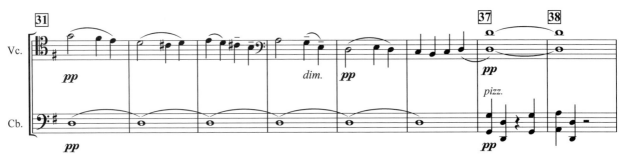

Ⅳ 极为温和

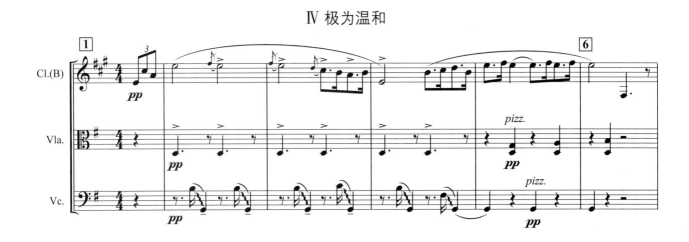

#c小调第五交响曲

Mahler

Ⅰ 葬礼进行曲

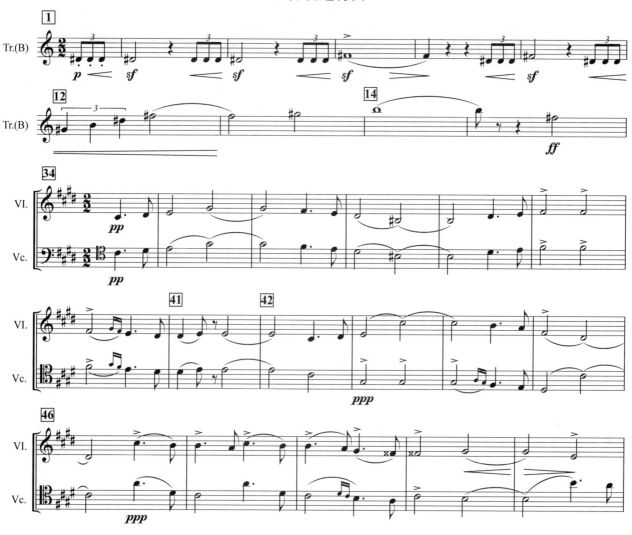

Ⅱ 暴风雨般的

III 谐谑曲

IV 稍慢的慢板

132

V 回旋曲

a小调第六交响曲

<div align="right">Mahler</div>

<div align="center">I 不太快的有力的快板</div>

II 中庸的行板

e小调第七交响曲（"夜曲"）

Mahler

Ⅰ 缓慢而庄严的序奏及快板的主部

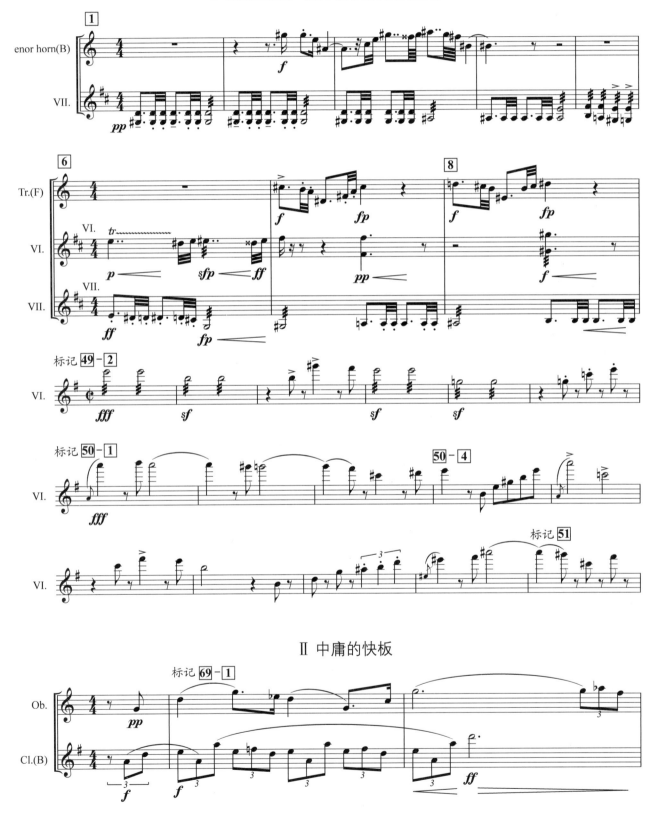

Ⅱ 中庸的快板

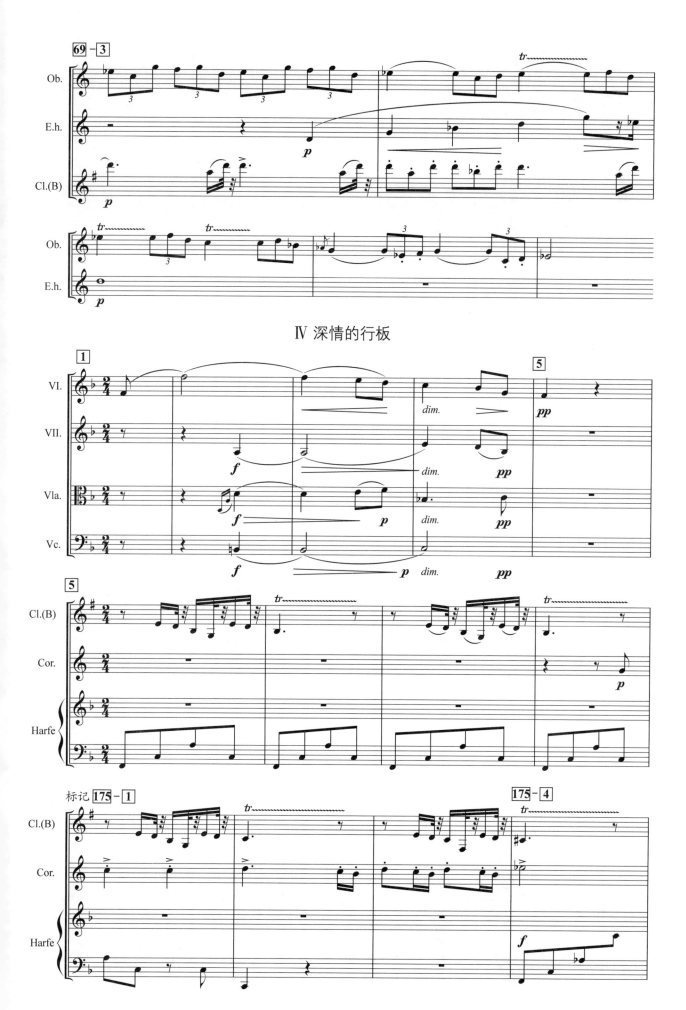

Ⅳ 深情的行板

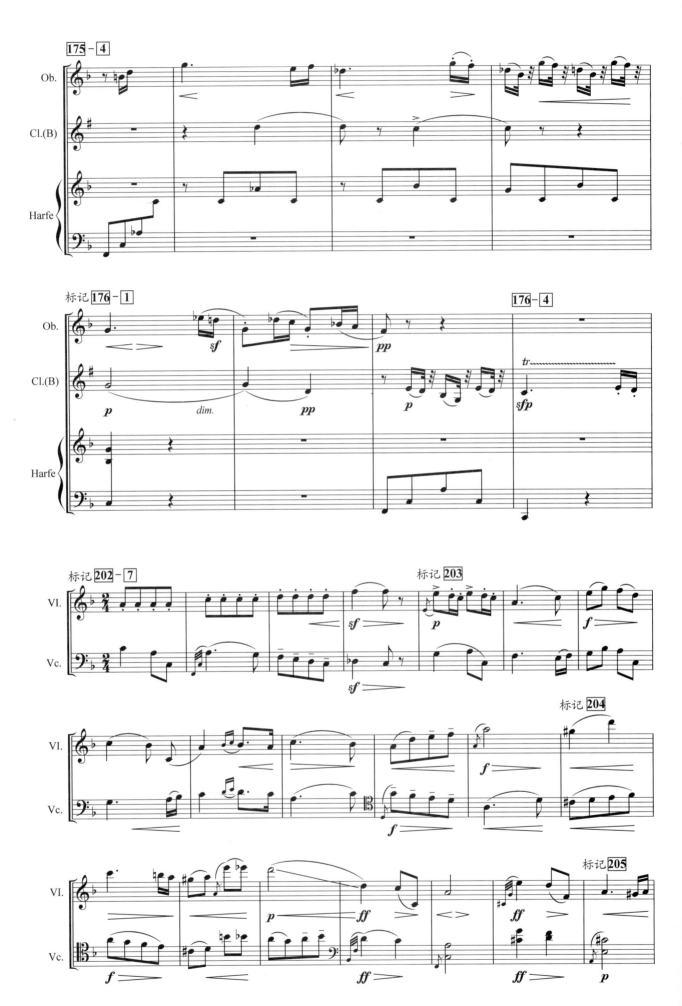

♭E大调第八交响曲（"千人"）

<div align="right">Mahler</div>

I 激烈的快板

II 稍慢板

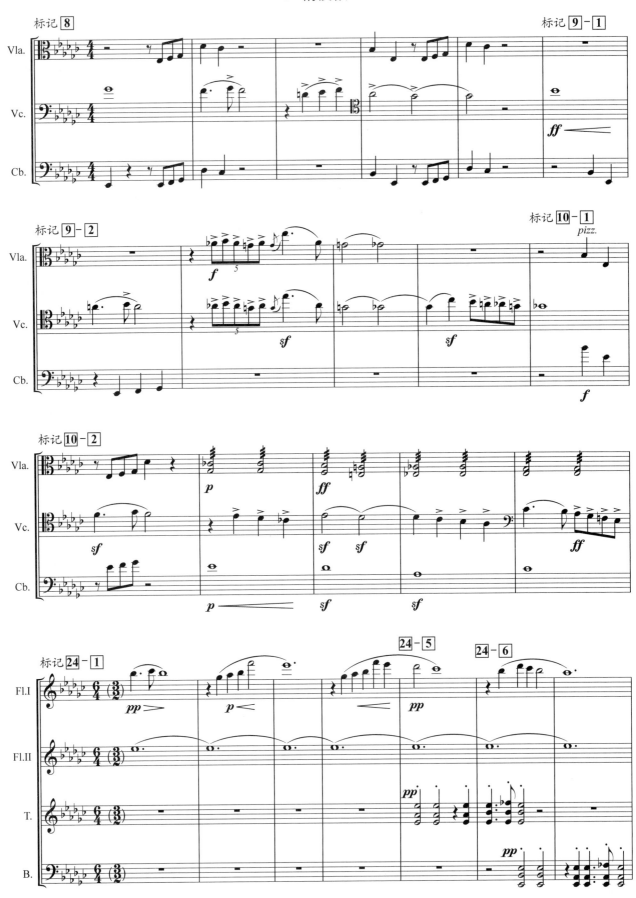

140

D大调第九交响曲

<div align="right">Mahler</div>

<div align="center">Ⅰ 悠闲的行板</div>

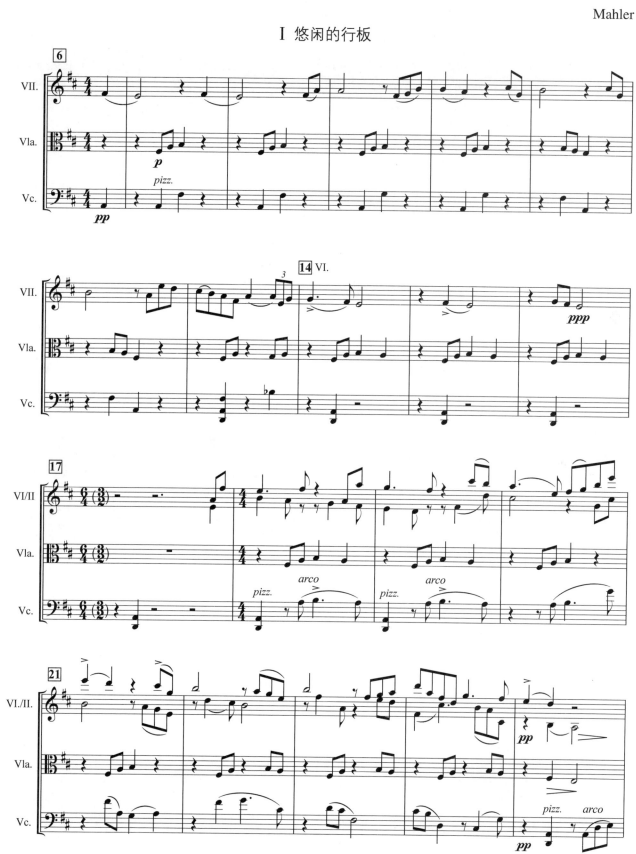

大 地 之 歌

<div align="right">Mahler</div>

Ⅰ 叹世饮酒歌

Ⅲ 青春

♯F大调第十交响曲

<div align="right">Mahler</div>

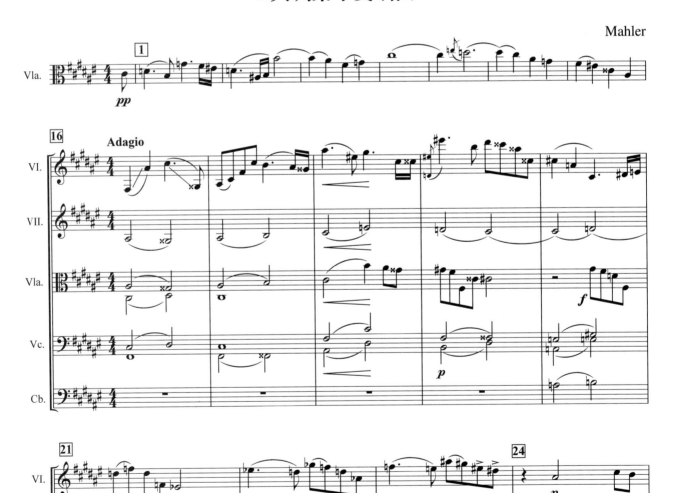

No.35　德彪西

一、作曲家及其作品推荐

- 德彪西（C. A. Debussy，1862—1918年），法国作曲家。
- 主要推荐作品：

 1.《大海》（1903—1905年）

 2.《阿拉伯风格曲第一首》（1888—1890年）

 3.《月光》（约1890年）

二、作品导读

1.《大海》

No.35–1　《大海》（3首交响素描）作于1903—1905年。德彪西曾说："谁会知道音乐创造的秘密？那海的声音，海空划出的曲线，绿荫深处的拂面清风，小鸟啼啭的歌声，这些无不在我心中形成富丽多变的印象。突然，这些意象会毫不理由地、以记忆的一点向外围扩展，于是音乐出现了，其本身就自然含有和声。"[①]《大海》的三首交响素描均有标题。

第1首，"从黎明到中午"。

乐曲描写了大海早晨的景色，风平浪静，天空、云彩以及阳光映射在海浪上。

标记 ②，1=D，$\frac{6}{4}$拍，节选的是长笛、英国管和黑管的乐谱。先是黑管演奏的五声调式色彩的音调（E—A—♭B—D）向上移动，英国管演奏带有附点与连音线的旋律（$\frac{6}{4}$ ♩♩♩　♩　♩），再由长笛在高音区演奏五声调式色彩的音调（♯C—♯F—♯G—B），仿佛在描写海浪的波动。标记 ② - ⑪小节由长笛演奏出平行五度移动的音程，如♭E—♭B、♭D—♭A等，产生了空旷的音响。

第Ⅱ首，"海浪的嬉戏"。

乐曲描写了海浪多姿多彩的嬉戏活动，比如冲击岩石，碎如珍珠。

第 ④ 小节，1=E，$\frac{3}{4}$拍。长笛演奏出快速下行的三度音程构成的旋律，表现了海浪击石后飘散洒落的景象。

第 ㊷ 小节节选的是长笛与竖琴的乐谱。在竖琴演奏五声色彩的音调时，长笛与之交流对话，形象生动地描写了海浪嬉戏的景象。

第Ⅲ首，"风与海的对话"。

第 ① 小节，1=E，$\frac{2}{2}$拍。乐曲开始处的大提琴旋律低沉，强调力度的对比，给人以提问的感觉。

① 林逸聪编撰：《音乐圣经（增订本）》上卷，第389页。

第 44 小节，小号演奏的旋律音调起起伏伏，节奏变化大，像是风与海的怒吼，随之减弱，像是波涛汹涌的间隙。

第 46 小节，长笛演奏三连音节奏及长音。第 56 小节，弦乐组在 ♭D 调上再现这一主题。这些旋律深化了对大海景象千变万化的描写。

2.《阿拉伯风格曲第一首》

No.35-2 《阿拉伯风格曲第一首》作于 1888—1890 年，是一首钢琴曲。

第 1 小节，1=E，$\frac{4}{4}$ 拍。

乐曲前 2 小节由分解和弦构成，旋律清透、温和，营造出一种宁静、高雅的气氛。第 3 小节至 4 小节的织体由三个层次组成：一是高音声部，♯C—♯F—♯C；二是中层的分解和弦形式，♯F—A—♯C；三是低音声部，二分音符的 ♯F—E—♯D—♯C。三个层次行进分明，音响协和悦耳，层次清晰细致。

第 6 小节的旋律带有五声调式色彩，节奏富有动感，三连音对应两个 8 分音符的大的连贯乐句，柔和的钢琴音响给人以美的享受。

乐曲的第二部分（中间部分），旋律与伴奏的力度加强，第三部分再现上面的主题，最后以轻轻的和弦音结束，达到一种完美的艺术境界。

3.《月光》

No.35-3 《月光》是《贝加莫组曲》中的第三首，作于 1890 年前后，1905 年修订，后被改编为管弦乐曲及小提琴等独奏器乐曲。

乐曲的音调源于意大利北部贝加莫地区的民间曲调，旋律优美，主题抒情。意大利音乐评论家加蒂（G. M. Gatti）在评论这部作品时指出："那上行琶音是如此轻盈，犹如向天空喷涌的清泉，然后在主属音的交替中恢复平静，主题在这一背景中延伸扩展，宽广而富有表情。"[①]

第 1 小节，1=♭D，$\frac{9}{8}$ 拍。

第 1 小节，三度音程构成的和弦音调轻柔、温和，富有魅力。第 2 至 8 小节，伴奏声部的节奏为 $\frac{9}{8}$ ♩. ♩.，音调随高音声部逐步下行而下行，从 ♮A 到低音 ♭D 音变化平稳，给人以宁静的感觉。

第 3 小节高音声部和第 8 小节低音声部的二连音，使乐曲在节奏和韵律上颇有特色，且具有吸引力。

乐曲的第二部分（中间部分），节奏变快，增加了旋律的流动感和力度。第三部分再现上面的主题，乐思完整，使人再次回到静谧的月光气氛中。

① 罗传开编：《外国通俗名曲欣赏词典》，第115页。

No.35-1

大 海

Debussy

Ⅰ 从黎明到中午

Ⅱ 海浪的嬉戏

Ⅲ 风与海的对话

阿拉伯风格曲第一首

Debussy

月 光

Debussy

No.36　理查·施特劳斯

一、作曲家及其作品推荐

- 理查·施特劳斯（R. Strauss, 1864—1949年），德国作曲家、指挥家。
- 主要推荐作品：
 1.《英雄的生涯》（Op.40，1898）
 2.《死与净化》（Op.24，1888）

二、作品导读

1.《英雄的生涯》

No.36-1　《英雄的生涯》（Op.40）作于1898年，全曲包括6个部分："英雄的主题""英雄的敌人""被爱情迷恋的英雄""在战场上的英雄""英雄的业绩"和"英雄的遁世"。

第Ⅰ部分，"英雄的主题"，1=♭E，$\frac{4}{4}$拍。

乐曲开始由大提琴和圆号主奏"英雄的主题"，旋律富有特色，给人以深刻的印象。

标记 12 – 1 小节仍然由大提琴演奏原来的节奏型，但音调有所变化，八度齐奏，音响洪亮。

第Ⅱ部分，"英雄的敌人"。

标记 13 – 9 小节节选的是长笛、双簧管的乐谱。长笛演奏出快速下行的乐句，旋律尖锐刺耳，描写了敌人对英雄的嘲讽、嫉妒与诋毁等丑恶行为。

第Ⅵ部分，"英雄的遁世"。

第 1 小节，1=♭E，$\frac{6}{8}$拍，节选的是圆号（F）与小提琴的乐谱。先由小提琴演奏出优美、抒情的旋律，表现了英雄的爱情生活。至标记 109，圆号演奏出展示英雄形象的主题。两个旋律相互衬托，共同发展，音响协和美妙，描写了英雄与其爱人在美好的田园风光中过着宁静安逸的生活，温馨感人。

2.《死与净化》

No.36-2　《死与净化》（Op.24）作于1888年，1890年作曲家亲自指挥首演。乐曲共4个部分，描写了一位追求崇高理想的人在弥留之际的情景：在阴暗的室内，卧床病人从沉睡中醒来，回忆往事。病人边思考，边与死神抗争，"净化"的音乐主题出现。病人回忆起青春时代的美好生活及对崇高理想的追求。最后，"净化"的音乐主题再次出现，乐曲在宁静、明朗的气氛中结束。

标记 A 节选的是长笛、双簧管和竖琴的乐谱。第一长笛演奏出明亮通透的音调，表现了病人对美好生活的回忆。

标记 B – 2 节选的是双簧管与竖琴的乐谱。旋律优美抒情，表现了生活的美好。

标记 Bb 节选的是两架竖琴的乐谱。两个声部的节奏交替，旋律悦耳动听，表现了病人对美好人生的憧憬。

三、乐曲选段

No.36–1

英雄的生涯

Strauss

Ⅰ 英雄的主题

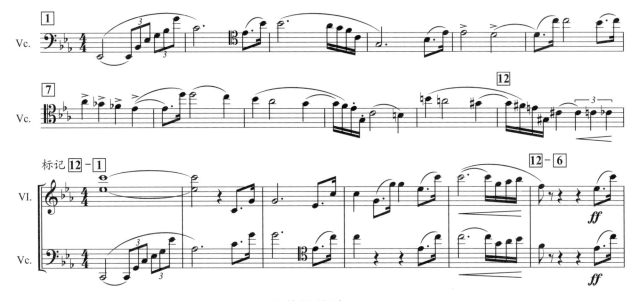

Ⅱ 英雄的敌人

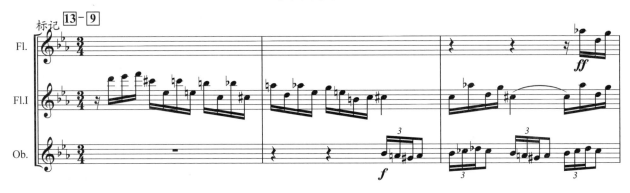

Ⅵ 英雄的遁世

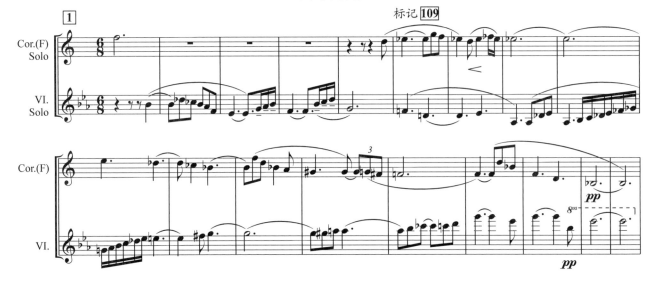

148

死 与 净 化

Strauss

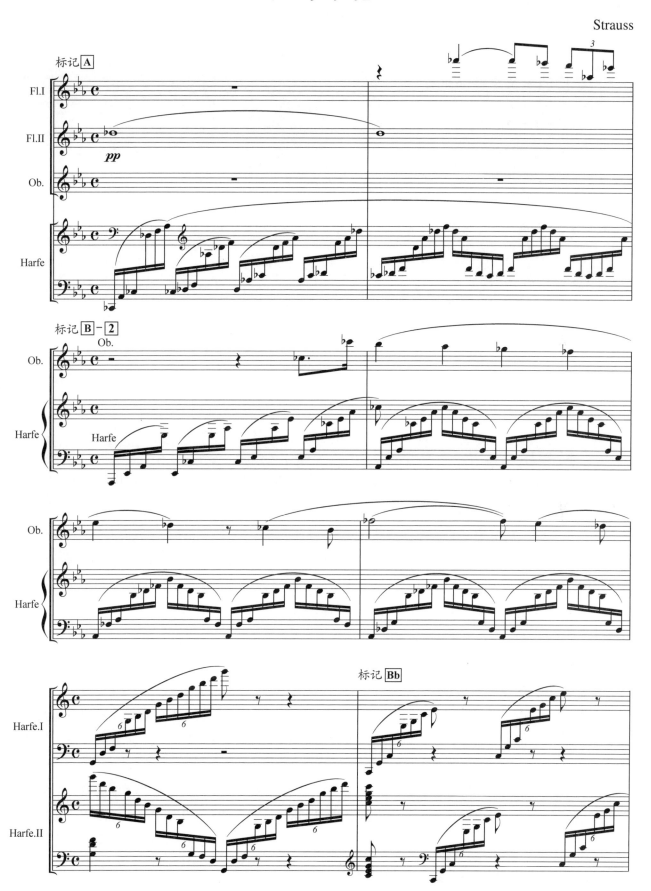

一、作曲家及其作品推荐

- 西贝柳斯（J. Sibelius，1865—1957年），芬兰作曲家。
- 主要推荐作品：

　　1.《芬兰颂》（Op.26，1899年）

　　2.《e小调第一交响曲》（Op.39，1898—1899年）

　　3.《D大调第二交响曲》（Op.43，1900年）

　　4.《C大调第三交响曲》（Op.52，1907年）

　　5.《a小调第四交响曲》（Op.63，1911年）

　　6.《♭E大调第五交响曲》（Op.82，1914—1915年）

　　7.《d小调第六交响曲》（Op.104，1923年）

　　8.《C大调第七交响曲》（Op.105，1926年）

二、作品导读

1.《芬兰颂》

No.37-1　《芬兰颂》（Op.26）作于1899年，同年在赫尔辛基首演，1900年在巴黎世界博览会上由作曲家亲自指挥赫尔辛基乐团公演。

乐曲是戏剧《历史的场景》配乐的最后一曲，反映了芬兰人民痛苦的生活和反抗敌人入侵、争取民主自由的斗争精神。专门从事西贝柳斯作品研究的芬兰音乐家艾克曼（Karl Ekman）曾说："起初批评家们和群众都未能领悟，直到经过彻底修改，并以标题《芬兰颂》告诉人们，在北极圈中有一个小国正在为她的生存而斗争。大家才明白乐曲的真正意义。"[①]

第 ① 小节是乐曲的开始部分，圆号四个声部演奏出沉重、压抑的和弦式和声，长号演奏的♯C音至♯B音为主要音调，力度f——fz，形象地描绘了芬兰人民的痛苦生活。第 ⑨ 小节由定音鼓演奏，加强了悲壮的气氛，第 ⑩ 与 ⑪ 小节由半音B—♯A构成，情绪依旧痛苦、悲愤。

标记 Ⅰ 节选的是长笛、双簧管和黑管的乐谱，1=♭A，$\frac{4}{4}$拍。长笛主奏的旋律庄重典雅、伤感动人，其他两个声部也有旋律，还有以三、六度音程为主的和弦作和声支持。乐曲节奏规整，和声传统。这段音乐至今在世界各地流传，影响深远。

标记 Ⅼ 节选的是弦乐组的乐谱。第一小提琴与大提琴相隔八度，再次奏响主题旋律，第二小提琴与中提琴作和声支撑，大贝司的拨奏在强调根音的同时，与主题音调作反向进行，使乐队音响更

　　① 转引自罗传开编：《外国通俗名曲欣赏词曲》，第312页。

加厚实、开阔，配器精彩，音乐具有魅力。

allarg.部分节选的是乐曲最后部分的定音鼓乐谱，只有♭A、♭E两音，力度是 **𝆑𝆑**、**𝆑𝆑𝆎**，为全曲的结束增添了力量。

2.《e小调第一交响曲》

No.37-2 《e小调第一交响曲》（Op.39）作于1898—1899年，1899年在赫尔辛基首演，乐曲有4个乐章。

第Ⅰ乐章，不太快的行板，1=♭B，$\frac{2}{2}$拍。

管乐部分的第 ① 小节，黑管演奏出稍带忧伤的旋律，节奏从容。第 ⑩ 至 ⑫ 小节的音调模仿式逐步上升，至第 ⑭ 小节的三连音（$\frac{2}{2}$ ♩ ♩ ♩），节奏韵律更加生动。

弦乐部分的第 ① 小节，1=G，$\frac{6}{4}$拍。在中提琴和弦音的伴奏下，第一小提琴在第 ⑤ 小节奏出坚定、果断的旋律，中提琴与大提琴在第 ⑥ 至 ⑨ 小节进行模仿，进一步强化主题。第 ⑭ 小节的和弦组成音有G—B—♯D，其中G—♯D为增五度音程，作基础低音声部，使和声更加突出鲜明，加强了音乐的表现力。

第Ⅳ乐章，幻想曲似的，行板转快板。

第 ① 小节，1=C，$\frac{4}{4}$拍。小提琴在中低音区演奏出主题旋律，情感真切，音调厚重有力，表现出一种顽强奋斗的精神风貌。

3.《D大调第二交响曲》

No.37-3 《D大调第二交响曲》（Op.43）作于1900年，1902年西贝柳斯亲自指挥首演。根据音响效果，此曲也被人称为《"田园"交响曲》，有4个乐章。

第Ⅰ乐章，小快板，D大调，奏鸣曲式。

第 ⑨ 小节，1=D，$\frac{6}{4}$拍，节选的是双簧管、黑管与圆号（F）及弦乐组的乐谱。在弦乐组轻轻的伴奏下，双簧管与黑管主奏的和声式旋律清纯、明亮，大贝司稳定不变的根音（D音）给人以厚实、纯朴的感觉。圆号分四个声部层次，从第 ⑫ 小节后依次给予和声支撑，音响温柔协和，一派美丽的田园风光。

第Ⅳ乐章，中庸的快板，D大调，自由奏鸣曲式。

第 ㉕ 小节节选的是第一小提琴与大提琴的乐谱，1=D，$\frac{3}{2}$拍。弦乐组演奏的第一主题宽广舒展、坚强有力。第 ㉜ 小节的旋律，音阶式向上推进，再现主题，更显气势磅礴，音乐也更加开阔、抒情。

4.《C大调第三交响曲》

No.37-4 《C大调第三交响曲》（Op.52）作于1907年，同年由作曲家指挥首演，共3个乐章。

第Ⅰ乐章，中庸的快板，奏鸣曲式。

第 ① 小节节选的是大提琴的乐谱，1=C，$\frac{4}{4}$拍。旋律风趣幽默，音色厚实，节奏欢快，同音反复的16分音符加强了主题的表现力，形象地描绘了芬兰人民的性格特点。

第Ⅲ乐章，中板转快板，二段体。

第 ① 小节节选的是中提琴与大提琴的乐谱，1=C，$\frac{4}{4}$拍。中提琴和大提琴的一个声部以和弦形式演奏旋律，稍带忧伤情感，音调具有芬兰民歌色彩，乐句短小精悍，节奏突出（$\frac{4}{4}$ X － X － ｜ X X X － X 0 ｜），旋律简明悠扬。中提琴与大提琴的另一低声部作和声支持。

151

5.《a小调第四交响曲》

No.37-5 《a小调第四交响曲》（Op.63）作于1911年，共4个乐章。乐曲写得非常精练，从头至尾没有一个多余的音符，被许多乐评人认为是西贝柳斯最优秀的交响曲。

第 I 乐章，极温和的速度，近似慢板。

第 1 小节，1=C，$\frac{4}{4}$拍。大提琴在低音区演奏出深沉、厚重的旋律，节奏缓慢，但采用的切分节奏（$\frac{4}{4}$）及附点音符（$\frac{4}{4}$）使乐曲的韵律富有动态变化。

第 IV 乐章，快板。

标记 T - 17 小节节选的是弦乐组的乐谱，1=C（a小调），$\frac{2}{2}$拍。这部分的和声配制富有特色，其中标记 T - 18 与 T - 19 小节的和声与切分节奏相交融，音响与律动很有特色。从标记 W 处开始，大提琴和大贝司由低音向上音阶式移动（A—B—C—D—E—#F—#G—A），产生很鲜明的音响效果，其中的#F、#G音又显示出旋律小调的特征音，展示出调性色彩。

6.《♭E大调第五交响曲》

No.37-6 《♭E大调第五交响曲》（Op.82）作于1914—1915年，1915年12月8日在庆祝西贝柳斯50大寿生日的音乐会上由作曲家本人指挥首演。乐曲共3个乐章，后于1919年修改，现在多用修改版。

第 I 乐章，中板，1=♭E，$\frac{12}{8}$拍。

第 1 小节节选的是长笛、双簧管、黑管、大管和圆号的乐谱。开始由4个声部的圆号演奏，第一圆号演奏主题，旋律温和、悠扬、光明，其他三个声部的圆号作和声支持。紧接着大管演奏旋律，随后长笛和双簧管在高音区回响，之后长笛与黑管再次回响，仿佛山谷里的阵阵回声，展示了大自然的美好。

标记 N 节选的是双簧管、小号（B）和大提琴的乐谱，1=B，$\frac{12}{8}$拍。小号演奏主题并移位模仿演奏，双簧管以三度音程和弦给予应答。大提琴作8分音符的和弦分解形式演奏，旋律层次丰富，音响饱满，气氛活跃。

第 II 乐章，行板转近似小快板，自由奏鸣曲式。

第 9 小节节选的是长笛、双簧管与小提琴的乐谱，1=G，$\frac{3}{2}$拍。先由长笛以跳音形式演奏旋律，至第 12 小节由小提琴拨奏以三度音程为基础的音阶式上行旋律，然后模仿第 9 小节的主题至标记 A 。之后由双簧管模仿式衔接，音色变化丰富，音乐形象活泼。

标记 B ，1=G，$\frac{3}{2}$拍。小提琴演奏流畅的变奏式主题，加强了主题的形象。

第 III 乐章，很快的快板。

标记 D ，圆号的演奏分成四个声部，以问答的形式构成旋律进行。

标记 O - 7 节选的是小号与小提琴的乐谱，1=♭E，$\frac{3}{2}$拍。小号的演奏分成三个声部，声响光辉明亮。标记 O - 9 小节后，小提琴在高音区演奏抒情优美的旋律，既有铜管的力度，又有弦乐的柔和，音响效果非常好。

7.《d小调第六交响曲》

No.37-7 《d小调第六交响曲》（Op.104）作于1923年，于同年首演，共4个乐章。

第 I 乐章，极温和的快板。

第 1 小节节选的是小提琴与中提琴的乐谱，1=C，$\frac{2}{2}$拍。第一、二小提琴的演奏都各自细分成两个声部。开始由第二小提琴以三度音程构成的和弦形式演奏主题，至第 5 小节由第一小提琴以八

度D音开始应答，旋律采用多利亚调式（D—E—F—G—A—B—C—D）。第 13 小节，第一小提琴的两个声部的旋律反向进行，和声纯净协和、悦耳动听，表现出一种庄重、典雅而又宽广的艺术意境。

标记 A 节选的是长笛、双簧管及弦乐组的乐谱，配器方面有多处亮点，比如第二小提琴与大提琴在标记 A – 2 和 A – 3 小节采用的双附点节奏，标记 A – 5 与 A – 6 小节第二小提琴与中提琴的依次下行，标记 A – 7 第二小提琴的低音声部在第一、二小提琴的长持续音下演奏的带有双附点节奏的旋律缓慢下行（F—E—D），增强了乐曲的表现力。

第Ⅲ乐章，活泼地。

标记 I – 9 小节，1=C，$\frac{6}{8}$拍。圆号的长音，配以小提琴快速的16分音符流动。这段乐曲的旋律，部分音调采用的也是利地亚调式（F—G—A—B—C—D—E—F）及多利亚调式（D—E—F—G—A—B—C—D）。

第Ⅳ乐章，很快的快板。

第 1 小节节选的是长笛、小提琴与大提琴的乐谱，1=C，$\frac{4}{4}$拍。长笛与第一小提琴温柔从容地演奏主题旋律，大提琴演奏波浪式的旋律回应，音乐抒情温和，营造了一种和谐的气氛。

8.《C大调第七交响曲》

No.37–8 《C大调第七交响曲》（Op.105）是一首单乐章交响曲，作于1926年，同年由作曲家亲自指挥首演。

Ⅰ，开始部分，慢板。

第 1 小节节选的是大管与大提琴的乐谱，1=C，$\frac{3}{2}$拍。开始由定音鼓击奏，然后全乐队从A音向上演奏音阶式旋律，节奏缓慢，气氛庄重肃穆。

标记 B 节选的是弦乐组的乐谱。作曲家将弦乐组的演奏加以细分，整个音乐旋律抒情、庄重、感人，和声层次清晰、丰富，节奏平稳、舒缓，具有一种博大、开阔的气势。

三、乐曲选段

No.37–1

芬 兰 颂

Sibelius

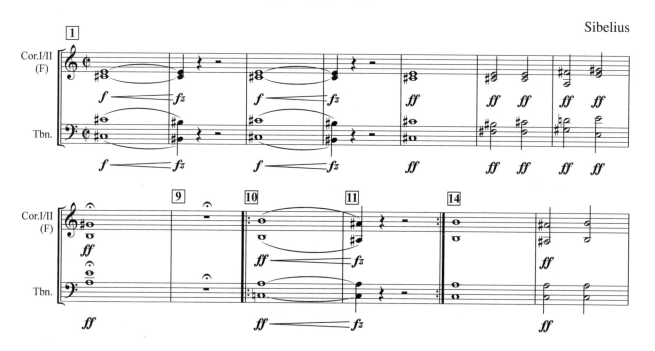

153

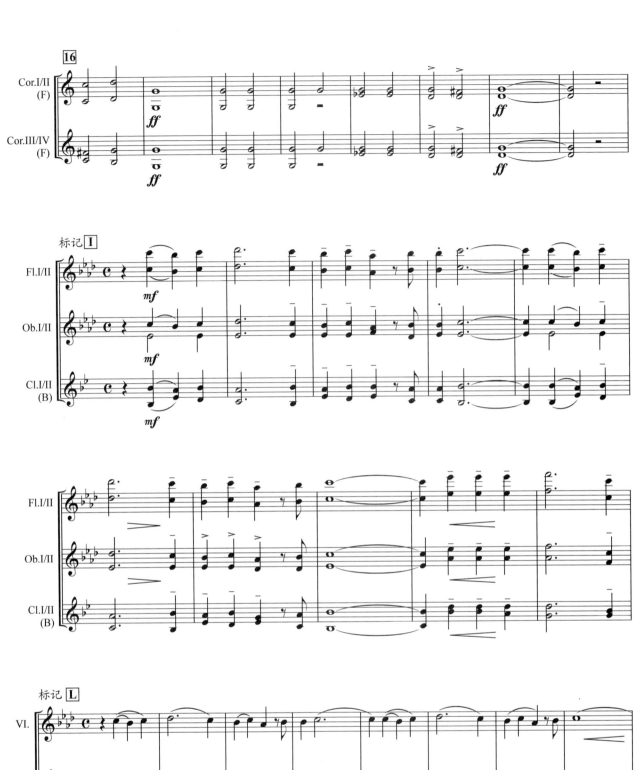

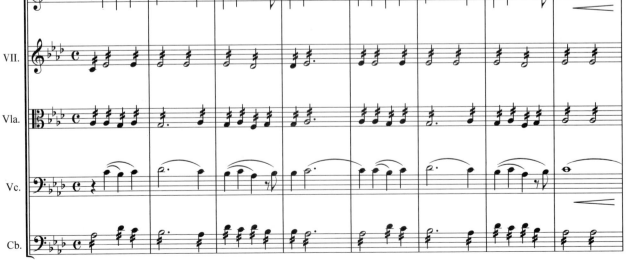

154

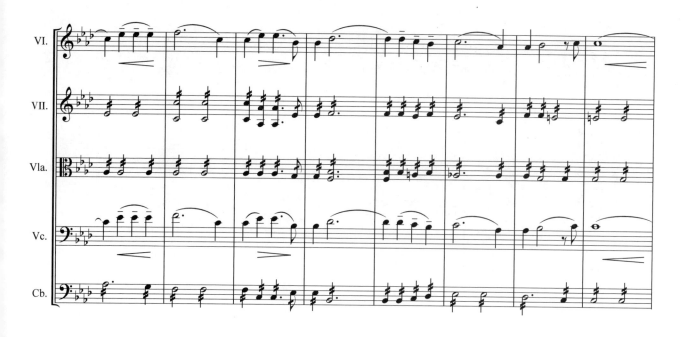

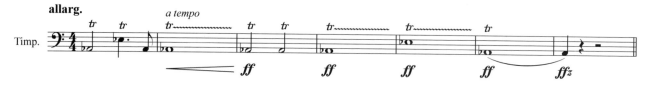

No.37–2

e小调第一交响曲

I 不太快的行板

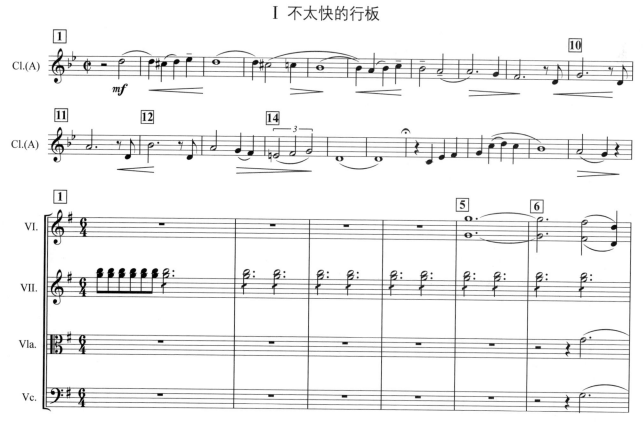

155

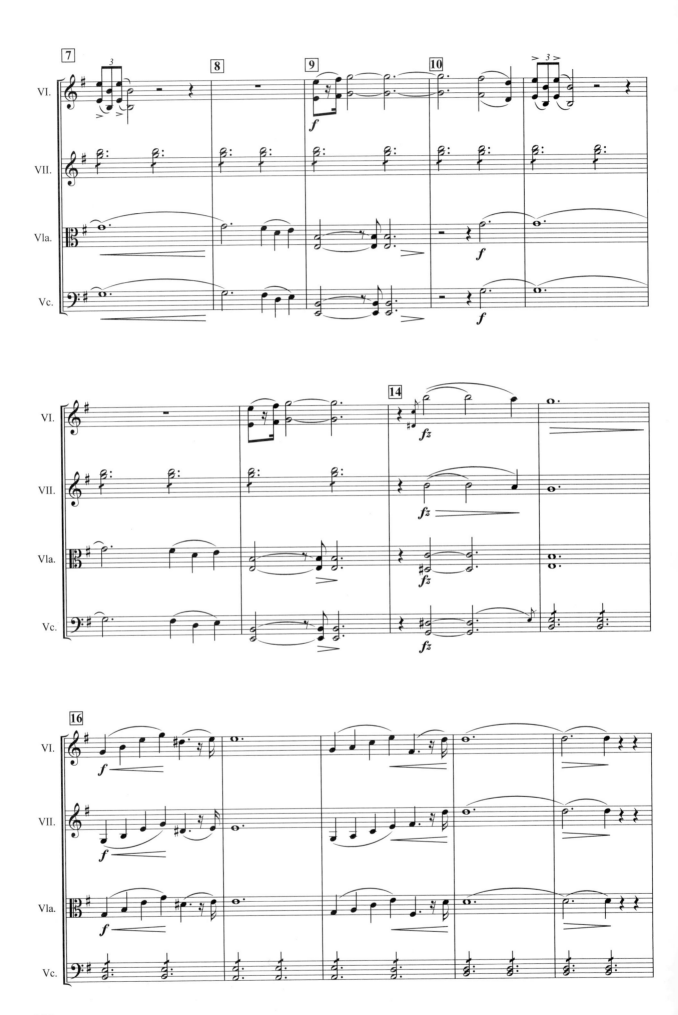

156

IV 幻想曲似的，行板转快板

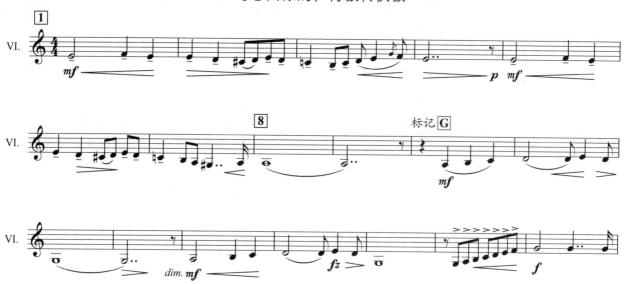

No.37–3

D大调第二交响曲

Sibelius

I 小快板

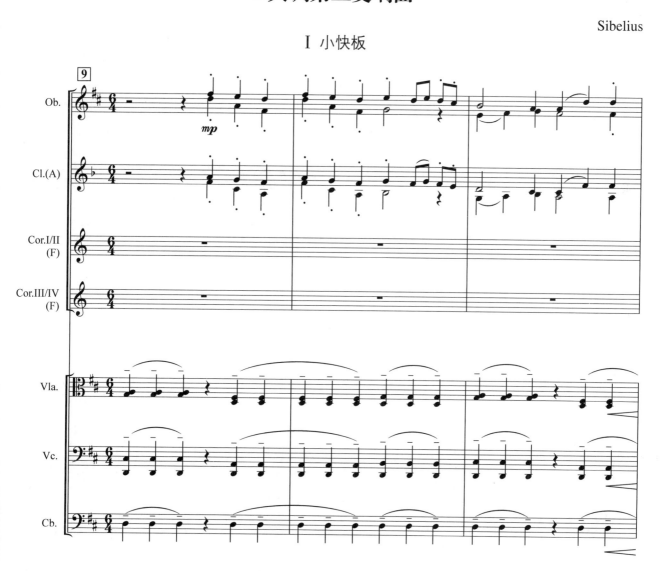

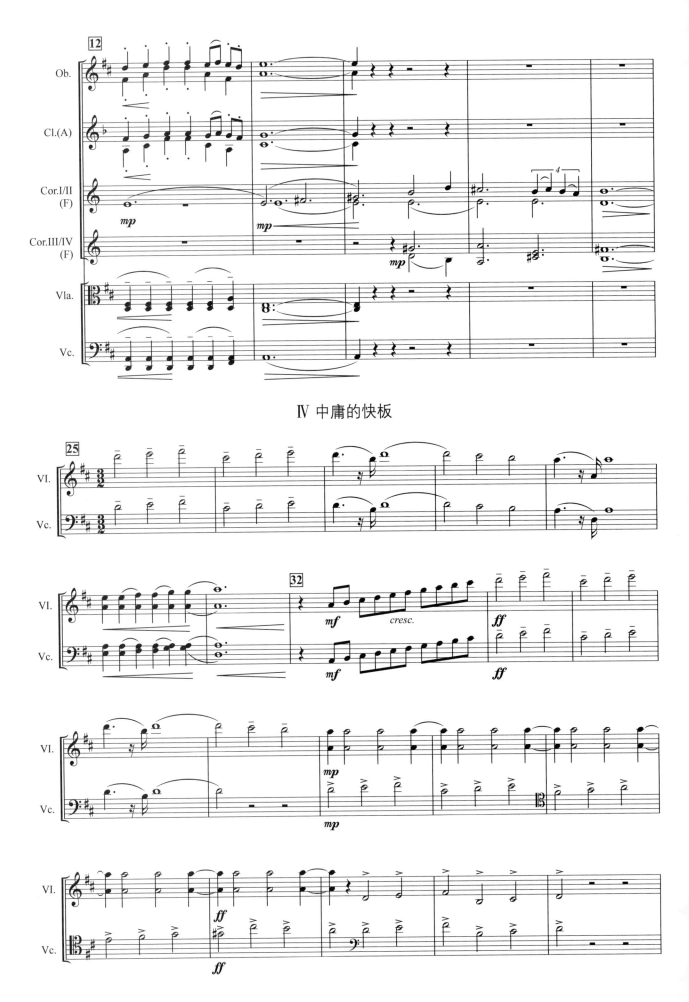

IV 中庸的快板

C大调第三交响曲

Sibelius

Ⅰ 中庸的快板

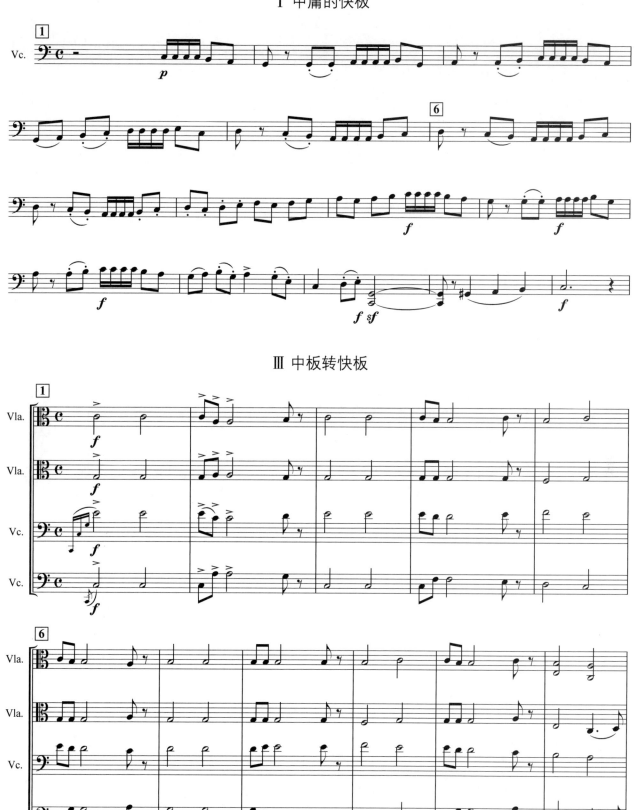

Ⅲ 中板转快板

a小调第四交响曲

Sibelius

Ⅰ 极温和的速度，近似慢板

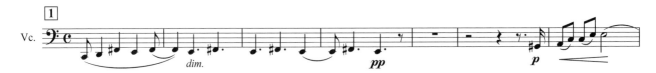

Ⅳ 快板

♭E大调第五交响曲

Sibelius

Ⅰ 中板

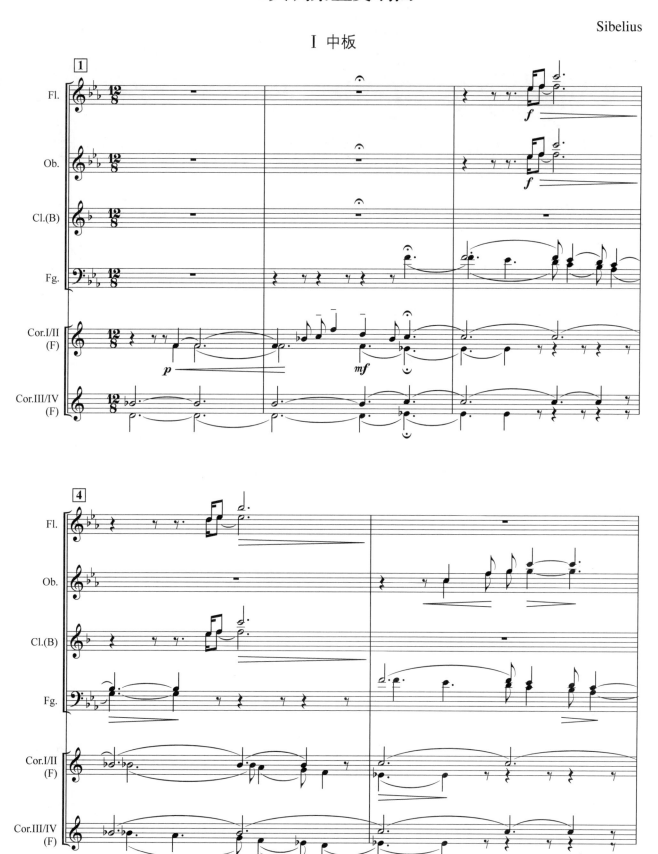

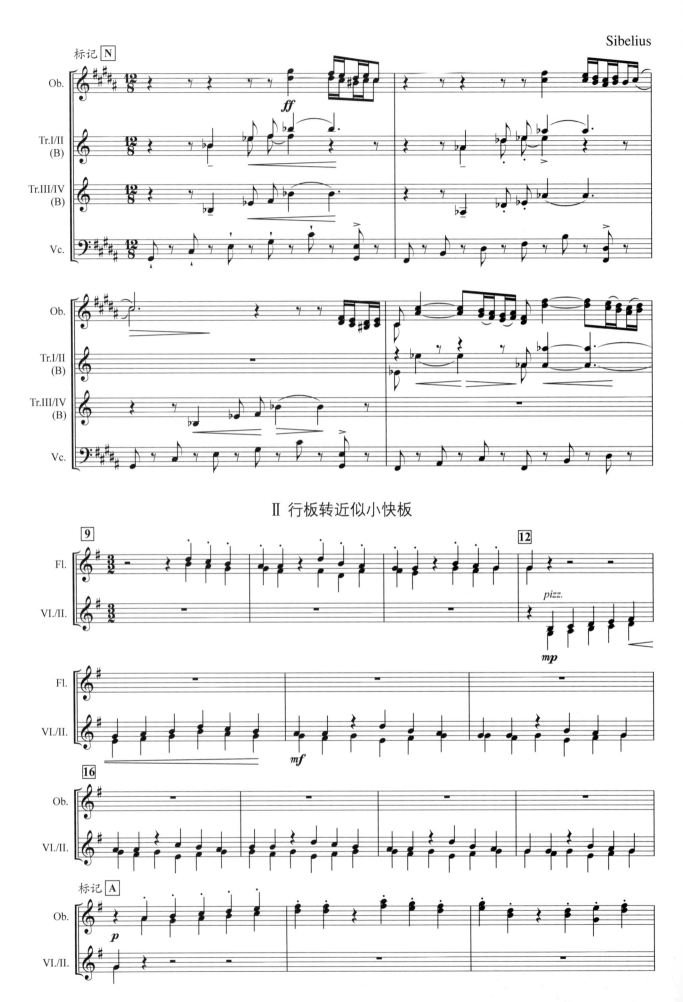

标记 N

Sibelius

Ⅱ 行板转近似小快板

标记 A

162

Ⅲ 很快的快板

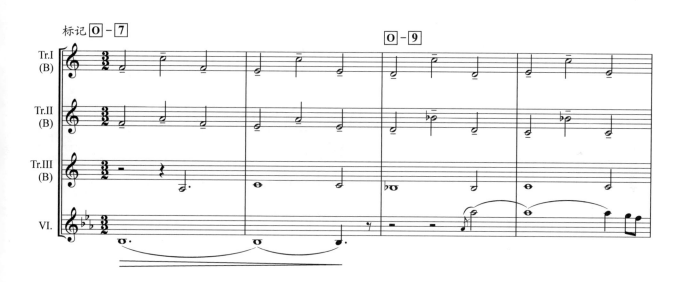

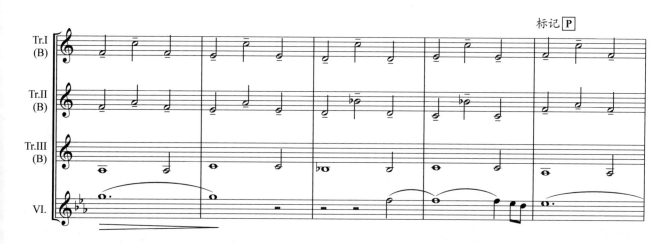

d小调第六交响曲

Sibelius

I 极温和的快板

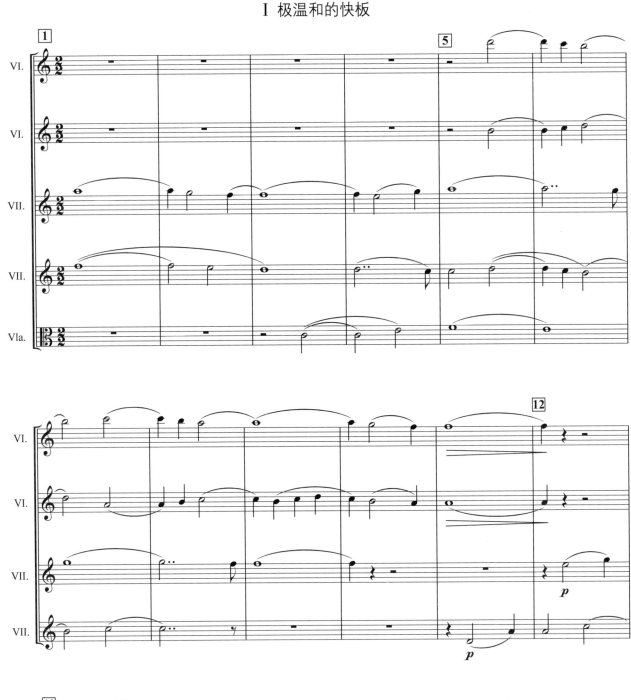

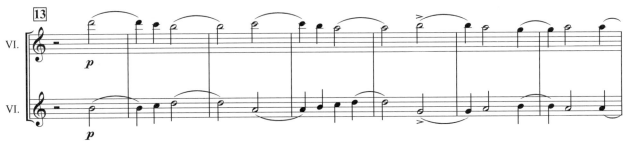

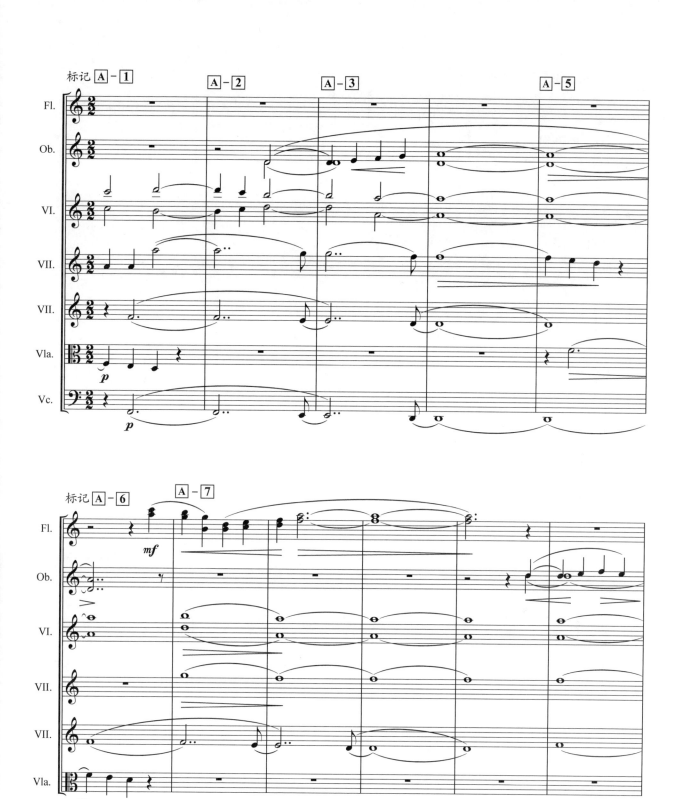

Ⅲ 活泼地

No.37-8

C大调第七交响曲

<div align="right">Sibelius</div>

I 开始部分，慢板

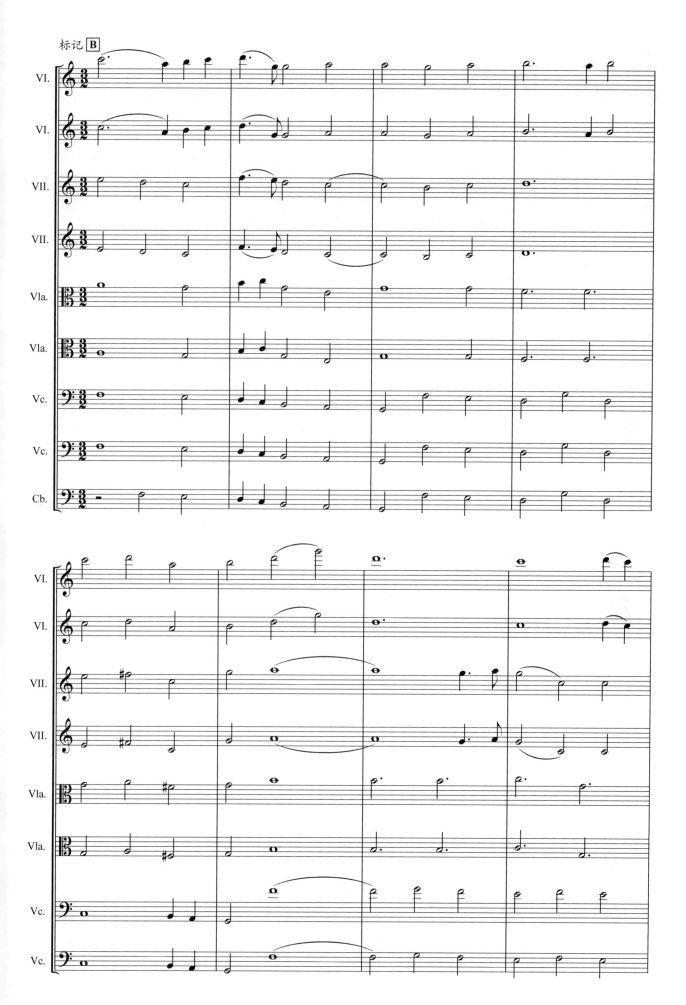

No.38 莱哈尔

一、作曲家及其作品推荐

- 莱哈尔（F. Lehár，1870—1948年），匈牙利作曲家。
- 主要推荐作品：
 《金与银圆舞曲》（Op.79，1902年）

二、作品导读

《金与银圆舞曲》

No.38-1 《金与银圆舞曲》（Op.79）作于1902年，是一首管弦乐曲，采用的是维也纳圆舞曲的结构：序奏加上3首小圆舞曲（每首小圆舞曲的结构均为二部曲式——A+B），最后是尾声。这首管弦乐曲的各首小圆舞曲旋律优美，适宜为舞蹈伴奏，是作曲家诸多作品中流传最广的一首，下文的赏析使用的是钢琴版乐谱。

序奏，1=C，$\frac{4}{4}$拍。

前3小节的装饰音活泼灵敏，为乐曲的开始增添了轻松的气氛。第 ④ 小节的F音作延长（⌒），然后，琶音分解和弦由低音向高音以16分音符快速演奏，把气氛推向高潮。第 ⑭ 小节由木管及打击乐组演奏和弦音式的旋律，轻巧、欢快。

第Ⅰ小圆舞曲，1=C，$\frac{3}{4}$拍。

标记 ① （A）由弦乐组演奏出优雅、温和的旋律，节奏从容，气质高雅。这段音乐主题反复时采用弱音量演奏，在竖琴流水般的伴奏下，显得更有魅力。标记 ② 是第Ⅰ小圆舞曲的B部分，强调节奏的重音在第二拍，加强了韵律变化与力度对比。

第Ⅱ小圆舞曲，1=F，$\frac{3}{4}$拍。

标记 ③ （A）由弦乐组演奏音域更宽广的旋律，调式的转换使音响更明亮。标记 ④ 为B部分，由木管及小号等演奏，音色更加明亮。和弦音使音响更加饱满、丰富，节奏上强调第二拍。

第Ⅲ小圆舞曲，1=D，$\frac{3}{4}$拍。

标记 ⑤ （A）以三度音程构成旋律进行，向高音区发展，音色更加明亮、开阔。♯E与♯A的运用使和声更加动听。

标记 ⑥ （B）由弦乐组在中音区演奏，旋律优美、温和，乐句结构层次清晰，特别是标记 ⑥-㉑ 小节后，旋律向高音区发展，给人一种亲切温暖的感觉。

标记 ⑦ 为连接乐段，1=♭E，$\frac{3}{4}$拍。这段旋律连接第Ⅲ小圆舞曲与再次从头演奏的乐段，弦乐组再次演奏第Ⅰ小圆舞曲的主题后，乐曲在欢快热烈的气氛中结束。

No.38–1

金与银圆舞曲

Lehár

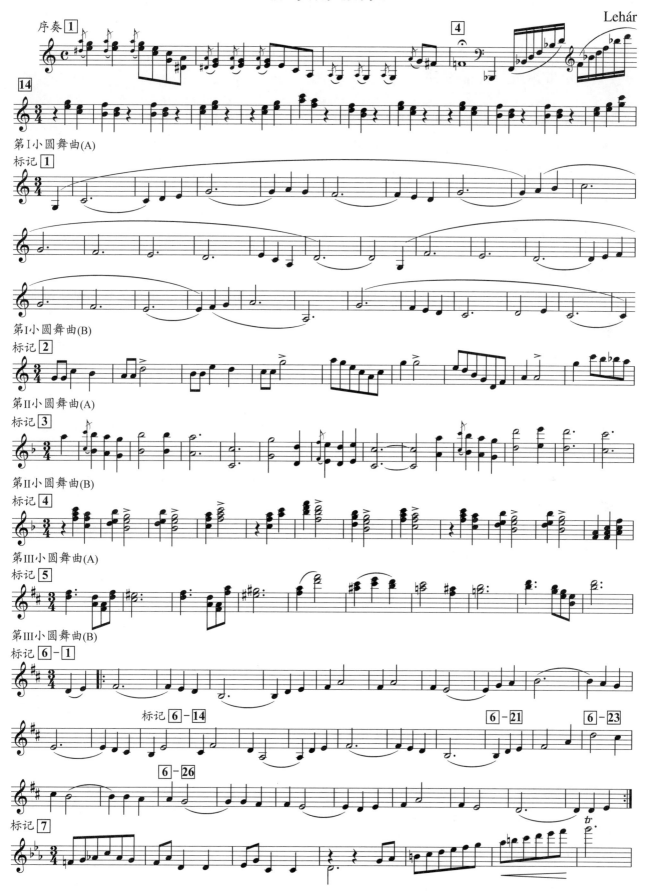

一、作曲家及其作品推荐

- 沃恩·威廉斯（R. V. Williams，1872—1958年），英国作曲家。
- 主要推荐作品：

《云雀高飞》（为小提琴与乐队而写，1914年）

二、作品导读

《云雀高飞》

No.39-1　《云雀高飞》（为小提琴与乐队而写）作于1914年前后，下文引用的是小提琴独奏与钢琴伴奏版本的乐谱。

第 1 小节，1=G，6/8拍。第 1 至 2 小节，钢琴伴奏作引子，高音声部由三组五度音程（G—D、A—E和B—♯F）构成和声，作伴奏的低音声部的E音保持不变，使音乐产生平稳宁静的感觉，仿佛描写了深远的地平线和空旷宁静的天空。第 3 小节是小提琴独奏，从第二拍开始，给人一种从容的感觉，旋律逐渐向上发展，节奏以32分音符不断增多的形式变化，仿佛描写了云雀在空中自由飞翔的情景。

标记 G－4 小节，1=G，2/4拍。这一小节的节拍发生了变化，伴奏声部的节奏与小提琴独奏的节奏相互交替与支持，动静平衡。

乐曲的发展部，小提琴与伴奏声部的保持音坚定有力，伴奏的和弦饱满充实，小提琴的节奏变化多，音区跨度大，这些都使乐思得到充分的发展。

标记 W－1 小节，1=G，6/8拍。小提琴的旋律由高向低逐步下行，伴奏声部以和弦的形式加以衬托。标记 W－2 和 W－3 小节小提琴演奏的音程有小六度（♯F—D）、纯五度（E—B），而伴奏声部的音程有纯五度（D—A、C—G、B—♯F）和大六度（G—E），两者结合起来产生了奇特的音响效果。标记 W－4 小节的旋律与伴奏的音程有纯四度、纯五度和纯八度，标记 W－5 小节的伴奏声部的和弦音延续到标记 W－6 小节，产生了一种宁静的感觉。

标记 Y 为结尾部分。钢琴伴奏先停止演奏，只有小提琴以减小音量的形式继续演奏，节拍自由，但乐句清晰，音区越来越高，音量越来越弱，表示云雀追随自由，飞向远方的天际。

No.39–1

云雀高飞

Williams

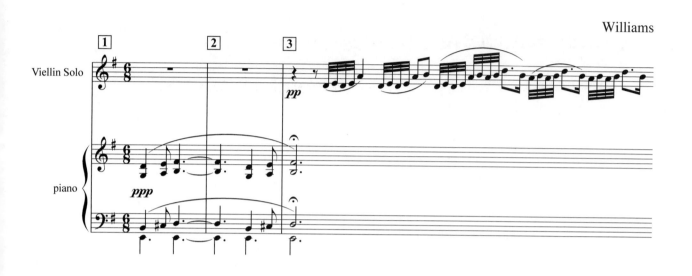

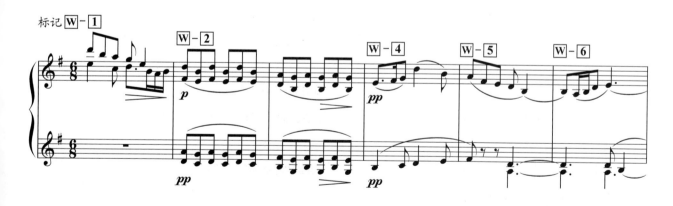

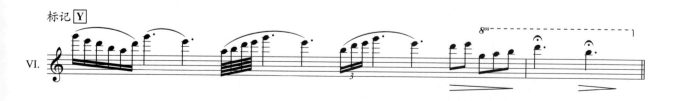

No.40 拉赫玛尼诺夫

一、作曲家及其作品推荐

- 拉赫玛尼诺夫（S. V. Rachmaninov，1873—1943年），俄国作曲家、钢琴家。
- 主要推荐作品：
 1.《c小调第二钢琴协奏曲》（Op.18，1900—1901年）
 2.《d小调第三钢琴协奏曲》（Op.30，1908—1909年）
 3.《e小调第二交响曲》（Op.27，1906—1907年）
 4.《交响舞曲》（Op.45，1940年）
 5.《帕格尼尼主题狂想曲》（Op.43，1934年）

二、作品导读

1.《c小调第二钢琴协奏曲》

No.40-1 《c小调第二钢琴协奏曲》（Op.18）作于1900—1901年，同年由作曲家本人担任钢琴独奏首演，于1905年获格林卡奖。乐曲共3个乐章。

第Ⅰ乐章，中板，c小调，奏鸣曲式。

开始前8小节由钢琴演奏和弦，庄重、沉稳，仿佛是钟声。钢琴演奏分解和弦时乐队进入，标记 1 由弦乐主奏，旋律浑厚有力，具有俄罗斯音乐风格。

标记 2 – 1 小节，大提琴主奏旋律，音调逐步向上发展。至标记 2 – 8 小节由小提琴演奏，再次提升旋律高度，音乐开阔、舒展，充满希望与力量。音乐发展到标记 2 – 16 小节，到达这段旋律的最高音D音，然后逐步下行。整个音乐旋律起伏大，和声丰富，结构规整，主题深刻。

第Ⅱ乐章，慢板，1=E，$\frac{4}{4}$拍，$\frac{3}{2}$拍。

标记 17 节选的是长笛与黑管的乐谱。先由长笛演奏出带有变化半音的柔和清新的引子，再由黑管演奏出优美、梦幻般的音调，其中$\frac{3}{2}$拍与$\frac{4}{4}$拍交替（标记 17 – 5 至 17 – 6 小节），音乐语汇表达流畅，情感真切，旋律感人。

第Ⅲ乐章，快板，1=C，$\frac{2}{2}$拍。

第 1 小节节选的是小提琴与大提琴的乐谱。节奏灵巧，音调刚劲有力，音乐有朝气与幽默感。

maestoso由全乐队演奏旋律，抒情、开阔。连音的节奏及切分音的节奏，使乐句更加舒展，更有动力。♭A及其他变化半音的使用，使调性产生对比与变化，为旋律的发展增添了色彩。全乐队的演奏宽阔而又洪亮，使听众产生强烈的共鸣，印象深刻。

2.《d小调第三钢琴协奏曲》

No.40-2 《d小调第三钢琴协奏曲》（Op.30）作于1908—1909年，共3个乐章。

第Ⅰ乐章，不太快的快板，D小调，自由奏鸣曲式。

乐曲开始由弦乐与木管演奏2小节引子。钢琴在第 ① 小节进入主题，为d和声小调，旋律伤感、抒情。第 ② 小节出现#C音，第 ⑩ 小节出现♭E音，第 ⑭ 小节后出现#F、#G等音，使旋律调性发生变化，音乐得以发展，随后旋律又回到d和声小调（D—E—F—G—A—♭B—#C—D）。

第Ⅲ乐章，终乐章，奏鸣曲式。

第 ⑤ 小节，1=D，⅔拍，节选的是第二小提琴的乐谱。钢琴演奏强有力的和弦，弦乐组演奏的旋律抒情优美、气势广博，具有浓厚的俄罗斯风格。其中第 ⑤ 至 ⑧ 小节的同音连线，第 ㉑ 小节以后的切分节奏与模仿对比，第 ㉝ 小节的高音（#C与D音），第 ㊼ 小节再次升高的高音（♭B音），这些变化使乐曲具有辉煌感人的音响，极具震撼的效果。

3.《e小调第二交响曲》

No.40-3 《e小调第二交响曲》（Op.27）作于1906—1907年，共4个乐章。

第Ⅲ乐章，慢板。

第 ① 小节，1=A，⁴⁄₄拍。开始由第一小提琴演奏，旋律优美抒情，节奏舒缓，力度随旋律线条的起伏而变化。这一主题十分感人，并在乐曲的发展中不断再现。

第 ⑥ 小节由黑管演奏出宁静、明亮、清澈、感人的音调，连音线及三连音节奏的应用自然生动。

4.《交响舞曲》

No.40-4 《交响舞曲》（Op.45）作于1940年，表现了作曲家的思乡情感及对人生的感悟。乐曲有3个乐章，曾分别附有标题——"清晨""正午"和"黄昏"，是三首独立的舞曲，各有其特点。

第Ⅰ乐章，1=♭E，⁴⁄₄拍。

第 ① 小节节选的是英国管、黑管、小提琴和中提琴的乐谱，其伴奏音型为节奏型。第 ③ 小节开始，中提琴以变化半音下行，音域开阔，英国管与黑管演奏短小的乐句，相互应答，产生了一种动感气氛。

标记 ⑩ – ⑫ 小节，1=#C，⁴⁄₄拍。萨克斯演奏出优美伤感的旋律，具有浓郁的俄罗斯风格特点。乐曲发展至标记 ⑭，由小提琴再现上面的主题，音乐更加舒展抒情，表达出一种深深的思乡情感。

5.《帕格尼尼主题狂想曲》

No.40-5 《帕格尼尼主题狂想曲》（Op.43）作于1934年。乐曲主题根据帕格尼尼的24首随想曲而作，变奏有24段，其中第18首变奏曲《如歌的行板》旋律优美感人，至今广泛流传。

开始部分，1=C，²⁄₄拍。

第 ① 小节由第一小提琴演奏，音调从低音区经中音区到高音区，音域宽广，节奏果断。

No.18变奏，1=♭D，¾拍。

标记 ① 由钢琴演奏主题，旋律抒情、优美。标记 ① – ③ 和 ① – ⑤ 小节的三连音（¾ 🎵 ）、标记 ① – ⑨ 小节后的变化半音及大跳音程（如标记 ① – ⑫ 小节的C—♭D音），增添了乐曲的魅力。

标记 ㉐ 为结束乐句，其中变化半音♭E、♮E、#G、#F至A音，和声效果好，调性清晰。乐曲在宁静的气氛中结束。

c小调第二钢琴协奏曲

Rachmaninov

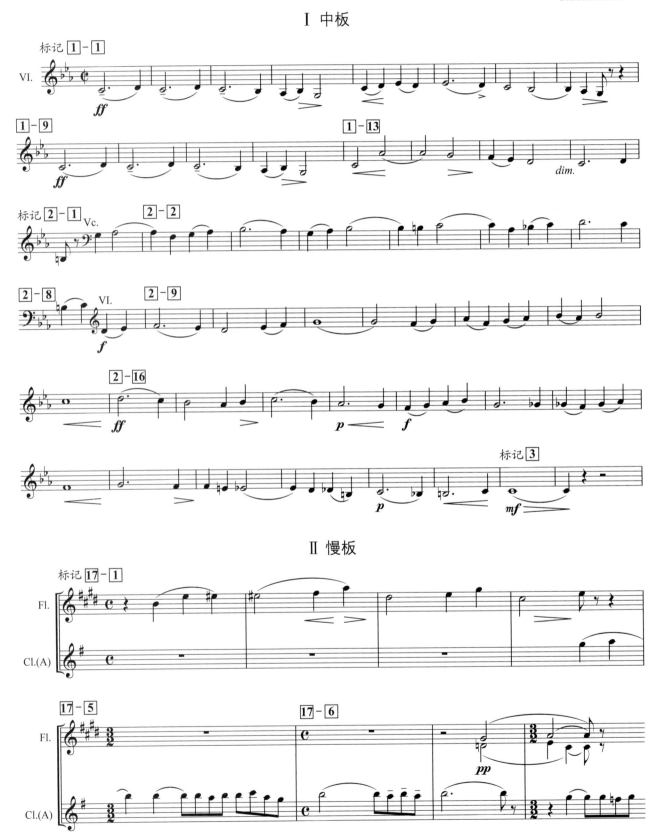

III 快板

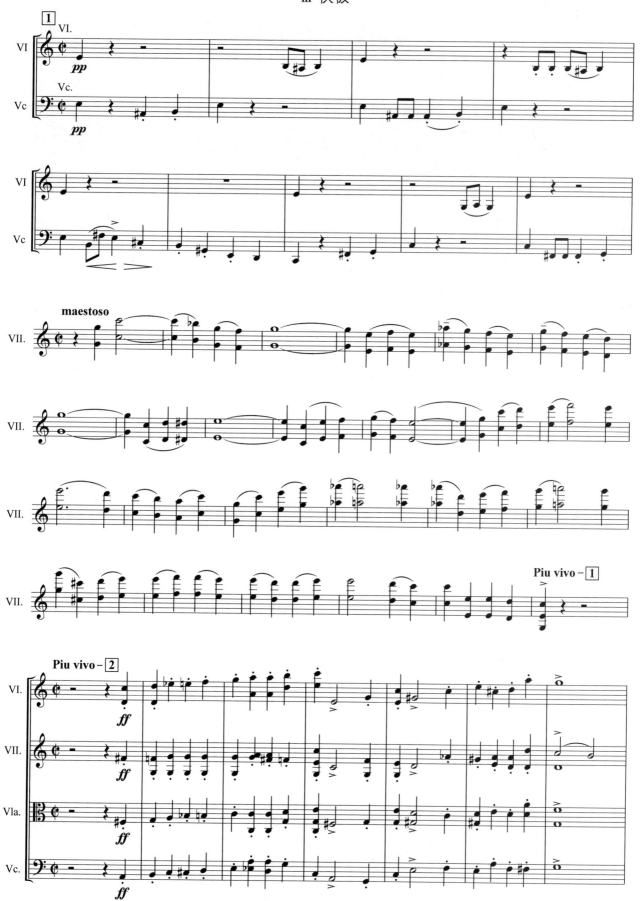

d小调第三钢琴协奏曲

<div align="right">Rachmaninov</div>

Ⅰ 不太快的快板

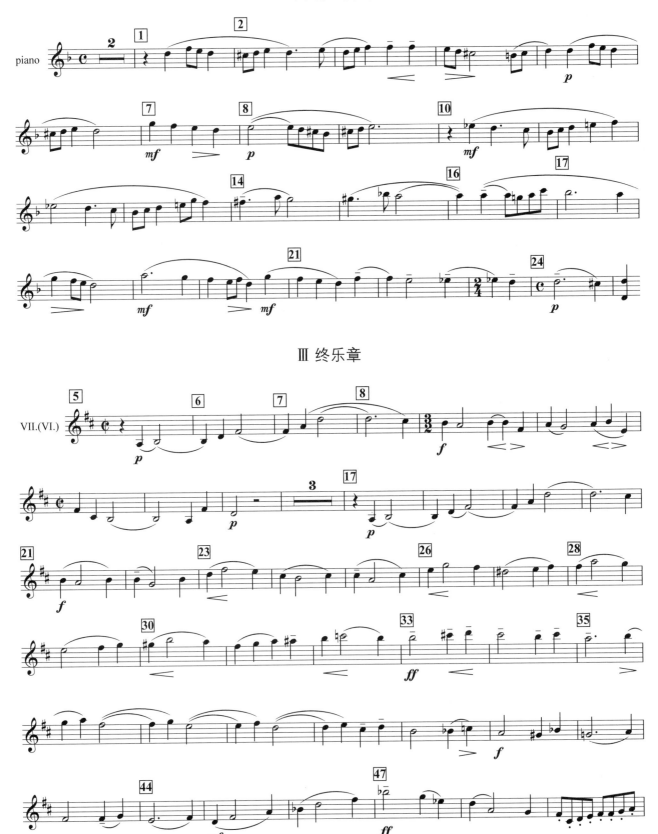

Ⅲ 终乐章

e小调第二交响曲

Rachmaninov

Ⅲ 慢板

交 响 舞 曲

Rachmaninov

I

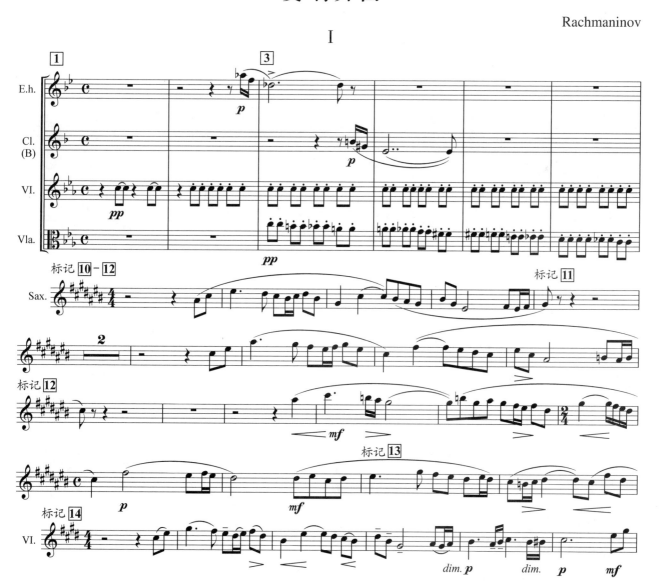

帕格尼尼主题狂想曲

Rachmaninov

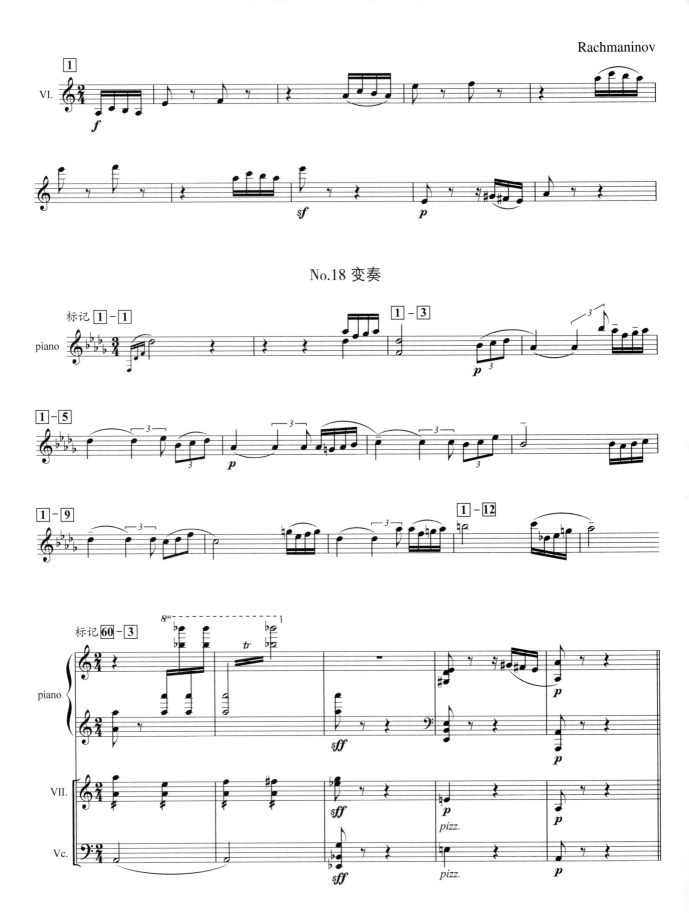

No.18 变奏

No.41　霍斯特

一、作曲家及其作品推荐

- 霍斯特（G. T. Holst，1874—1934年），英国作曲家，祖籍瑞典。
- 主要推荐作品：

《行星组曲》（Op.32，1914—1916年）

二、作品导读

《行星组曲》

No.41-1　《行星组曲》（Op.32）作于1914—1916年，共7个乐章，分别以七颗行星的名字为标题，描绘了太阳系的火星、金星、水星、木星、土星、天王星和海王星，对地球及当时未知的冥王星没有描写。

第 I 乐章，"火星——战争之神"，快板，1=C，$\frac{5}{4}$拍。

第 1 小节节奏强硬突出（$\frac{5}{4}$ X̂X̂X X X XXX｜），弦乐组用弓敲击琴弦，低音声部的旋律沉重压抑，G与$^\flat$D音构成的减五度音程给人一种紧张恐惧的感觉。

结束部，节选的是弦乐组的乐谱，整齐划一的节奏产生了震撼人心的力度。

第 II 乐章，"金星——和平之神"，慢板，1=$^\flat$E，$\frac{4}{4}$拍。

第 1 小节由圆号演奏第一主题，旋律温和、抒情，给人愉悦之感。标记 I－10 由小提琴演奏第二主题，优美舒缓，表现了宇宙中美好、宁静的一面。

标记 V－6 小节，大提琴演奏的旋律仅3小节，但音响效果悦耳，使人难忘。标记 VII－8 小节节选的是钢片琴与竖琴的乐谱。其中，五声色彩的音调（$^\flat$E—F—G—$^\flat$B—C）音响清晰、明亮。

第 III 乐章，"水星——飞翔之神"，活泼的急板，$\frac{6}{8}$拍。

第 1 小节节选的是弦乐组的乐谱。其中，第一小提琴与中提琴用1=$^\flat$B记谱，而第二小提琴与大提琴用1=A记谱，展示了作曲家在调性设计上的创新，配器层次感强，效果清晰。

第 IV 乐章，"木星——欢乐之神"，快板，C大调，$\frac{2}{4}$拍。

标记 III－1 小节由长笛快速演奏音阶式连音向上推进，清新而明快，后边是主题的提示句，旋律优美动听。标记 III－12 小节的二度音程到标记 IV 解决为三度音程，音响效果极好。

标记 V 由圆号演奏出该乐章的第三主题，音调质朴、欢快，有舞曲风格特点。标记 VIII－23 小节及标记 XI 均由小提琴演奏，节奏快慢有对比，其旋律在为下面的主题旋律作铺垫。标记 XIII 由弦乐组演奏出颂歌式的主题，第一句的三个音是A—C—D，音调纯朴庄重、亲切感人。

第 V 乐章，"土星——老年之神"，慢板，1=C，$\frac{4}{4}$拍。

长笛分成两个声部演奏和弦音，音调温和，节奏为$\frac{4}{4}$0 X － X̂｜X X － X̂｜X，产生了

二拍子的律动感。第一主题由低音大提琴演奏，带有伤感的音调，如老年人的感慨。

标记 I – 14 由小提琴演奏。标记 VII – 1，小提琴与长笛的和弦音交替进行，其中长笛带有五声色彩的音调（C—A—G—E—C等），仿佛是老者的回忆，也表达了对未来的思考。

第 VI 乐章，"天王星——魔术之神"，**1**=C，$\frac{6}{4}$、$\frac{5}{4}$、$\frac{9}{4}$拍等。

第 1 小节由长号、大号引奏，音调奇异。其中，♭E—A为增四度音程，A到低音B音为小七度音程，两者均为不协和音程。第 5 小节的二连音、第 9 小节的和弦音等，仿佛展示了魔法的千变万化。

标记 V – 20 节选的是定音鼓的乐谱，节奏、节拍的变化仿佛描写了魔术表演时千变万化的情景。

第 VII 乐章，"海王星——神秘之神"，行板，$\frac{5}{4}$拍。

长笛演奏的音调有一种不稳定、神秘的感觉。标记 II 由钢片琴演奏出轻盈、缥缈的音调，表现了海王星的遥远与神秘。后面的女声无歌词合唱将人带入浩瀚无垠的宇宙世界。

三、乐曲选段

No.41-1

行 星 组 曲

Holst

I 火星——战争之神

Ⅱ 金星——和平之神

Ⅲ 水星——飞翔之神

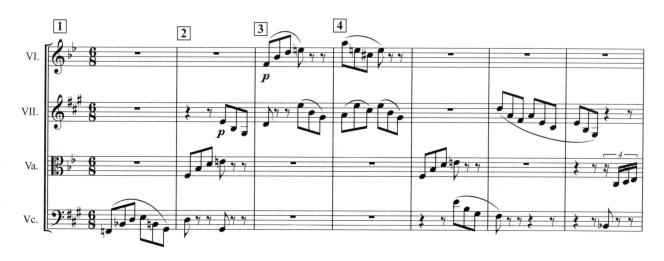

Ⅳ 木星——欢乐之神

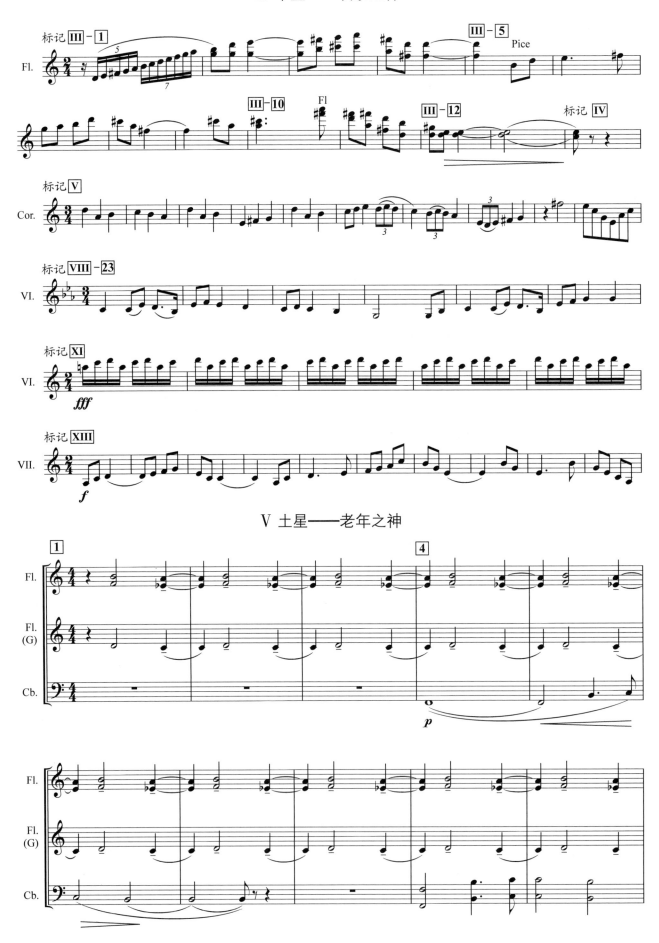

Ⅴ 土星——老年之神

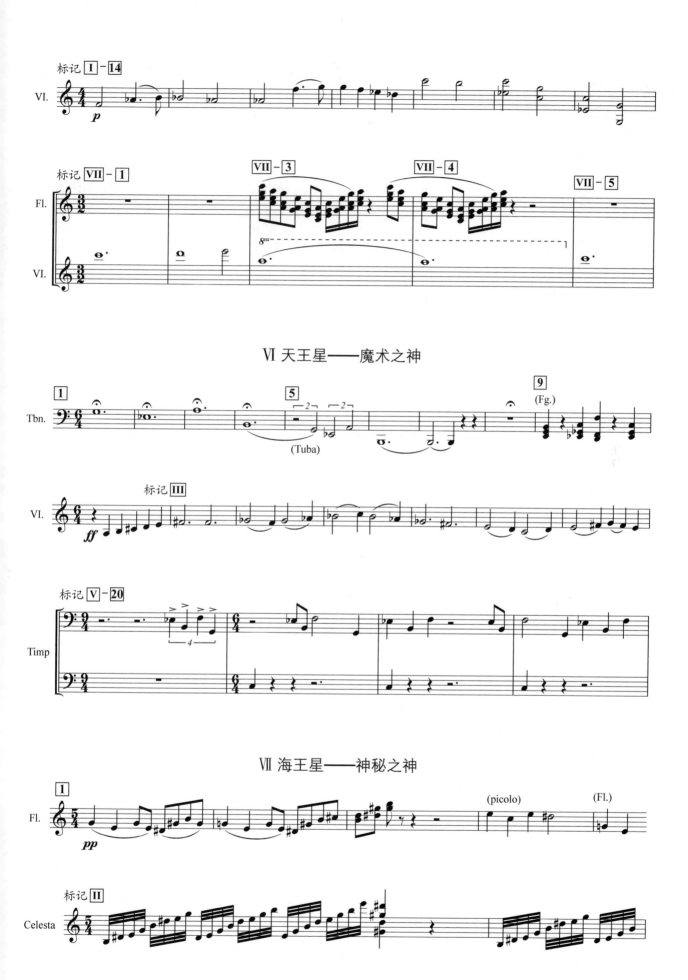

VI 天王星——魔术之神

VII 海王星——神秘之神

No.42　勋伯格

一、作曲家及其作品推荐

- 勋伯格（A. Schoenberg，1874—1951年），奥地利作曲家。
- 主要推荐作品：

《一个华沙幸存者》（为朗诵、男声合唱与乐队而写，Op.46，1947年）

二、作品导读

《一个华沙幸存者》

No.42-1　《一个华沙幸存者》（为朗诵、男声合唱与乐队而写，Op.46）作于1947年。作品表达了一个受尽苦难、死里逃生的犹太人的控诉：在集中营里的犹太人受尽法西斯纳粹的残暴折磨，即使不停地干苦力，最后仍被枪杀或送进毒气室。面对死亡，他们齐声唱起了古代犹太教的祷歌《希马·耶斯罗尔》。整个作品用十二音技法写成，共99小节。

第 1 小节节选的是大管、小号、小提琴、中提琴、大提琴和贝司的乐谱。整个乐曲开始，由小号演奏出尖锐、刺耳的音调，令人产生一种惊恐不安的感觉。其他声部以不协和和弦作伴奏，如弦乐组的E—♯D音（大七度音程）、第 4 小节大管声部的E—♭A音（减四度音程）等。

第 12 小节为朗诵者的语速节奏及大致的语调高低提供了参考，表达了一种悲愤压抑的情绪。

第 80 至 97 小节是男声齐唱部分。其中，第 80 至 86 小节节选的是男声齐唱与小提琴的乐谱，男声部的旋律悲壮、沉重、压抑。第 85 小节后出现了三连音节奏（包括伴奏声部的快速三连音节奏），各种变化加深了对主题的表现。

第 87 小节以后是男声齐唱谱，变化半音多，第 91 至 92 小节的三连音变化产生了紧凑感和压迫感，表达了犹太人反抗法西斯迫害的决心。

总结第 80 至 97 小节，这部分乐谱展示了多种形式的三连音，比如 、、、、、、、、、、、等。

No.42-1

一个华沙幸存者

Schoenberg

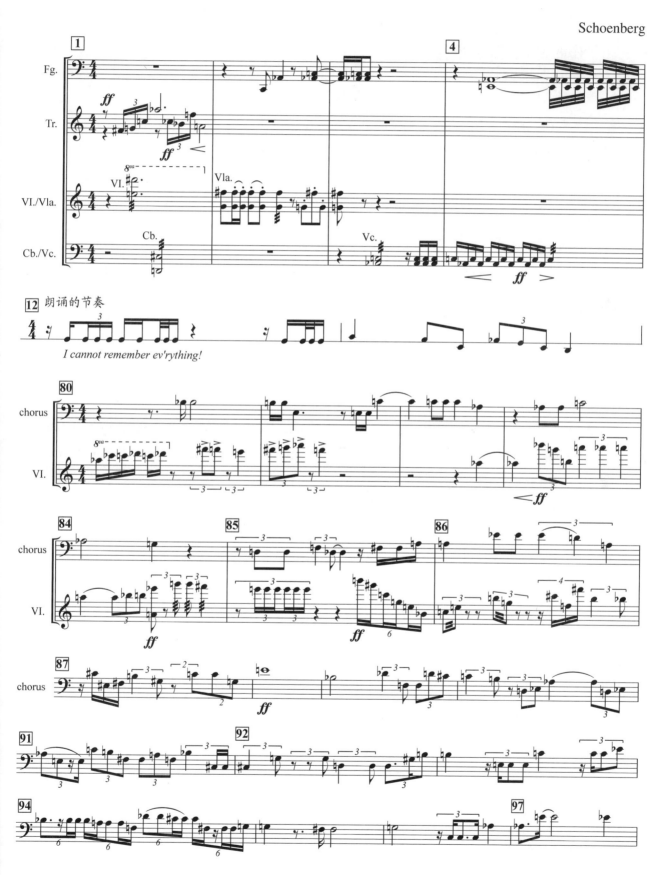

I cannot remember ev'rything!

No.43　艾夫斯

一、作曲家及其作品推荐

- 艾夫斯（C. E. Ives，1874—1954年），美国作曲家。
- 主要推荐作品：
 《未作回答的问题》（1908年）

二、作品导读

《未作回答的问题》

No.43-1　《未作回答的问题》作于1908年，副标题是"宇宙景象"（A Cosmic Landscape）。作曲家艾夫斯对此作品有如下解释："弦乐器从头至尾拉***ppp***，速度没有变化，它们应该表现德鲁伊德僧侣——他们什么也不懂，什么也看不见，什么也听不见的沉默。小号吟诵'永恒的生之谜'，且每次陈述这一问题时都用同样的声调。但是，由于长笛和其它乐器承担的对那无形答案的探索，通过不断变化变得更活跃、更快速、更响亮……在他们消失之后，'问题'最后被提出，然后在远方'不受干扰的孤寂'中听到了'沉默'。"[①]

第 ① 小节节选的是弦乐组的乐谱。第 ① 至 ⑨ 小节，弦乐各声部演奏出传统的和声，***ppp***的力度以及加弱音器产生的特殊音色营造出一种令人深思而又略带疑惑、忧伤的气氛，音响效果极好。

第 ⑯ 小节由小号演奏"提问"的主题音调，节奏（三连音）的设计精巧、奇特。在音程方面，♭B与♯C音构成减七度，♭E与高八度的♭E构成减八度，增加了旋律的疑虑感。小号以这种形式"提问"，共有7次，时间大致在1′39″、2′27″、3′14″、3′52″、4′24″、4′47″及最后一次的5′39″。展开对应"回答"的乐器为木管组的长笛、双簧管和单簧管，而且每次"回答"均不相同，在节奏、音调诸方面越来越复杂。

第 ㊱ 至 ㊷ 小节的乐谱显示了弦乐组的长音。其中，第 ㊳ 小节开始，小号第4次"提问"，音调依旧。观察第 ㊶ 和 ㊷ 小节，可以发现其弦乐组的小节线与木管组的小节线不同步，为演奏家提供了即兴表演的自由空间。

最后一次小号的"提问"，音调同前，但木管组已停止演奏，只剩下弦乐组的协和之声，全曲在极弱***ppp***的音响中结束。

① 林逸聪编撰：《音乐圣经（增订本）》上卷，第659页。

No.43–1

未作回答的问题

lves

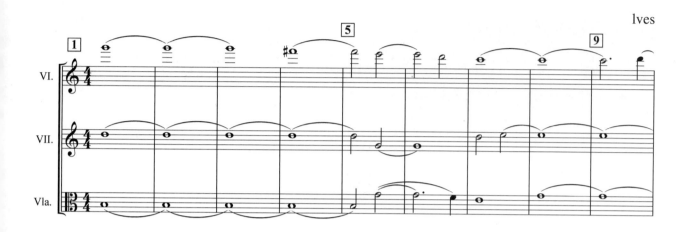

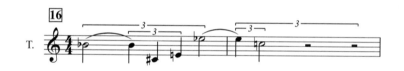

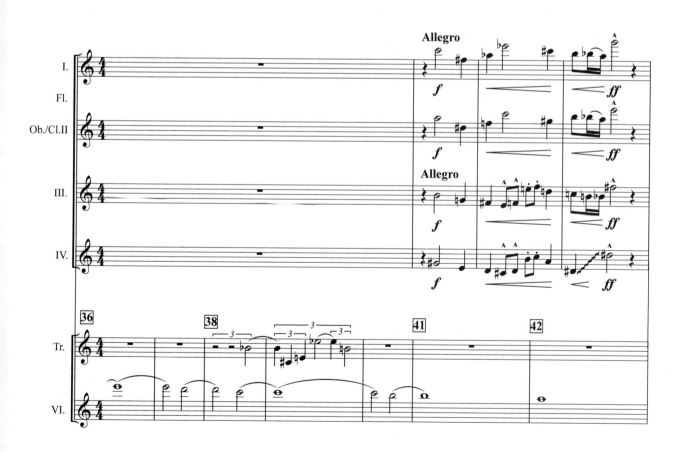

No.44　拉威尔

一、作曲家及其作品推荐

- 拉威尔（M. Ravel，1875—1937年），法国作曲家。
- 主要推荐作品：

 1.《波莱罗舞曲》（1928年）

 2.《悼念公主的帕凡舞曲》（1899—1910年）

二、作品导读

1.《波莱罗舞曲》

No.44-1　《波莱罗舞曲》作于1928年，同年11月在巴黎歌剧院首演。乐曲的特色音调及持续的小鼓节奏伴奏给人们留下深刻的印象，至今仍在广泛流传。

"波莱罗"源自西班牙的一种民间男女双人舞，伴有突出的节奏，拉威尔设计的节奏型是 $\frac{3}{4}$ X XXX X XXX X X ｜ X XXX X XXX XXXXXX ，由小鼓担一任独奏，自始至终共演奏169次，中间伴随着各种乐器的变奏、力度对比以及音色和音区的变化等，旋律丰富多彩，最后乐曲在热烈的气氛中结束。

第 1 小节节选的是长笛、小鼓、中提琴与大提琴的乐谱。中提琴与大提琴交替拨奏，音响效果好。

第 5 至 21 小节由长笛主奏第一主题，音调悠扬，节奏从容。

第 41 至 57 小节由萨克斯管主奏第二主题，变化半音增多，音调奇异，三连音、附点、连音及突出的重音等节奏变化使乐曲更有吸引力与表现力。

2.《悼念公主的帕凡舞曲》

No.44-2　《悼念公主的帕凡舞曲》改编自1899年的钢琴曲，是作曲家参观卢浮宫时看到西班牙画家所作的年轻公主的肖像及相关介绍，有感而作。原作是钢琴曲，后于1910年改编为管弦乐曲。

第 1 小节节选的是圆号、第二小提琴、大提琴和贝司的乐谱。第 1 小节开始，第一圆号演奏主题，延续至第 11 小节，旋律凄美，节奏舒缓。第二圆号作长音支撑，增加了肃穆的气氛。第 10 至 11 小节处加强低音，使乐曲气氛更加沉重、悲伤。

第 28 小节由长笛演奏第 1 小节的主题，调号在第 40 小节转为1=♭B，虽然音调的明亮度有所增强，但仍处于悲哀的气氛中。

第 60 小节节选的是长笛、大管与竖琴的乐谱，由长笛演奏主题，大管与竖琴作伴奏。第 60 小节的和弦有G—B—D、C—E—G—B和E—G—B。第 61 小节出现♭C音，其音响实际上是B音，所以这一小节的和弦是B—D—♯F和E—G—B（与♭C等音），情绪暗淡、忧伤。最后乐曲在宁静的气氛中结束。

No.44–1

波莱罗舞曲

Ravel

悼念公主的帕凡舞曲

Ravel

No.45　克莱斯勒

一、作曲家及其作品推荐

- 克莱斯勒（F. Kreisler，1875—1962年），奥地利小提琴家、作曲家。
- 主要推荐作品：
 1.《爱的忧伤》（1935年）
 2.《伦敦德里小调》
 3.《切分音》
 4.《中国花鼓》（Op.3，1910年前）

二、作品导读

1.《爱的忧伤》

No.45–1　《爱的忧伤》是作曲家最著名，也是最常上演的小提琴曲之一，采用奥地利民间舞曲节奏，$\frac{3}{4}$拍，中速。

独奏小提琴采用连音、双附点节奏及装饰音，使旋律显得灵巧，有推动感。第 11 小节的♭B音，产生了离调的感觉。第 12 和 13 小节的重音在♯F、♯G音上，具有舞曲的特殊律动感。

第 32 至 42 小节是乐曲的发展与变化部分。第 65 小节，1=A，$\frac{3}{4}$拍，音调明朗欢快，音乐形象生动。

2.《伦敦德里小调》

No.45–2　伦敦德里是北爱尔兰岛西北部的一座城市，那里流传一首古老的民歌，曲调优美，歌词大意是："我心中怀着美好的愿望，象苹果花在树枝上摇晃，它愿作你亲密的伴侣，飘落在你温柔的胸膛。"[①]这首民歌原为单二部曲式，作曲家将其改编成小提琴，使乐曲的结构进一步充实，更加完美。

前3小节为前奏，使用七和弦与九和弦，如第 2 小节的E—G—♭B—D、♭B—D—F—A及C—E—G—（B）—D等，产生了丰满而又有特色的音响。第 3 小节的主题开始，旋律纯朴优美，略带伤感。第 41 小节，高音区的抒情性旋律表达了人们对美好生活的向往与追求。

3.《切分音》

No.45–3　《切分音》，1=G，$\frac{4}{4}$拍，曲式结构为A B A B'。

A部第 1 至 2 小节的钢琴引子音调风趣、幽默。第 3 至 5 小节，小提琴的旋律有五声调式色彩：D—E—G—A—B。

B部旋律中重音（>）、连音（♩♩）的运用使节奏和韵律更加丰富多彩，增强了乐曲的表现力。

4.《中国花鼓》

No.45–4　《中国花鼓》，1=♭B，$\frac{2}{4}$拍，复三部曲式。这是作曲家访问中国时，看到街头敲打花鼓的表演后创作的一首乐曲，表现了中国迎神庙会上热闹喧腾的氛围。

A部主题使用五声调式：G—♭B—C—D—F—G。低音以纯五度音程模仿鼓声。

B部的速度变慢，变化半音的应用使音调变得暗淡、婉转，旋律风格变化细腻。

① 罗传开编：《外国通俗名曲欣赏词典》，第245页。

191

爱的忧伤

Kreisler

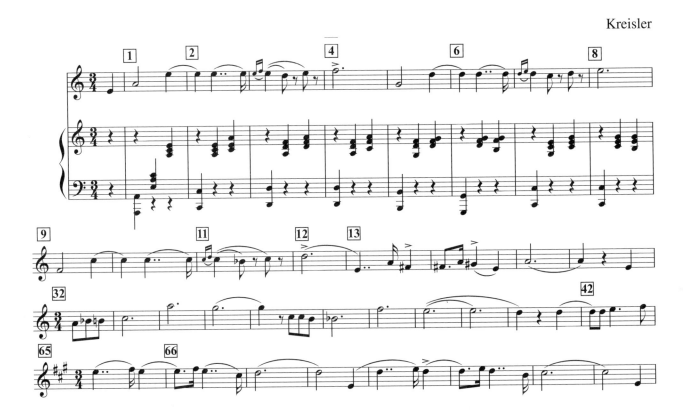

No.45–2

伦敦德里小调

Kreisler

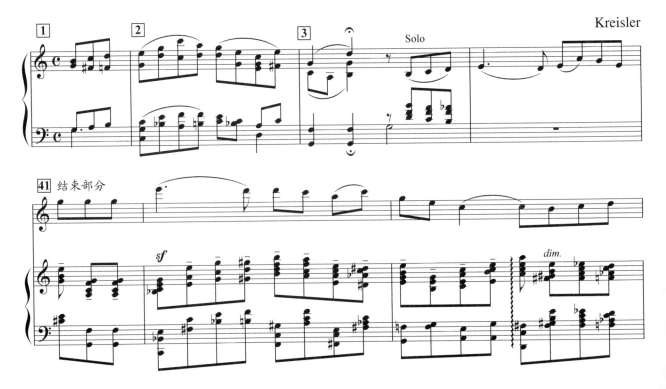

切 分 音

Kreisler

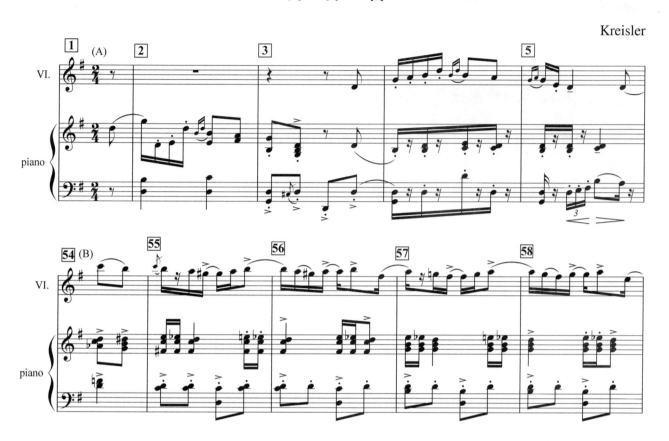

中国花鼓

Kreisler

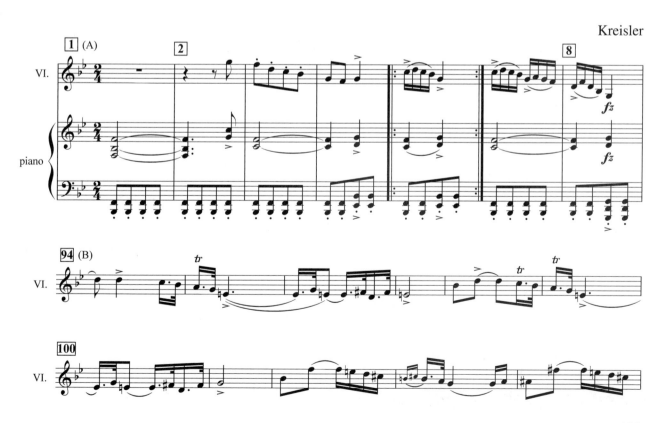

No.46　雷斯皮基

一、作曲家及其作品推荐

- 雷斯皮基（O. Respighi，1879—1936年），意大利作曲家。
- 主要推荐作品：
 《罗马的节日》（1928年）

二、作品导读

《罗马的节日》

No.46-1　《罗马的节日》作于1928年，全曲共4个乐章，作曲家对每个乐章表现的内容都有说明。

第Ⅰ乐章，"竞技场"，1=♭B，$\frac{3}{4}$拍。

作曲家对此乐章表现的内容有如此说明："节日的大竞技场上空乌云密布。关闭野兽的铁门敞开着。猛兽的咆哮声和殉教者的圣歌声在空中回荡。"[1]第 1 小节，小号等铜管乐器奏出强有力的号角声，竞技表演即将开始。因篇幅限制，下文谱例部分只节选了小号与小提琴的乐谱。标记 3 – 7 小节，1=♭A，$\frac{4}{4}$拍。第一小提琴演奏出庄重、肃穆的音调，音响渐强，表现了殉教者的圣歌及人们激动的情绪。

第Ⅱ乐章，"大赦节"，1=G，$\frac{3}{2}$拍。

关于此乐章表现的内容，作曲家的说明如下："朝圣者们在大路上缓缓而行。当他们站在蒙特·马里奥山顶，望见远处神圣的罗马城，'罗马，罗马'的欢呼声和赞歌声响彻了天空。教堂的钟声遥相呼应，向朝圣者们表示至诚的欢迎。"[2]黑管演奏出庄重、舒缓的音调，表现了人们真挚的宗教情感。标记 12 – 11 处，双簧管等乐器演奏出五声音调的旋律（G—E—D—C），反复多次，表现了教堂的钟声与朝圣者的欢呼声。

第Ⅲ乐章，"十月节"，1=F，1=♭E，$\frac{2}{4}$拍。

作曲家对此乐章表现的内容有如此说明："十月节，罗马到处是成熟的葡萄。狩猎的号角声、悠悠的钟鸣声和炽热的情歌声在空中回荡。柔和的黄昏悄悄降临时，小夜曲的琴声轻轻奏起。"[3]

第 1 小节由圆号演奏出模仿号角的音调，象征收获的季节来临。标记 20，1=♭E，$\frac{2}{4}$拍，小提琴演奏出意大利的民间曲调，并重复运用了三连音，节奏欢快，表现了意大利人欢歌乐舞的节日庆祝场面。

第Ⅳ乐章，"主显节"，1=D，$\frac{1}{2}$拍，$\frac{2}{4}$拍等。

① 罗传开编：《外国通俗名曲欣赏词典》，第396页。

② 同上书，第397页。

③ 同上。

关于此乐章表现的内容，作曲家的说明如下："诺瓦那广场主显节前夕。富有特色的小号节奏形成狂乱的喧闹……以及表现'我们是罗马人，携手同往'这一具有民族精神的意大利风味小调的歌声。"[1] 标记 27，黑管多次演奏重复的音调，$\frac{1}{2}$拍的韵律产生了一种欢腾热烈的气氛。标记 40，中提琴演奏出具有意大利民间音调色彩的旋律，音响明亮，情绪热烈，表达了人们喜悦的心情。

三、乐曲选段

No.46-1

罗马的节日

Respighi

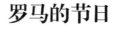

① 罗传开编：《外国通俗名曲欣赏词典》，第399页。

No.47 巴托克

一、作曲家及其作品推荐

- 巴托克（B. Bartók，1881—1945年），匈牙利作曲家、钢琴家。
- 主要推荐作品：

 1.《罗马尼亚民间舞曲六首》（1917年）

 2.《为弦乐、打击乐和钢片琴而作的音乐》（1936年）

 3.《第三钢琴协奏曲》（1945年）

二、作品导读

1.《罗马尼亚民间舞曲六首》

No.47-1 《罗马尼亚民间舞曲六首》原为钢琴曲，1917年作曲家将其改编为小型管弦乐曲，音调源于罗马尼亚特兰西尔瓦尼亚山区的民间音乐，共六首，每首乐曲均有标题，有多种版本流传。

No.47-1 第Ⅰ首，《杖舞》，中庸的快板，1=C，$\frac{2}{4}$拍。旋律的切分节奏、伴奏声部强调的第二拍和弦音突出了舞蹈的韵律。第 8 小节的 #C 音产生了调性色彩的对比。

第Ⅱ首，《花腰带舞》，快板，1=C，$\frac{2}{4}$拍，音调欢快。第 3 小节的16分休止符使音调更显活泼，第 6 小节的五连音增添了音乐的风趣感。

第Ⅲ首，《踏脚舞》，行板，1=D，$\frac{2}{4}$拍。乐曲中运用的 #E 音，使旋律含有增二度音程 D—#E，乐曲情绪暗淡，略带忧伤，节奏舒缓。

第Ⅳ首，《布齐乌姆的舞蹈》，中速，1=C，$\frac{3}{4}$拍。这是罗马尼亚的一种角笛舞曲，乐曲中的 #C 音与 ♭B 音形成增二度音程，音调富有特色，前3小节的连音使伴奏的韵律重心发生移动，有新鲜感。

第Ⅴ首，《罗马尼亚波尔卡》，快板，1=D，$\frac{2}{4}$、$\frac{3}{4}$拍。节拍的交替使舞曲节奏更显灵活，装饰音的使用使旋律更加灵巧。第 14 小节在 G 调上演奏主题，调式对比鲜明。

第Ⅵ首，《快速舞》，快板，1=D，$\frac{2}{4}$拍。主题欢快明朗，情绪热烈高昂，第 21 小节转调。

2.《为弦乐、打击乐和钢片琴而作的音乐》

No.47-2 《为弦乐、打击乐和钢片琴而作的音乐》作于1936年，共4个乐章。

第Ⅰ乐章，速度较缓的赋格曲，$\frac{8}{8}$、$\frac{12}{8}$、$\frac{7}{8}$、$\frac{9}{8}$、$\frac{6}{8}$拍等。中提琴在中、低音区演奏出具有特色的音调，忧伤、深沉。由于变化半音很多，加上多种节拍的交替（$\frac{8}{8}$、$\frac{12}{8}$、$\frac{7}{8}$、$\frac{9}{8}$、$\frac{6}{8}$、$\frac{10}{8}$拍等），这段乐曲无论对视唱还是演奏都具有挑战性，但是乐句的结构很清晰，其所表达的情感也是明确的。

第Ⅱ乐章，快板。

这段乐曲需要两个弦乐队来演奏。其中，第一小提琴的演奏分成四个声部，层次繁复。第 1 小节由第一小提琴的第四声部演奏，音调具有舞蹈风格。

第Ⅲ乐章，柔板。

第 1 至 4 小节节选的是定音鼓与木琴的乐谱。第 1 小节由木琴缓慢地演奏同音（F音）但不同节奏的音调，营造出一种宁静的夜晚气氛，定音鼓轻轻地回应。中段第 35 小节节选的是钢片琴的乐谱，钢琴片演奏的音色明亮。

第Ⅳ乐章，极快板，$\frac{2}{2}$拍。

乐段开始，第一小提琴的第一声部演奏和弦式主题，热情奔放，至第 6 小节换成第一小提琴的第三声部演奏主题，旋律与节奏源于保加利亚的民间歌舞曲。

3.《第三钢琴协奏曲》

No.47-3 《第三钢琴协奏曲》作于1945年，1946年由费城交响乐团首演，共3个乐章。

第Ⅰ乐章，小快板。

此乐章节选的是钢琴的乐谱。钢琴Ⅰ以八度音演奏舞曲性主题，音响干脆利落，乐器层次清晰，旋律热情奔放，乐思新颖独特。第 76 小节是黑管与钢琴的合奏，旋律优美、舒展，有颂歌的特点，令人感动。这时乐曲的部分伴奏以分解和弦形式出现，充满激情。这段音乐十分完美，在旋律、织体与配器等方面都写得相当出色。至第 185 小节，进入结束句，长笛轻轻地演奏出"告别"的音调，整个乐章圆满结束。

第Ⅱ乐章，柔板，$\frac{4}{4}$拍。

前4小节，弦乐组的四个声部依次进入，进行复调模仿，旋律抒情，和声协调。

第Ⅲ乐章，活泼的快板，$\frac{3}{8}$拍。

第 1 小节，钢琴从快速的16分音符向上发展，旋律热情奔放，有舞曲特点。

第 228 小节，变化半音增多，旋律明亮欢快。第 236 小节对第 228 小节的节奏加以模仿。整体而言，这一乐章使用了大量的复调模仿、对位等手法，旋律新颖，音响奇特、明亮而又辉煌。

三、乐曲选段

No.47-1

罗马尼亚民间舞曲六首

Bartók

III 踏脚舞

IV 布齐乌姆的舞蹈

V 罗马尼亚波尔卡

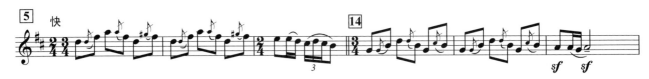

VI 快速舞

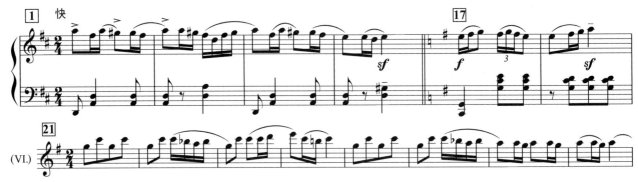

No.47-2

为弦乐、打击乐和钢片琴而作的音乐

Bartók

I 速度较缓的赋格曲

II 快板

III 柔板

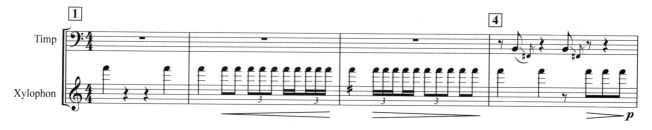

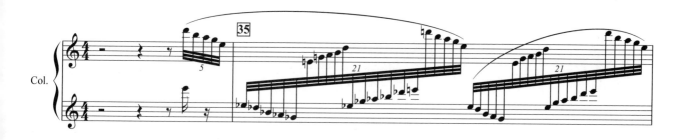

IV 极快板

No.47–3

第三钢琴协奏曲

Bartók

I 小快板

199

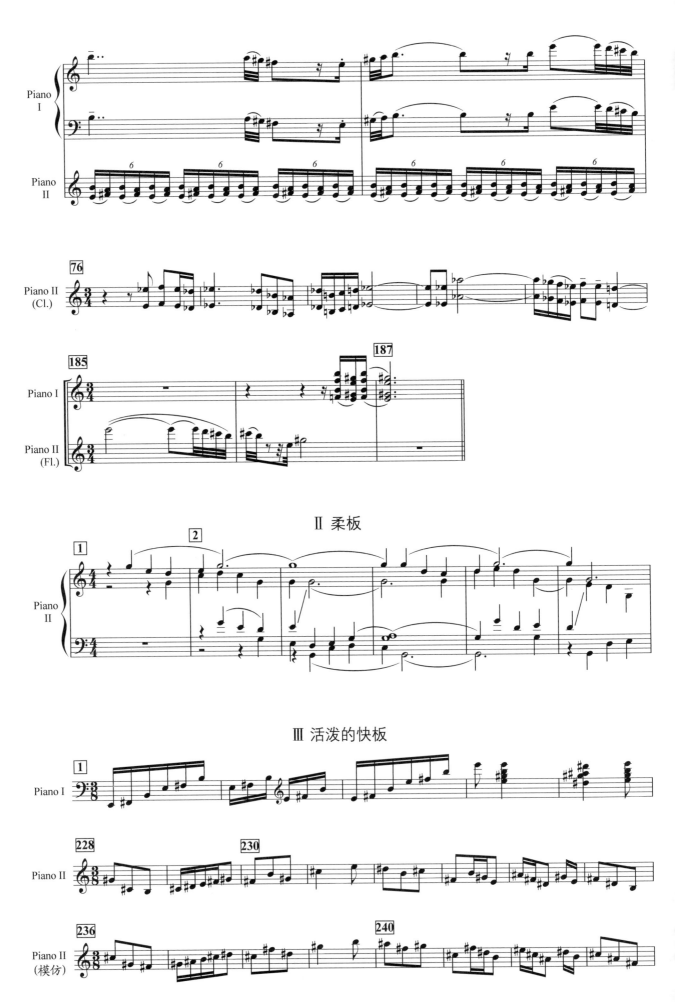

Ⅱ 柔板

Ⅲ 活泼的快板

200

No.48　埃乃斯库

一、作曲家及其作品推荐

- 埃乃斯库（G. Enescu，1881—1955年），罗马尼亚作曲家、小提琴家。
- 主要推荐作品：

《第一罗马尼亚狂想曲》（Op.11，No.1，1901年）

二、作品导读

《第一罗马尼亚狂想曲》

No.48-1　《第一罗马尼亚狂想曲》（Op.11，No.1）作于1901年，音乐素材源于罗马尼亚的一些民间歌舞曲，如《云雀》等。这部作品是作曲家在喀尔巴阡山脚下的小城锡纳亚写作的，那一地区风景优美，"群山连绵起伏，到处是深深的山谷，广阔的大平原从山脚伸展开去……跟前是一片长满大麦和玉米的田野，处处都看得到苍翠的树林，白桦和杨柳后面的古老村庄隐约可见……"[1]。

第 1 小节节选的是双簧管与黑管的乐谱。先由黑管演奏出悦耳动听的音调，双簧管应答。紧接着是黑管的五连音，轻快明亮。第 4 小节加装饰音，再现主题句，描写了山谷、森林、鸟鸣，音乐充满朝气与活力。第 6 小节由黑管演奏出民间歌舞的音调，纯朴动人。

标记 4 – 1 由小提琴演奏出音区跨度大（从低音A音至高音#C音）、类似旋转的舞曲的音调，充满诗意与浪漫。经半音阶下行，标记 4 – 5 小节的8分休止符运用得十分巧妙，使曲调更显高雅。

标记 6，1=A，$\frac{2}{4}$拍。调式与节拍均有变化，情感真挚，情绪愉悦，旋律令人难忘。

标记 7 – 2 小节由中提琴演奏分解和弦式的音调，有变化地再现标记 4 的部分音调，经标记 8 的发展变化，进入标记 10，由第一小提琴再现标记 6 的主题。标记 11 转入$\frac{6}{8}$拍，音调变得暗淡。

标记 13 – 1 小节，1=A，$\frac{2}{4}$拍，由第一小提琴主奏，音乐回到带有舞曲特点的气氛中。

标记 13 – 8 小节，1=A，$\frac{2}{4}$拍。快速的舞曲，强调附点节奏与保持音（♩）。

标记 14 – 10 小节的音调源于罗马尼亚民间舞曲，并多次反复。至标记 14 – 15 小节出现♮G音，调式色彩丰富。标记 19 – 1 小节，音乐的力度加强，气氛更加热烈。

标记 22，#D与E音的变化半音，为后面进入民间乐曲《云雀》的音调作铺垫。标记 24 的♮C音，调性向a小调方向发展，由此完成A大调与a小调的同主音大小调互换。

标记 25，远距离的大跳音程把气氛推向高潮。标记 34 由两支长笛交替吹奏。之后，全体乐队突然停止演奏。

标记 39 – 16 小节，1=A，$\frac{2}{4}$拍。第 19 小节的#C与♭B音构成增二度音程，具有民族音乐特色。

标记 39 – 21 小节后出现♮G、♮F和♮C音，音调转向C大调，旋律明亮、纯朴、感人。接着乐队的演奏再次渐强、渐快，最后一小节全体乐队演奏A的大三和弦（A—#C—E），强有力地结束全曲。

① 罗传开编：《外国通俗名曲欣赏词曲》，第415页。

No.48-1

第一罗马尼亚狂想曲

Enescu

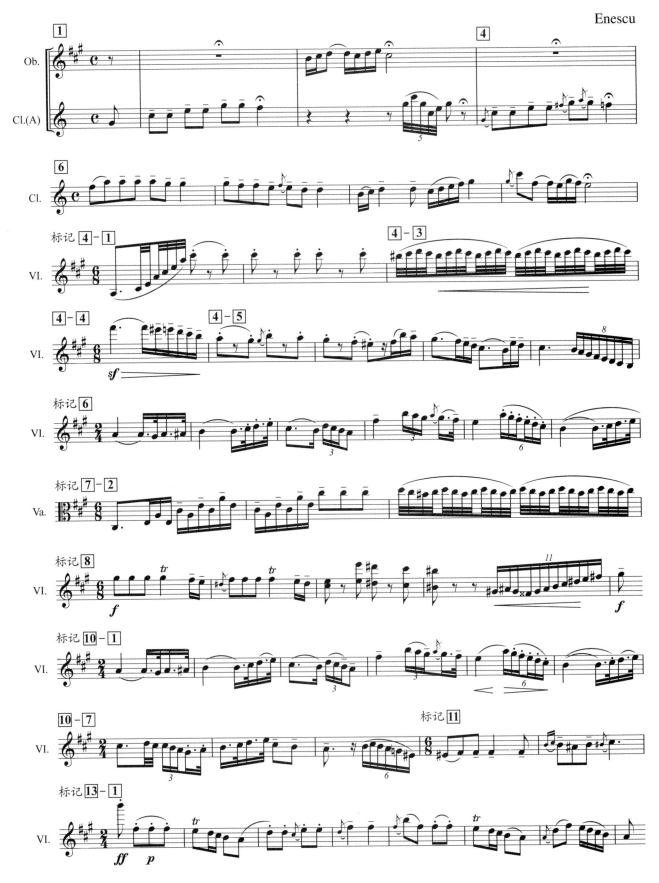

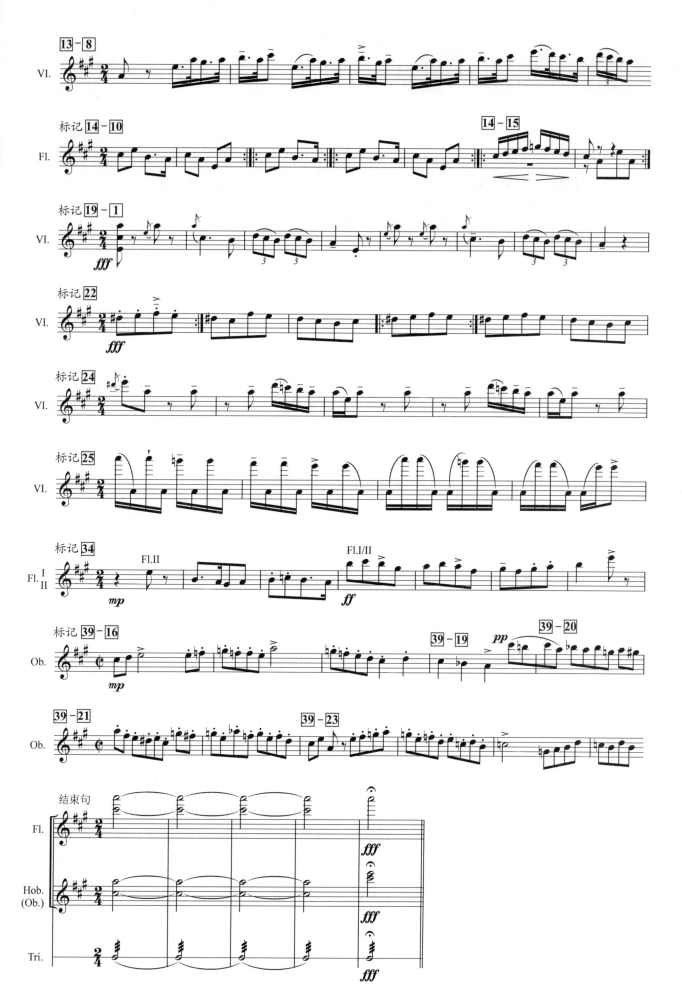

No.49 斯特拉文斯基

一、作曲家及其作品推荐

- 斯特拉文斯基（I. F.Stravinsky，1882—1971年），美籍俄罗斯作曲家。
- 主要推荐作品：
 1.《火鸟组曲》（1909—1910年）
 2.《春之祭》（1911—1913年）
 3.《士兵的故事》（1918年）

二、作品导读

1.《火鸟组曲》

No.49-1　《火鸟组曲》根据芭蕾舞剧的配乐《火鸟》改编而成，是一首管弦乐曲，作于1909—1910年。舞剧《火鸟》取材于俄罗斯民间神话故事，主要角色有火鸟、王子、公主及魔王。《火鸟组曲》可根据舞剧要表现的内容选曲，目前有多种版本。

《引子》，1=♭C，$\frac{12}{8}$拍。第 ① 小节，大贝司演奏缓慢而沉重的音调，给人一种阴森、恐怖感，描写了魔王统治下的夜景。

《火鸟变奏曲》，由黑管演奏快速的32分音符，描写火鸟飞舞的形态。

《回旋曲》，长笛的两个交错的声部演奏具有俄罗斯风格的旋律，表现王子与公主相遇。标记 70 由双簧管在1=B调上演奏抒情优美的旋律，标记 72 则由长笛和圆号演奏另一主题的旋律。整首曲子配器精致，音乐具有浓郁的俄罗斯风格特点，音响效果极佳，充分表现了王子与公主对幸福生活的向往。

《魔王之舞》，1=C，$\frac{3}{4}$拍。大管演奏带有切分音及重音（>）的音调，描写了魔王的丑恶面目。

《催眠曲》，1=♭G，$\frac{4}{4}$拍。中提琴以慢速演奏，描写魔鬼们在催眠曲中昏昏入睡的情景。

《最后的赞美诗》，圆号（F）演奏主旋律，节奏舒缓，音调明朗，歌颂了真善美，最后乐曲在欢快的气氛中结束。

2.《春之祭》

No.49-2　《春之祭》作于1911—1913年，分为两个部分。由于作曲家与舞剧编导在创作上大胆改革，在音乐和舞蹈动作上都对传统表现手法进行了大的突破，使得这部舞剧在1913年首演时遭到了全场观众的抗议。

对于这部作品表现的内容，斯特拉文斯基考虑的是"异教徒庄严的礼祭：智慧的长者围坐一圈，注视着一位青年姑娘跳舞至死，然后他们把她作为牺牲，祭献给春之神"[①]。

① 林逸聪编撰：《音乐圣经（增订本）》下卷，第666页。

第一部分：对大地的崇拜。

第 ① 小节为全曲的开始部分，由大管演奏出具有立陶宛民歌色彩的曲调，忧郁而深沉。

《春天的预兆——少女们的舞蹈》节选了圆号（F）、小提琴与大贝司的乐谱。节奏猛烈，伴随着不协和的音调，给人一种粗犷、凶猛的感觉。

《大地的舞蹈》标记 ⑦② – ③ 至 ⑦② – ⑥ 小节的和弦音以不同的节奏出现，产生混乱的冲击力。

第二部分：祭献。

标记 ⑦⑨，长笛轻轻演奏一组和弦音，节奏缓慢，描绘了仪式前宁静的气氛。

《少女们神秘的圆圈舞》，1=B，$\frac{4}{4}$、$\frac{2}{4}$、$\frac{3}{4}$拍。第一、二小提琴以相隔四五度的音程演奏具有特色的音调。此段乐曲的弦乐分成13个声部，配器精细。标记 ⑨② 小节出现了 ♮G 与 ♯C 音的增四度音程。

《祖先的召唤》，大贝司在低音区演奏，持续的D音深沉凝重。

《祭祖的仪式》，在低音声部的强烈音响的伴奏下，英国管演奏出带有变化半音的曲调。

《当选少女的祭献舞》，小提琴在多变化的节拍中演奏和弦，音响粗犷，震撼人心。

3.《士兵的故事》

No.49-3 《士兵的故事》是一部"朗诵、演奏与舞蹈"作品，作于1918年，分为两个部分，取材于俄国士兵中流传的民间故事：一位休假返家的士兵带着小提琴在途中遭受了一系列奇遇，比如与魔鬼斗争，与公主相遇，等等，由此揭示了人类的种种命运。近年来在演出这部作品时，舞台上除了士兵、公主和魔鬼三个角色外，还有一个包括小提琴、低音提琴、小号、长号、黑管、大管和打击乐七人在内的小型乐队。

第一部分的《士兵进行曲》节选的是小号与大贝司的乐谱。小号以进行曲的节奏描写士兵，音调奇异、有个性。

标记 ④，黑管与小号的对应演奏描绘了两种音乐形象，黑管在低音区演奏且半音多，小号在高音区演奏，旋律快速且明亮。

第一部分第一幕《溪边小调》，小提琴以轻快的三度音程作引子式演奏，至标记 ① – ① 小节后节拍交替，旋律具有俄罗斯风格特点。

标记 ⑥ 由黑管演奏，节拍变化丰富，律动感强。

第二幕《田园曲》，黑管演奏快速而又明亮的音调，音量变化细腻。

第二部分第一幕《王的进行曲》，小号演奏出快速明亮的音调，这一音调在第二幕《小协奏曲》中再次由小号独奏，描写了行进中的士兵形象。

第三幕《三支舞》的"探戈"中，小提琴及打击乐交替的节奏给人以深刻的印象，"华尔兹"则由小提琴演奏出抒情的旋律。

第四幕《魔鬼之舞》，1=C，$\frac{4}{4}$拍。大贝司演奏出强有力的音调。

标记 ④ – ③，打击乐在变换的节拍中（$\frac{5}{8}$、$\frac{3}{4}$拍）交替演奏，节奏、音响突破传统，有新意。

第七幕《大众赞歌》，$\frac{4}{4}$拍，黑管演奏出具有民间音调风格的旋律。

第八幕《魔鬼的凯旋进行曲》，小号演奏出果断有力的音调，其中标记 ① – ④ 的六连音与标记 ② 的小提琴演奏的旋律衔接得自然而又紧密。

标记 ⑰ – ① 及其后的段落，打击乐无论在节奏还是配器方面，都设计得十分精彩。

三、乐曲选段

火鸟组曲

Stravinsky

引子

火鸟变奏曲

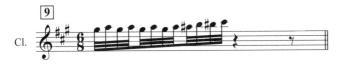

回旋曲

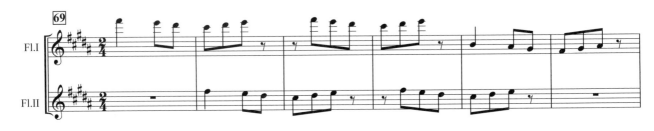

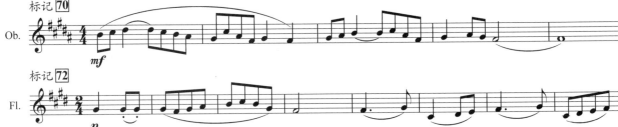

魔王之舞

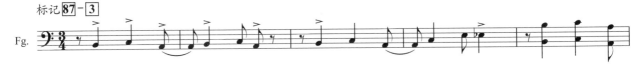

催眠曲

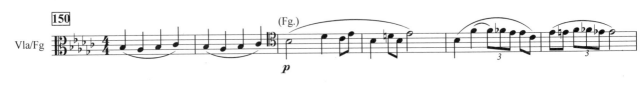

最后的赞美诗

春 之 祭

Stravinsky

第一部分　对大地的崇拜

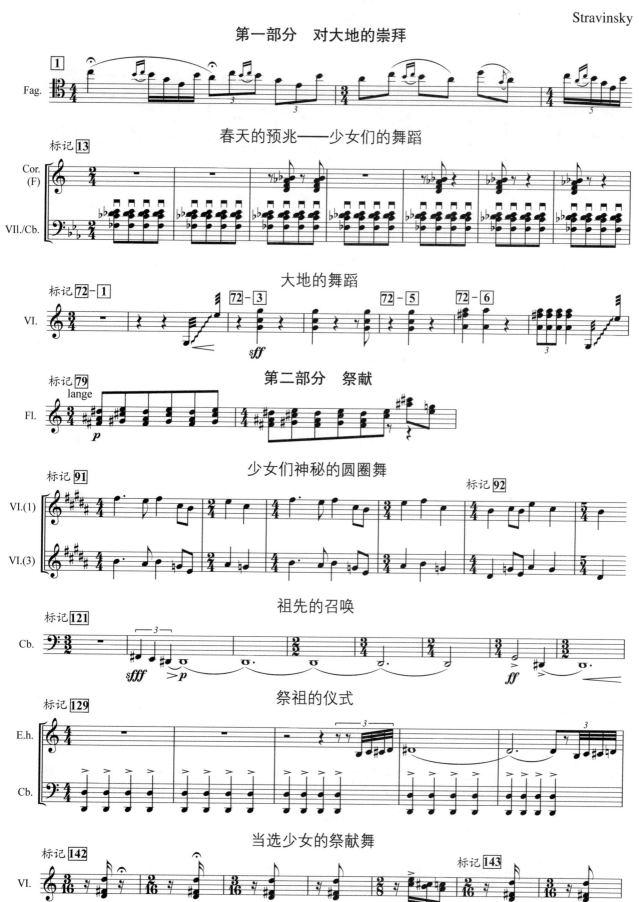

春天的预兆——少女们的舞蹈

大地的舞蹈

第二部分　祭献

少女们神秘的圆圈舞

祖先的召唤

祭祖的仪式

当选少女的祭献舞

士兵的故事

Stravinsky

第一部分　士兵进行曲

第一幕　溪边小调

第二幕　田园曲

第二部分

第一幕　王的进行曲

第二幕　小协奏曲

第三幕　三支舞

探戈

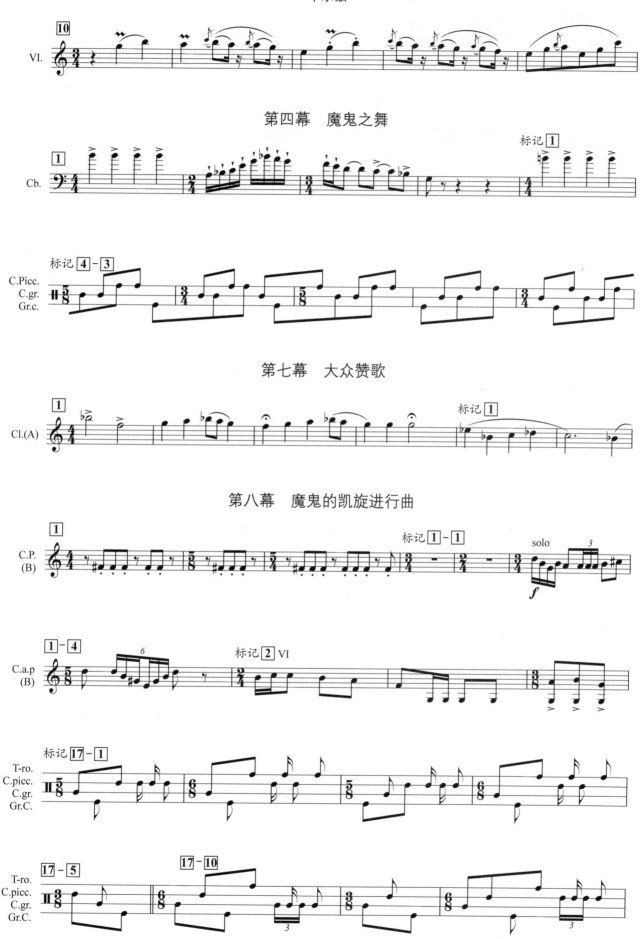

华尔兹

第四幕　魔鬼之舞

第七幕　大众赞歌

第八幕　魔鬼的凯旋进行曲

No.50 普罗科菲耶夫

一、作曲家及其作品推荐

- 普罗科菲耶夫（S.S. Prokofiev，1891—1953年），俄罗斯作曲家、钢琴家。
- 主要推荐作品：

 1.《彼得和狼》（Op.67，1936年）

 2.《骑士舞曲》（选自芭蕾舞剧《罗密欧与朱丽叶》，Op.64，1935年）

 3.《g小调第二小提琴协奏曲》（Op.63，1935年）

 4.《g小调第二钢琴协奏曲》（Op.16，1913年）

 5.《C大调第三钢琴协奏曲》（Op.26，1917—1921年）

 6.《D大调第一交响曲》（Op.25，1918年）

 7.《c小调第三交响曲》（Op.44，1929年）

 8.《♭B大调第五交响曲》（Op.100，1944年）

 9.《♯c小调第七交响曲》（Op.131，1952年）

二、作品导读

1.《彼得和狼》

No.50-1 《彼得和狼》（Op.67）作于1936年，同年在莫斯科爱乐乐团交响音乐会儿童专场上首演，作曲家亲自指挥。为便于儿童理解，普罗科菲耶夫亲自写了解说词："亲爱的孩子们，在即将发生的故事中，不同的乐器将代表不同的角色和特殊的音响：笛子代表小鸟，双簧管代表鸭子，单簧管低音区的顿音代表猫，大管代表爷爷，三支圆号代表狼，弦乐四重奏代表少先队员彼得。猎人的射击声则由定音鼓和大鼓代表。亲爱的孩子们，在故事的演出中，你们将能够分辨出这几种乐器的音响。"[1]

第 1 小节，1=C，4/4拍。弦乐演奏少先队员彼得的形象，旋律明亮欢快。第 4 小节的♭E音与B音构成增五度音程，第 5 和 6 小节有♭E、♭B音出现，旋律转入♭E大调，与前面的音乐形成调式色彩上的对比。

标记 20 由黑管演奏，音调富有特色，描绘了小猫活泼、顽皮的形象，令人印象深刻。

第 28 小节，弦乐组在D调上演奏彼得主题，旋律明亮欢快。

2.《骑士舞曲》

No.50-2 《骑士舞曲》（Op.64），1=G，4/4拍。旋律低沉、宽厚、有力。附点音符的使用以及对保

① 罗传开编：《外国通俗名曲欣赏词典》，第442页。

持音的强调，不仅有助于演员表演舞蹈动作，而且突显了人物形象的高傲气质。第 7 小节后出现的 #C音与 ♭E音形成减三度音程，使旋律具有独特性。

3.《g小调第二小提琴协奏曲》

No.50–3 《g小调第二小提琴协奏曲》（Op.63）作于1935年，同年首演，共3个乐章。

第 I 乐章，中庸的快板，1=♭B，$\frac{4}{4}$拍。独奏小提琴直接进入主题演奏，音调抒情优美，富有歌唱性，表达了一种美好的情感。至标记 1 后，音乐向更宽广的音区发展，与前面的主题形成对比。

第 II 乐章，行板，小快板，1=♭E，$\frac{12}{8}$拍，三段体。在弦乐拨弦的伴奏下，独奏小提琴演奏出非常悦耳动听的旋律，表现了纯净美好的情感与心境。

4.《g小调第二钢琴协奏曲》

No.50–4 《g小调第二钢琴协奏曲》（Op.16）作于1913年，有4个乐章。

第 I 乐章，小行板，1=♭B，$\frac{4}{4}$拍。音乐开始是序奏，有3个小节。第 4 小节由钢琴演奏主题，旋律抒情、伤感，营造出回忆的气氛。第 7 小节为高八度的八度音程演奏，#C与#G音的出现使乐曲产生了一种悲壮的哀鸣感。进入标记 1 后，音乐再现主题，经标记 22 激动而又有力的旋律后，乐曲干脆利落地结束。作曲家追思怀念好友的情感展现得淋漓尽致。

第 II 乐章，谐谑曲，1=F（D小调），$\frac{2}{4}$拍，三段体，节选的是两架钢琴的乐谱（钢琴 II 代表乐队）。独奏钢琴演奏快速的16分音符，乐队以和弦式节奏型作伴奏。乐曲一气呵成，要求演奏者具有很高的演奏技巧与控制力。

第 III 乐章，间奏曲，快板，三段体。音乐开始，伴奏声部以八度音程演奏强有力的音调，标记 55 – 1 小节的三连音音响、节奏有特色，标记 56 – 4 小节出现的♭A与#C的增三度音程及后面小节出现的五连音突破了传统的协作曲创作模式。

5.《C大调第三钢琴协奏曲》

No.50–5 《C大调第三钢琴协奏曲》（Op.26）共3个乐章，作于1917—1921年，同年由作曲家演奏钢琴、芝加哥乐团协奏首演，演出获得成功。

第 I 乐章，行板，快板，1=C，$\frac{4}{4}$拍，自由奏鸣曲式。音乐开始由黑管演奏序奏主题，旋律优美、纯朴，具有浓郁的俄罗斯民族风格。至第 5 小节黑管演奏二重奏，音响悦耳。标记 1 由长笛在高音区再现稍有变化的引子旋律。

标记 3，钢琴独奏主题，音调明亮欢快，充满活力。标记 12 – 1 小节，钢琴演奏八度音程与和弦。标记 12 – 8 小节的音调奇特新颖，标记 13 – 1 小节的 C 与 #G 音为减四度音程，后面的标记 13 – 2 与 13 – 3 小节的 B 音与高音 A 音形成小七度大跳，这些处理使得主题音调极有特色。

标记 28，钢琴再现音乐开始引子部分的主题，并出现了装饰音与三连音，旋律变化细微。

标记 32 – 5 小节，钢琴从低声部开始快速演奏16分音符的复调音乐。这段音乐的演奏需要钢琴家具有精湛的技巧、充沛的精力及完美的表现力。

第 II 乐章，小行板，1=G（e小调），$\frac{4}{4}$拍，变奏曲式。长笛主奏旋律，装饰音显得灵敏，标记 53 的和弦音要弱奏，营造出一种宁静的气氛。标记 74 的分句有特色。

第 III 乐章，不太快的快板，1=C，$\frac{3}{4}$拍，回旋曲式。大管演奏出风趣的旋律。

标记 128 – 1 小节，双簧管等乐器演奏出舒展抒情的主题，至标记 128 – 5 小节达到顶点。全体乐队的演奏富有诗意，带有颂歌性质，最后乐曲在热烈的气氛中结束。

6.《D大调第一交响曲》

No.50-6 《D大调第一交响曲》("古典"，Op.25）作于1918年，同年作曲家指挥列宁格勒乐团首演。这部作品是作曲家在导师亚历山大·齐尔品（Alexander Tcherepnin）的指导下研究海顿的交响曲后创作的，共4个乐章。

第Ⅰ乐章，快板，1=D，$\frac{2}{2}$拍。弦乐演奏主题，旋律充满青春活力，分解和弦及小连线的分句形式非常传统。第 11 小节后的 ♭F、♭C音，使乐曲离调为1=C。标记 2 由大管先演奏，至标记 3 由长笛在高音区模仿。这样的处理在海顿的交响曲中也比较常见。

第Ⅱ乐章，小广板，1=A，$\frac{3}{4}$拍。开始4小节由小提琴演奏，作为引子。标记 1 – 1 ，主题出现，音乐富有变化，标记 2 再现标记 1 的旋律。

7.《c小调第三交响曲》

No.50-7 《c小调第三交响曲》（Op.44）作于1929年，共4个乐章，作曲家根据其创作的歌剧《火天使》改编而成。普罗科菲耶夫曾在他的《自传》中曾提及，这部交响曲是他最好的作品之一。

第Ⅰ乐章，中板，c小调，奏鸣曲式。第 1 小节由长笛等乐器在高音区演奏，旋律奇特，多半音。标记 1 则在另一高度上重复前面的主题，且多次反复。这些半音产生了颇具"混乱感"的音响。有音乐评论家认为，这些音乐语汇与原歌剧《火天使》表现的内容相关，描写了火天使对马迪尔的爱以及骑士布雷希特的音乐形象。

标记 4 由小提琴主奏，旋律舒展、明朗，带有俄罗斯风格。标记 6 以后运用了大量的变音记号，实际上已产生离调，通过转调手法加强了对主题的陈述。

标记 34 – 1 由长号等铜管演奏，旋律鲜活有力，特别是标记 34 – 2 小节的 ♭E与♮E，幽默而又帅气。紧接着的标记 34 – 3 小节的小号应答句，连音的使用更显机智、潇洒，也使乐曲具有青春活力。

第Ⅱ乐章，行板。先由中提琴分两个声部演奏抒情的音调，然后乐曲转入E调，由长笛演奏出优美的旋律，表现出一种宁静祥和的气氛。

8.《♭B大调第五交响曲》

No.50-8 《♭B大调第五交响曲》（Op.100）作于1944年，1945年在庆祝列宁格勒反包围取得胜利的晚会上首演，作曲家亲自指挥，共4个乐章。

第Ⅰ乐章，行板，1=♭B，$\frac{3}{4}$拍，奏鸣曲式。第 1 小节由长笛演奏出抒情的第一主题，旋律舒展温和，节奏简明从容。后面乐曲的发展部分，有多种乐器演奏这一主题。

标记 15 – 6 由中提琴演奏含有很多变化半音的旋律。经发展、再现第一主题，加上铜管乐器的支撑，音响更加洪亮，表现出战胜困难的英勇与顽强精神。接下来是大提琴的两句独奏，宁静、温和，表达了人们对平和宁静生活的渴望。

第Ⅱ乐章，清晰的快板，1=F，$\frac{4}{4}$拍。前2小节由小提琴演奏三度音程的分解形式，作为引子。标记 26 – 3 小节由黑管演奏出欢快、明朗的音调，接着再由各乐器再现这一主题。全曲一直保持热烈的气氛。

标记 47 由双簧管演奏优美的旋律。标记 47 – 3 小节中的 #F音与♮C音构成增四度音程，听起来极有特色，且非常悦耳。乐曲最后再现标记 26 的主题，在欢快的气氛中干脆利落地结束整个乐章。

第Ⅲ乐章，慢板，1=F，$\frac{3}{4}$（$\frac{9}{8}$）拍。在弦乐的伴奏下，黑管与大管在标记 58 – 4 小节演奏出优美抒情的旋律。音乐发展为弦乐演奏这一主题时，音响更为宽广、抒情，感人至深。

第Ⅳ乐章，游戏似的快板，1=♭B，$\frac{2}{2}$拍。开始由长笛快速演奏前句，小提琴演奏后句。标记 83

的拨奏幽默风趣，突出了游戏感，气氛十分热烈。

9.《#c小调第七交响曲》

No.50-9 《#c小调第七交响曲》（Op.131）作于1952年，同年首演，有4个乐章，也被作曲家称为《青春交响曲》。

第Ⅰ乐章，中板，1=E，$\frac{4}{4}$拍，节选的是小提琴与大提琴的乐谱。第 1 小节由第一小提琴演奏第一主题，旋律优美、抒情、沉稳。第 3 小节，大提琴进入。第 4 至 5 小节的下行音#F—#E—♭E，使旋律与低音音域拓宽，音响舒展、宽厚。大提琴在第 7 和 9 小节演奏小小七和弦分解形式（A—#F—♭D—B），与上声部的旋律共鸣，和声丰富。

标记 4 - 6 小节节选的是大提琴与贝司的乐谱，1=C，$\frac{4}{4}$拍。大提琴演奏主题，旋律舒缓、温和、厚重。标记 5 后出现♭B、#F、♭D及#G等变化音，音调更加生动。大贝司持续4小节的F音，配合旋律，产生了更加稳定、扎实的根音效果。标记 5 - 8 小节，大贝司比大提琴晚一拍进入，节奏生动。

第Ⅳ乐章，活泼地，1=♭D，$\frac{2}{4}$拍。

开始的序奏速度很快，节奏跳跃，充满活力。小提琴演奏的主题带着青春的朝气，从低音向高音飞速发展，音调明亮，情绪激昂。

乐曲的中间部分经历了调式对比、和声变换、各种旋律的交替演奏等丰富多彩的发展与变化，深化了主题内涵。

结束部分，标记 108 小节，节选的是小号的乐谱。1=♭D，$\frac{4}{4}$拍。小号再现第Ⅰ乐章的抒情主题。与小号共同演奏这一主题的主要乐器还有长笛、短笛、双簧管、单簧管（Ⅰ）及第一、二小提琴，作和声与低音/根音支持的主要乐器有单簧管（Ⅱ）、大管、圆号、长号、大号、定音鼓、竖琴、钢琴、中提琴、大提琴与贝司。全体乐队在小号嘹亮的高音引领下，演奏出旋律更加宽广、抒情，气势更加宏伟、博大的交响之声，歌颂了美好的青春与难忘的时光。

三、乐曲选段

No.50-1

彼得和狼

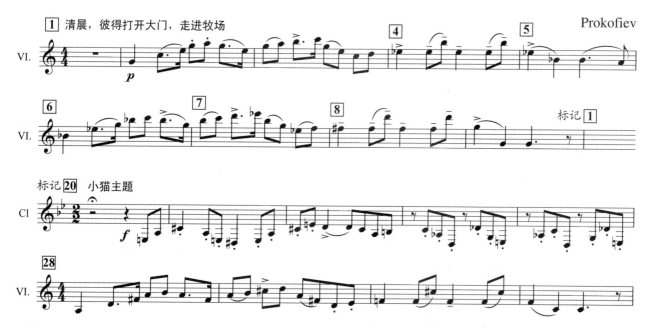

213

骑士舞曲

——选自芭蕾舞剧《罗密欧与朱丽叶》

Prokofiev

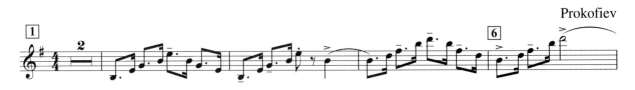

g小调第二小提琴协奏曲

Prokofiev

Ⅰ 中庸的快板

Ⅱ 行板，小快板

g小调第二钢琴协奏曲

Prokofiev

Ⅰ 小行板

Ⅱ 谐谑曲

Ⅲ 间奏曲，快板

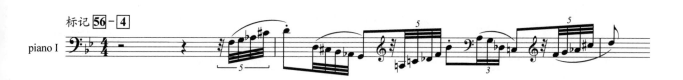

C大调第三钢琴协奏曲

Prokofiev

Ⅰ 行板，快板

Ⅱ 小行板

III 不太快的快板

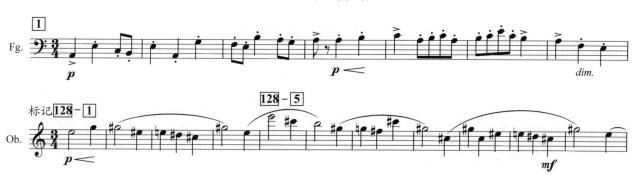

No.50–6

D大调第一交响曲

Prokofiev

I 快板

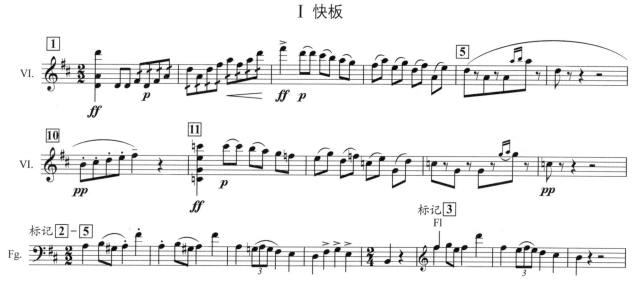

II 小广板

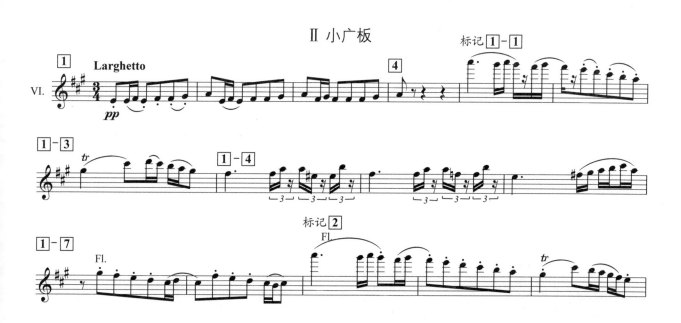

217

c小调第三交响曲

Prokofiev

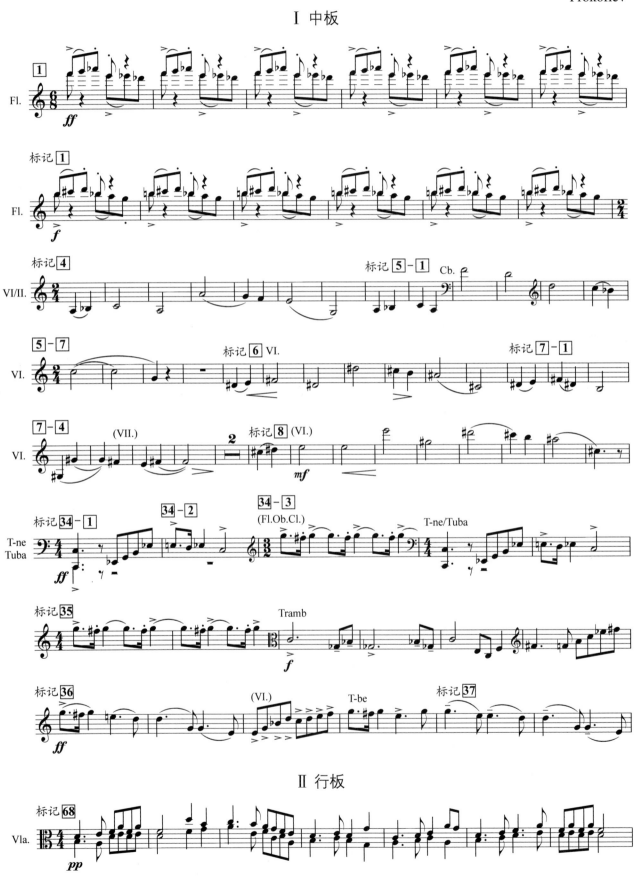

♭B大调第五交响曲

Prokofiev

Ⅰ 行板

Ⅱ 清晰的快板

Ⅲ 慢板

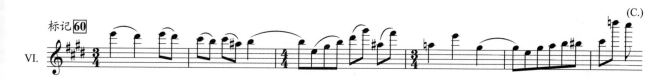

IV 游戏似的快板

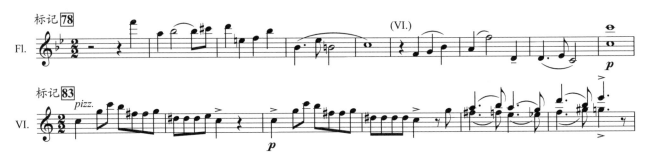

No.50-9

#c小调第七交响曲

Prokofiev

I 中板

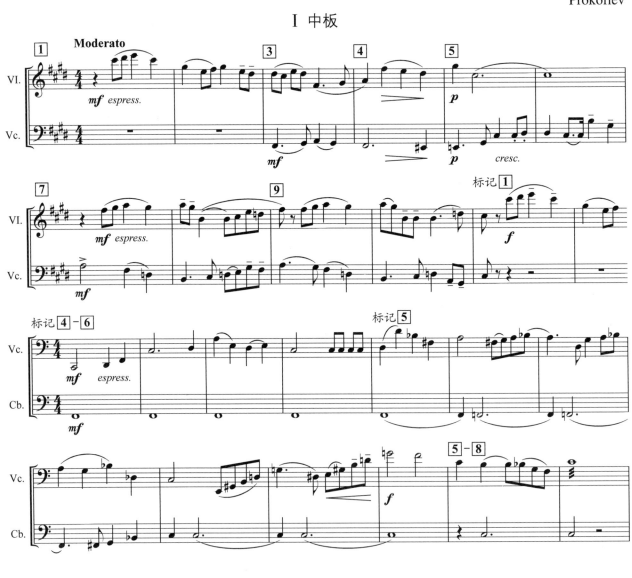

IV 活泼地

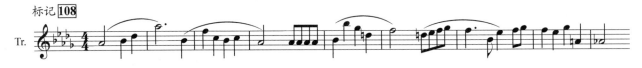

主要参考文献

罗传开编：《外国通俗名曲欣赏词典》，上海辞书出版社，1987年。

汪启璋、顾连理、吴佩华编译：《外国音乐辞典》，钱仁康校订，上海音乐出版社，1988年。

林逸聪编撰：《音乐圣经（增订本）》上、下卷，华夏出版社，1999年。

童忠良：《现代乐理教程》，湖南文艺出版社，2003年。

从维瓦尔第至普罗科菲耶夫的50位作曲家的交响曲与管弦乐等音乐作品的总谱。